前沿與邊緣

Frontiers and Peripheries

Exploring the Contemporaneity of Taiwanese Art in the 1980s

1980年代臺灣藝術當代性探討

國立台灣美術館 策劃
National Taiwan Museum of Fine Arts

藝術家 執行

目次 | Contents

館長序 | Preface by Director

歷史的研究與書寫反映時代與社會的文化需求，呈現一代人的心靈景觀。觀察、研究、書寫及出版作為文化能量累積的循環過程，透過世代不斷的重複運作，在議題細節上持續深化，複疊出多元而豐厚的層次觀點與成果面貌。

1970 年代以來，臺灣社會就已積極從自己立足的土地找尋生命的意義與價值。1987 年解除戒嚴以後，思想自由逐漸蓬勃，臺灣的歷史研究逐漸發達，甚至成為顯學，而臺灣藝術史也日益受到重視。1990 年代後加入社會學、詮釋學、符號學等研究內容，每一階段的研究者藉由文化觀察的投入，在既有成果基礎上尋思闢徑，或將議題重啟、賦予世代新解，或是根據社會互動來開創嶄新的研究方向，不論在研究方法或主題探索上，臺灣的藝術史研究構築出了一個寬廣、多元的理解脈絡。2017 年以後，政府推動「重建臺灣藝術史計畫」，立意深遠，迄今確實也成果豐富。

國立臺灣美術館長期致力於臺灣藝術史的研究與推廣，2022 年度配合文化部「重建臺灣藝術史計畫」，規畫「臺灣藝術論叢」出版計畫，推出臺灣藝術研究圖書兩冊：《共構記憶：臺府展中的臺灣美術史建構》、《前沿與邊緣：1980 年代臺灣藝術當代性探討》。在前輩學者的研究沃土上思考藝術研究的未來走向，結合學術單位，出版機構及相關領域專家學者一起推動，以更具深度的新視角審視臺灣藝術面貌，持續臺灣藝術史研究的突破性思考與文化傳承，對臺灣藝術發展與推廣能夠有更為深刻而全面的理解。

「重建臺灣藝術史計畫」是一個世代接棒的文化工程，每一代的努力，都能為下一代做出貢獻。

國立臺灣美術館館長

眾聲喧嘩的時代：
臺灣當代藝術之源起與沿革

當代藝術（Contemporary Art）一詞最早於 1960 年代的歐美藝文圈出現，藉以區別現代藝術，就本質而言，當代藝術不僅指涉字面「現今當下的藝術」的時間之意，更多地是指自 1960 年代盛行的後現代主義以降，帶著改革與反叛的反文化精神與人權運動，在各地逐漸蓬勃發展而臻於成熟的概念創作，打破過往精緻品味與大眾文化的界線，以複合媒材應用、跨學科研究與多元文化匯流為特色，專注於回應作品生產當下時空的社會議題與生活樣態，而持續以不斷生成變態的方式流行於此時彼刻全球化與數位化的藝術類別。

戰後臺灣在冷戰背景下，藝文發展深受以美國為首的西方文化影響，由 1950 至 1960 年代東方畫會、五月畫會追求前衛創新而發揚的現代抽象繪畫；1970 年代因中華民國退出聯合國普遍激發鄉土意識，造就一批素人畫家與本土繪畫潮流；直到 1980 年代，因著解嚴後百花齊放的社會風氣，持續與國際接軌、吸納新思想的同時，臺灣藝術圈也開始朝當代藝術解放，在一步步嘗試中開展出專屬本地的當代面貌，逐漸將藝壇

主流從現代往當代推進。《前沿與邊緣：1980 年代臺灣藝術當代性探討》一書共收錄有八篇學術專文，從早期催生當代藝術的替代空間與實驗機制，藝術家對新時代的藝術思辯、媒材的嘗試創新與融合本土意識的創作追求，到如何與政府體制和社會大眾對話，帶領讀者回望早已落地生根的臺灣當代藝術之歷史痕跡。

從現代藝術邁向當代藝術的文化移植談起，王品驊的〈從空間生產到場所精神：1980 年代以來臺灣現代抽象在地轉譯的美學實踐〉一文分別以臺北的伊通公園及臺南的南臺灣新風格畫會為例，畫出臺灣當代藝術早期在地實踐的空間座標，承繼現代抽象的物性美學與具東方淵源的詩性美學，突顯當代藝術介入社會與空間生產的獨特性，以及其對地方人文風景的重構潛能。

在融合地方特色部分，許遠達〈源起與差異：談臺灣 80 年代「境」與「物」的藝術〉一文除了分析時代背景為當代藝術萌生提供的各種社會條件，更以極簡宗師林壽宇由歐美引進國內的低限主義帶出其對本土當代藝術的探討，由空間佈置之「境」與生活物件運用之「物」交織為兩大主軸，剖析早期臺灣當代藝術家如何在戲耍單元符號的社會性中溢出自我的地方觀。

在新媒體部分，陳永賢以〈錄像藝術與策展策略：以「臺灣國際錄像藝術展」為例〉一文觸及當代藝術中的傳播與娛樂範圍，爬梳作為亞洲首次以錄像藝術為主，至今已舉辦七屆的「臺灣國際錄像藝術展」歷年資料，不只探討媒體訊息對大眾生活的影響，也著重限地製作的臨場性與即時性，特別是該展以館際交流實現活化藝術社群的串聯機制，跳脫單純展

示錄像的單一媒材與展演方式，體現其為臺灣藝文圈建立新觀眾關係的重要價值。

在多元文化部分，陳譽仁撰寫〈臺灣原住民的現代藝術與其後：從 1970 年代到 2000 年〉梳理原住民藝術在戰後臺灣的發展歷程，從早期為美軍服務的觀光村與九族文化村的設施設計中，原住民藝術仍以服膺於刻板印象的手工粗獷木雕為主；順應 1984 年由正名開始的原住民運動，原住民藝術家掌握當代藝術的開放性，積極擺脫傳統的過時呈現，納入更多的環保和永續再生意識，以諸如漂流木素材開創獨特的藝術類型，發展至今更串接南島語族網絡，促使臺灣當代藝術得以豐富包容的內涵走向國際。

在媒材與形制部分，張乃文撰文〈特殊物件後的雕塑問題〉，援引唐納·賈德（Donald Judd）1965 年發表的〈特殊物件〉（Specific Objects）一文，認為當代藝術範疇下的三維作品無須沿襲過往的制式形式與類型，正好反映臺灣當代藝術自 1980 年代發展以來於國內激發的裝置展品和展覽熱潮，非傳統觀眾關係、非傳統有機形式構成的作品開始大行其道，對過往現代藝術產生可觀的激盪，特別是以工業材料與生產技術為核心的本土雕塑創作，而提出當代藝術回顧研究應更加著重當代雕塑領域的補充。

張晴文以〈SOCA 現代藝術工作室與臺灣當代藝術的興發時刻〉一文專門討論藝術家賴純純與同好於 1986 年在臺北自家舊宅成立的「SOCA 現代藝術工作室」，除了指出「SOCA」之英文名稱對當代藝術的認同萌芽，譯名卻沿用現代藝術的矛盾之外，更強調該場域作為深具實驗性的替代空間，有別於官方機構的支持系統，為藝術家開闢一處不受政府、

學院與市場審核的研創場域，孵化生成中的新思想、新觀念、新方法，為臺灣藝術史孕育出許多具前瞻性與開創性的當代藝術範例。

楊子強的〈泥塑的時間劇場〉一文關注雕塑藝術中最原始的手作捏造技藝和泥土的材料調性。雕塑作為一種擷取時間片段的定格藝術，富含對人體構造的延伸想像，而能夠在藝術家與觀眾之間開啟討論人與自然、人與土地，以及人與創造的對話契機，重探生活場域中的時間刻度。文內並提出臺灣當代藝術將雕塑納入新時代的藝術型態時，應充分保持其樸實的本性特色，在當前數位時代全面來臨之際，發揮提醒人們物質世界現實面的功能。

最後，本書以簡子傑的專文〈冷與熱──以雕塑之名〉作結，該文以臺灣省立美術館（今國立臺灣美術館）1994 年委託雕塑家劉柏村製作的大型戶外雕塑〈人與房子關係──不安〉為楔子，將當代雕塑在臺灣發展約莫十年後的第一階段作為一個時代回顧的視角切點，使用冷與熱的對比形容分別比喻當時附屬於公共建設之下的雕塑及相關後設理論，以及藝術家投入製作公共藝術所必需的熱情和當年的雕塑公園熱，提點讀者藝術家及作品與體制的零星接觸和協商已逐漸浮現，象徵當代藝術自 1980 年代引入臺灣以來不斷吸收、調整內容與形式的蛻變成果已使其逐漸站穩腳步而由邊緣邁向核心，如此時代趨勢沿革至今，使當代藝術已然成為現今臺灣藝壇的主流類型。

從空間生產到場所精神

1980 年代以來
臺灣現代抽象在地轉譯的美學實踐

王品驊

從空間生產到場所精神

1980年代以來
臺灣現代抽象在地轉譯的美學實踐

王品驊*

摘要

全球化的藝術時空，對於當代藝術起於何時的討論，有幾種切入的面向，一類是從時間、一類是從空間的座標。後者涉及東西方文化交匯的歷史進程與文化地理的地域性考量。本文將從東西方文化交匯的歷史進程切入，以承續 1970 年代春之藝廊精神的臺北伊通公園之展覽史，作為臺灣藝術空間的特定場域之實踐歷程，進行策展與相關藝術研究的軸線，梳理 1980 年代迄今，臺灣從現代到當代藝術的發展轉變。

從筆者觀點來看，這條線索，事實上是東西方文化與藝術交匯之後，在文化衝擊中發展出的雙重軸線，美學層面一是由現代抽象所擴延出的物性美學，後者藉由更多的媒材實驗和科技媒材運用，包含現成物、複合媒材的

* 國立彰化師範大學美術學系副教授。本論文改寫自筆者 2020 年發表於《自成徑──臺灣境派藝術》專輯中的〈從「境」派看伊通公園的美學實踐──在純粹物性與流動詩性之間〉，將當時觀點延伸為更完整的歷史脈絡與當代美學闡述。

空間裝置、觀念性藝術、行為藝術以及動力機械、聲音藝術、錄像等新媒體範疇；一是抽象的繪畫性，揉和東方文化淵源後的發展。本文試圖對於伊通公園展覽與作品進行分析，觀察臺灣在受到西方現代藝術影響之後，如何在自身發展現代藝術與當代藝術的過程中，發展出「在地轉譯」的美學實踐。

上述分析也同時成為伊通公園展覽歷史的探究，此展覽史一方面為展場空間書寫出「空間生產」進程，另一方面也體現著臺灣現、當代藝術過程中「地方精神」的轉變，這些延展出臺灣現、當代抽象不同於西方抽象藝術之特殊地域性與時代意涵，造就了能夠傳達文化獨特性的「精神場所」。

展覽史無疑是藝術實踐在時空的雙向推移中，所留下最直接的軌跡，以今日的眼光回視，使我們有機會從藝術史之「現代性」到「當代性」的持續探索，以及從美學的「主體性」轉向「歷史性」的視野，藉由這雙重軸線，來譜寫出 1988 年迄今之伊通公園展覽史所呈現出的獨特美學向度。

關鍵字｜展覽史、空間生產、精神場所

一、關於當代藝術的爭論

現今全球對於當代藝術起始點的討論，有幾種切入的面向，一類是從時間，一類是從空間的座標。前者關於時間的爭論，例如，強調藝術終結觀點的美國學者亞瑟‧丹托（Arthur C. Danto）認為當代藝術起始於 1970 年代發生典範轉移之後，1970 年代中葉，當代藝術成為一種無所不包的藝術型態。[1] 而從文化研究和文化批評的出現所導致的「文化多元主義」的立場來看，則訂出了 1985 年作為當代藝術理論的分水嶺。[2] 學者亞歷山大‧阿貝洛（Alexander Alberro）則以全球化的角度和範圍來說，認為「當代藝術」開始的時間是 1989 年。[3] 倘若從歐洲關注亞洲的時間點來說，該年度是法國龐畢度中心（Le Centre Pompidou）舉辦「大地魔術師」（Les Magiciens de la Terre）的時間，的確具有特殊意義。當全球化與地方概念同時產生，西方文化也開始反思著「去中心」或是「中心／邊緣」之間的相對關係時，這是一種開始透過空間思考的座標。

更進一步，若真要以亞洲觀點來說，我們也應該考慮 1979 年日本福岡美術館（Fukuoka Art Museum）建立之後所發展出來的觀點。該館以福岡亞洲美術館為前身，於 1999 年開館之後開始舉辦「福岡亞洲美術三年

1 亞瑟‧丹托著、林雅琪、鄭惠雯譯，《在藝術終結之後——當代藝術與歷史藩籬》（臺北：麥田出版，2005），頁 29。

2 易英，〈前言〉，收於佐亞‧科庫爾（Zoya Kocur）、梁碩恩，《1985 年以來的當代藝術理論（初版）》（上海：上海人民美術出版社，2010），頁 V。

3 亞歷山大‧阿貝洛著、梁舒涵、劉曉萌譯校，〈當代藝術的分期〉，收於佐亞‧科庫爾、梁碩恩，《1985 年以來的當代藝術理論（增訂本）》（上海：上海人民美術出版社，2018），頁 61。

展」，他們累積了超過二十年廣泛田野調查的發現和收藏，建立出近兩千件亞洲傳統藝術、現代藝術與當代藝術的收藏。從福岡亞洲美術館的亞洲觀察歷程來説，他們認為 1970 至 1980 年代是「當代藝術」的起始時間，這也是將空間座標納入思考的觀點。[4]

為何全球視野下對於當代藝術的討論會引發從時間定義、或從空間座標定義的論爭？那麼臺灣的當代藝術起始時間呢？也會涉及到時間和空間的觀察座標嗎？顯然 1988 年成立的伊通公園（以下內文簡稱伊通）就帶有見證與回應此提問的機會。臺灣在 1980 解嚴年代的前後，在甫成立現代美術館與現代藝術學院的體制中，複現了西方思潮衝擊下現代藝術革命的力量。使得戰前、戰後多階段的臺灣美術教育在 1980 年代進入現代藝術階段。1989 到 1990 年初則快速地在美術專業媒體和報紙的報導上，開始呈現了當代藝術的多元藝術趨向，1980 年代末到 1990 年初的幾年之間，幾乎是現代藝術、後現代藝術、當代藝術，以略具時間差的情況同時發展起來，而作為當時年輕藝術家聚會和討論藝術場所的伊通，就成為臺灣藝術的「現代性」與「當代性」交織競逐的見證之地。

也就是説，承繼了 1970 年代春之藝廊部分藝術實踐精神的伊通，的確能夠以伊通 1988 年成立迄今的時間歷程，以及作為北部非官方美術館的民間藝術展演空間、更具開放性與交流意義的空間座標特徵，以兼具時間與空間要素，作為探究臺灣從現代藝術發展為當代藝術的展覽場所之一。正

4　黑田雷兒，〈獅子身中蟲──福岡亞洲美術館所扮演的另一個角色〉，收於龔彥等，《影像軌跡・策展美學──春之當代藝論 2015-2016》（臺北：春之文化基金會，2018），頁 25。

由於藝術實踐所重視的時間性與空間屬性，伊通的展覽史不僅體現著藝術的「現代性」與「當代性」的轉變歷程，也體現著展覽空間的「空間生產」，以及此「空間生產」中如何含納著「地方精神」融入之後成為「精神場所」的實踐。

二、從空間生產到地方精神

在伊通成立之前，另一個從空間座標來定義「當代性」的案例，應透過1978 年成立的春之藝廊（於 1999 年成立為春之文化基金會，以下內文簡稱春之）的一個歷史脈絡作為補充。筆者在 2012 年策畫的展覽「當空間成為事件──臺灣，1980 年代現代性部署」提出了以下的觀察：由林壽宇、莊普、賴純純、胡坤榮、陳幸婉 等藝術家所策畫發起的 1984 年「異度空間──空間的主題與色彩的變奏」（以下內文簡稱「異度空間」）、1985 年「超度空間──空間、色彩、結構─存在與變化」（以下內文簡稱「超度空間」）展，在當年假春之藝廊展出時於媒體引發「空間核爆」觀點，此觀點即立基於這兩個展覽不僅嘗試了將抽象繪畫轉化為立體空間的裝置型態，同時也是運用帶有當時社會時潮的工業與建築材質進行創作的實驗，讓觀者經驗到藝術與社會空間產生連結的可能性。事實上，1987 年解嚴前後，諸多藝術展演開始與當時的政治、社會、民主運動產生激烈的交會與共振，藉由藝術歷史上藝術介入社會的多種創作型態，筆者在展覽中提出了 1980 年代是一個透過各種爭議性空間在社會媒體和街頭等公共空間出現，無疑成為了民主的社會空間生成的條件，當時藝術參與了社會變革，藝術本身也透過展覽與社會空間結合，使得當時也成為藝術與社會的公共空間同時誕生的「空間生產」年代。1980 年代迄今之民主社會的多元、開放、具公共意識的「空間生產」，可以說也是臺灣當代

藝術生產的必要基礎。

「異度空間」與「超度空間」展，也體現著臺灣在 1980 年代透過海歸藝術家帶入的西方現代藝術理念所帶動的影響，此影響透過與當時解嚴前的社會時空共振，而產生了「在地轉譯」的美學實踐，此時無疑是「地方精神」滲透西方現代藝術追求的絕對精神的一個在地轉折。此時從「空間生產」的角度來說，就像是從西方現代藝術原本所企求的「絕對空間」，在意識到了在地座標的重要性時，從展覽的實驗萌生出了能夠作為藝術與社會橋樑的「相對空間」，那是一個讓觀眾置身於「作品」之中、讓觀眾能夠以行為與作品互動的「關係空間」。這個當年發生於春之藝廊「異度空間」、「超度空間」展中的空間變異，更進一步透過筆者策劃的「當空間成為事件」展，納入更多 1980 年代其他的藝術脈絡，拓展為筆者所探討的「空間生產」理念之顯現。

從藝術體制建構的角度，應進一步延伸前述跟空間座標有關的觀點，因為無論是從 1983 年成立的臺北市立美術館（以下內文簡稱北美館），或是 1988 年成立的伊通，這兩個作為新型態的藝術展演空間和藝術話語的交流空間，都正好呈現出一種「不斷重組的空間形態」。這種「不斷重組的空間形態」，也正是亞瑟・丹托所曾經提到當代藝術階段的美術館空間形態。[5] 事實上，根據他的分析，美國美術館從傳統美術館轉變為當代美術館其實經歷了三波衝擊。換句話說，無論是北美館或伊通，都是從現代藝術的基礎開端，卻在開館後迄今的發展中，幾乎是同時跨越了西方三波

5　亞瑟・丹托著、林雅琪、鄭惠雯譯，《在藝術終結之後——當代藝術與歷史藩籬》，頁 44-45。

美術館革命，而直接成為當代藝術的展演空間。相對於美術館的公部門屬性，伊通更扮演著有如歐洲藝術沙龍一般的藝術話語生產的場所特徵，因而在這三十年的歷程裡，國外策展人到訪臺灣，非官方的伊通都扮演著像是臺灣當代藝術之檔案資料中心的角色。

藝術家莊普於 1984 年「異度空間」與 1985 年「超度空間」展，即扮演著協助林壽宇策展與參展的重要推手角色，而藝術家陳慧嶠和劉慶堂也都在 1987 年參與了北美館「實驗藝術／行為與空間」展；相隔一年，1988 年他們三人在前述實驗展的理念脈絡下成立了伊通。因而，伊通成立的初期，正見證著臺灣從現代藝術轉進當代藝術的時間與空間歷程，當時的藝術狀態亦如前述所言，是臺灣現、當代藝術的空間生產起點。

三十年後，2019 年的「自成徑——臺灣境派藝術」（以下內文簡稱「自成徑」）展，策展人許遠達接續著跟藝術家莊普不斷對話，也結合了更早之前參與的評論者林文海的理念，他們發展出以「境派」的概念論述伊通獨特美學路線的嘗試。此策展理念，就從 1984 年起始的春之藝廊藝術實驗脈絡，又結合了 1986 年起始於臺南的「南臺灣新風格畫會」，該畫會由黃宏德、顏頂生、葉竹盛、林鴻文等藝術家所發起和參與，是一個以臺南地方文化意識作為出發點的畫會團體。當年南臺灣新風格畫會的成員也常在伊通交流對話和展出。伊通和南臺灣新風格畫會，可以説是頗能相互輝映，又分別表徵著北部與南部的現、當代藝術發展的重要據點，或獨特美學路線的實踐基地，特別是南臺灣新風格畫會的文化地域性，也帶出了後現代文化地理的意涵，此意涵正是從現代藝術轉向當代藝術的重要表徵。

在空間生產的面向上，北部的伊通公園，兼容了北部春之藝廊的支脈所具有的在地意涵，以及更具地域意識的南台灣新風格畫會，整體作為臺灣在地美學實踐的新生產空間。

三、1980 年代開啟地方精神的南北對話

「南臺灣新風格」畫會成立於 1986 年，直至 1997 年間他們皆透過展覽的方式表達藝術理念，而每位成員對於藝術也各有不同理念。但整體來説，他們對於抽象、具象、平面、立體、藝術傳統、現代藝術等創作問題，採取了多重的思維路徑和處理方法。也在此基礎上，他們的創作與展覽透過對於現代藝術的反思性，試圖創造非前述二元對立項的新繪畫方向，該畫會開啟了臺南當代藝術鮮明的在地性。[6]

畫會的核心成員，黃宏德 1986 年任職臺南市立文化中心（今臺南市立臺南文化中心），遞出了一份策展計畫書「倡導南臺灣現代繪畫之發展」，就此展開了為期十年的「南臺灣新風格雙年展」歷史，該次首展名稱為「南臺灣新藝術・風格展」（Modern Art），因此成立南臺灣新風格畫會。在葉竹盛的前言中提及：「沉默、南臺灣，流行三、四十年代的東西（印象派至野獸派），等由日本移植來的二手貨……。」是在這樣的觀點中，「忽略了觀念、思想、感覺、實驗、冒險之精神，一味做形式、色彩的奴隸」。

6　筆者 2018 年發表〈地域性思考與想像的詩學——南臺灣新風格畫會的純粹性實踐〉於《風動——南臺灣新風格展覽脈絡檔案記錄 1986-1997》專輯，本文中補充南臺灣新風格等歷史研究部分來自於該文的擴充與改寫。

該文提出建議：「以主觀方式呈現存在問題。」畫會成員強調的新時代藝術趨向的開創性方向，力圖以「個體」主觀立場發聲，呈現觀念、思想、感覺、實驗和冒險的藝術精神，奠定了該創作團體的基本態度。

從「南臺灣新風格畫會」標舉出「個體」立場的特徵，提醒我們，事實上，要觀察現代藝術在臺灣的在地轉譯過程，幾位現代藝術導師般的人物是必須被提及的。除了前述已經提及的 1980 年代的林壽宇之外，戰後從 1950 至 1960 年代即開始影響年輕創作者的現代藝術導師李仲生，本身留學日本，赴日期間接受超現實主義的洗禮，回臺後因為白色恐怖採取私塾式的一對一現代藝術教學。李仲生不僅啟蒙了臺灣戰後美術教育的現代抽象理念，重視「個體」的創造性和差異性，更是在他的教學方法中形成了臺灣現代藝術的特徵。這樣的教學影響了蕭勤、劉國松等五月畫會、東方畫會的成員，以及學生陳幸婉、程延平、胡坤榮等藝術家，陳幸婉與其後兩位後來都成為受到林壽宇影響後參與「異度空間」的藝術家。

其次，1976 年從西班牙和美國留學回臺的陳世明，回國後先後在國立臺灣藝術專科學校（今國立臺灣藝術大學）、國立藝術學院以及後來的國立臺北藝術大學教書，葉竹盛、黃宏德、顏頂生都曾與他接觸與交流。陳世明曾在筆者的訪談中談到，他到了西班牙留學才發現臺灣的西畫教學都來自於日本系統，到了歐洲才理解兩種繪畫的認識和教學的截然不同。1984 年陳世明去參觀威尼斯雙年展，發現西方藝術潮流充滿暴力、情慾與焦慮不安，他開始質疑自己是否要朝這樣的時代趨勢前進。2000 年他在展覽自述中寫著「藝術作品有時是疑問，有時是答案，有時是過程」，透露受到西方藝術潮流衝擊後的反芻，最後是對焦於「我一直不斷思考並探索各種藝術元素的面向，如時間、空間、平面、自然、對象物、幾何、色彩、變與

不變等，企圖尋找出一個最原始的究竟」。[7] 陳世明可以説是選擇了面對自己跟藝術的根本關係。事實上，從「個體」出發去尋求跟藝術的根本關係，早已是 1980 年代陳世明影響南臺灣新風格畫會幾位年輕藝術家的關鍵。

由此，我們可以看出 1980 年代藉由直接從國外的現代藝術潮流中返臺的藝術家理念的傳播，年輕創作者們無論是否出國，皆在接收了現代藝術理念之後，藉由各種展覽的機會，「在地轉譯」著對於西方現代藝術的想像。「南臺灣新風格」可以説是有意識地將創作的發聲轉向南部，要在臺南的文化淵源與氣候風土中，發展出具有地域性實踐色彩的新藝術場域，而「在地轉譯」也就成為一種藉由後現代文化地理進行當代藝術定位的空間座標。

筆者在一開始提到，以伊通作為展演場域，在受到西方衝擊之後的發展有兩個脈絡，一是以現代抽象為出發的物性美學，一是從東方文化淵源中發展出的抽象繪畫性。倘若莊普、胡坤榮、賴純純等藝術家的創作較接近於前者，那麼，南臺灣新風格畫會的幾位藝術家如黃宏德、顏頂生、林鴻文等，或許就延展了東方淵源的抽象繪畫性的路線。跨越了三十年的時空，黃宏德淡淡的筆跡墨色輕輕刷過空白場景，留下一抹陌生圖像的繪畫，或是顏頂生散點佈置、隨興遊走於畫面中的墨跡炭色，我們都再次感受到他們的繪畫性，既具有西方現代藝術的抽象精神，又散發更濃厚的漢文化人文氤氳的主體特徵與時間感，那的確是臺南府城特有文化淵源的自由意興

7　引自鄭雯仙編，《風動——南臺灣新風格展覽檔案記錄 1986-1997》（臺南：佐目藝文工作室，2018），頁21。

與自在情調，早已以一種預告方式回應了臺灣社會劇烈震盪的憂慮和恐慌。誠如黃宏德所説：「思考與想像是同一件事。」他們的思考是為了見證藝術超越現實的想像力，也透過他們自身藝術的想像力，達致了對於時代性的深層辯證。

「自成徑」的策展理念和藝術家名單，一方面呈現以藝術家個人的美學實踐為主體、具代表性的臺灣當代創作面向，一方面又因為納入了南北地域地方意識的歷史脈絡，而體現出一種從美學「主體性」跨向地方「歷史性」的雙重特徵。特別的是，伊通和南臺灣新風格——同樣扮演著從現代藝術邁向當代藝術發展的話語生產脈絡，藉由各自的「場所精神」，實踐了各自的地方精神場所。以下將要探討的伊通的美學實踐路線，事實上正是藉由伊通廣納對話和交流的「場所精神」所凝聚，一種透過出入其間的藝術家社群網絡往外發散，又藉由展覽而不斷對話與衍生的話語生產，臺灣從現代藝術到當代藝術的在地藝術之開放性重構，正是藉此而綿延不絕。

四、獨特美學實踐路線

藝術家林壽宇於 1982 年回臺展覽，引起了媒體稱之為「白色震撼」的影響。莊普、賴純純等藝術家以他為現代藝術的導師，藉此合作了「異度空間」與「超度空間」展覽。更進一步地説，伊通的展覽選件，事實上也從此發展出美學基調，以現代藝術的抽象理念為出發，著重形式語言的觀念性，作品重視材質的純粹物質性表現，體現出極簡主義、構成主義的特質。然而，我們以今日的眼光回視，會發現此脈絡僅是臺灣在 1980 年代中期至 1990 年代所汲取的西方現代藝術理念的出發點，三十年來在伊通展出的藝術家們，彷如體現著臺灣從現代到當代的藝術實踐與轉變，而譜

寫出每位藝術家各自的藝術道路。對於伊通展覽史進行觀察，我們會發現那是一種對於西方抽象與構成主義的在地改寫與疆界擴展，而疆界擴展的層面則是根源於當代藝術的多元與跨域屬性，讓作品的探討從視覺性納入了觀念、聽覺、觸覺、行為、影像、文本、空間、場所等更為複雜的創作型態。「自成徑」展從伊通過往藝術家展覽已發展出的獨特美學路線，選出老、中、青不同世代的藝術家參與展出，即試圖藉此體現此種當代美學語境。

從現代藝術的抽象藝術理念來說，迄今在美國建構現代主義的理論家克萊門特‧格林伯格（Clement Greenberg）已成為藝術史和理論領域對於現代主義典範為何的重要參照。1954 年格林伯格針對「抽象藝術」的討論提到抽象藝術的出現，破除了以三維空間的錯覺營造為要務的歷史，他說「繪畫如今已成為一個實體」，即不再作為錯覺空間想像的載體。因此，繪畫空間失去了「內部」，都成了「外部」。此種看待繪畫的方向，不僅區別於裝飾性的繪畫取向，也消除了繪畫的再現性、形象化和描述性。因而，抽象藝術的繪畫性，是藉著物質存在和色彩關係的具體性而體現。[8]媒材的物質屬性，因此成為純粹繪畫語言的一種重要體現。

除此，格林伯格的現代主義理念還朝向「為藝術而藝術」的方向前進。從此基礎，格林伯格的現代主義敘事，打破了瓦薩利（Giorgio Vasari）所建立的模擬再現敘述。他強調，非繪畫形象的具象與抽象之別，是從繪畫

8　克萊門特‧格林伯格著、沈語冰譯，〈抽象藝術、再現藝術及其他〉，收於克萊門特‧格林伯格著、沈語冰譯，《藝術與文化》（廣西：廣西師範大學出版社，2009），頁 173-174。

的模擬透視轉向非模擬透視的畫面平面空間。[9] 與之對話的美國理論家丹托則認為格林伯格意圖建構現代藝術藩籬的堅持,在於強調以理性來批評自身的方法(即否定建立錯覺幻視的視覺策略),將藝術運用在藝術自身的純粹的必要性。這些對於現代藝術核心價值的堅持,使得格林伯格批評超現實主義和學院主義是倒退的藝術;但丹托認為,正因為格林伯格強調此藝術與非藝術藩籬的判準,使得「現代藝術」越來越成為一種形式風格,被認為是形成於 1880 年而在 1960 年代結束。[10]

若以現代藝術進入亞洲在地文化脈絡的發展來說,日本 1950 年代中期至 1970 年代的「具體派」(GUTAI,具體美術協會)、1960 年代末期至 1970 年代的「物派」(Mono-ha)、1970 年代韓國繪畫的「單色畫」發展,三個藝術運動的出現就成為一種以亞洲在地文化重新消化西方現代藝術理念的歷史發展。為什麼西方的抽象藝術會開啟這三個東亞的前衛藝術運動?日本具體派的創始藝術家吉原治良說:「抽象藝術,開啟了一個從自然主義和幻覺主義藝術中創造出一個新的空間的機會。」[11] 從筆者觀點來說,抽象藝術,基於強調一種純粹藝術形式的特質,而產生像是「跨文化轉換器」一般的作用力,通過「將藝術語言轉化為物質性和純方法性的東西」,來達到跨文化的作用。[12] 事實上,這些被西方抽象引發,繼而在文化傳統中重新找尋養分、與之對話的過程,幾乎是面對著西方的他者,

9 亞瑟・丹托著、林雅琪、鄭惠雯譯,《在藝術終結之後——當代藝術與歷史藩籬》,頁 33。
10 亞瑟・丹托著、林雅琪、鄭惠雯譯,《在藝術終結之後——當代藝術與歷史藩籬》,頁 33、37。
11 引自王品驊,〈從「境」派看伊通公園的美學實踐在純粹物性與流動詩性之間〉,收於許遠達、王品驊、沈伯丞、蔣伯欣、鄭勝華,《自成徑——臺灣境派藝術》(臺北:伊通國際有限公司,2020),頁 43。
12 引自王品驊,〈從「境」派看伊通公園的美學實踐在純粹物性與流動詩性之間〉,頁 43。

並同時藉由與他者對話，反身進行對自身文化多重反覆的建構。換句話說，是一種持續拆解東、西方文化特質，又持續重構出新藝術語言的藝術發展過程。

筆者在「自成徑」座談會中，曾經提到從 1980 年代到現在三十年的時間，臺灣的抽象藝術發展不僅是面對西方原初的抽象藝術，因為西方的抽象藝術也經歷了 20 世紀多階段的歷史轉變，因此臺灣在改寫西方原初典範的過程中，涉及的必然是多重複雜的歷史因素，所以它呈現多元性、遍地開花的多樣化形式。在「自成徑」展覽裡面，正呈現著這種在西方現代中找尋自身的「歷史性」，以及重構中形成的「當代性」，藉以重新書寫出我們自己的當代藝術。因而，透過「自成徑」將臺灣的當代藝術理解為藝術書寫的一種新進行式有其必要，因為這樣將更貼近當代創作正在發展的未定域。接續著「自成徑」的對話脈絡，筆者於 2020 年策畫了第二屆的「在場——臺灣境派藝術展」，試圖延續「境派」精神並與之對話。

從創作的美學特質來說，如果藝術家的創作還是包含對所謂「抽象」的思考，我們發現因此會有兩個特色，一個是強調「身體性」創作的特質，指涉的是在創作中帶有關注直觀、潛意識的特質，讓創作回到一種非語言性的存在感、藝術最原初的直覺性空間以及物質性的現場經驗；另一個重要特質就是「觀念性」。筆者認為「抽象」這個字眼，如果回到現代文化核心層面看，此概念非常接近所謂的「思考」——也就是回到某種事物的根本，想要探求其可能性或極限。在這樣的思考運動裡，「身體性」和「觀念性」產生了一種相互激盪的關係。

在 1985 至 1995 年丹托提出的「藝術終結論」，所強調的就是現代藝術

單一敘事的終結。這基本上是一個時代性特徵的轉變，當代藝術就是在民主多元社會裡誕生出來的藝術，所以藝術理論很難再找到單一或線性敘事可以統整的條件，這種線性歷史或統整性理論已經終結了。換句話說，從筆者的觀點，當代藝術是非常「個體性」的藝術運動，每位藝術家盡己所能地「突圍」，創造自己藝術之路的獨特性，當代藝術是現今還充滿著流動、不確定、持續跨越疆界的運動性格。

若以藝術家林壽宇在「自成徑」展中呈現的〈存在與變化〉為例，該作即是藉由簡約、幾何變化的幾組造型和鐵的材質屬性，框限出一個被留白的空間，使得此空間彷如一種世界的隱喻。材質的物質性被制約的形式，凝結為帶有抽象意涵的物性，無論是造型、空間、材質，都回歸到最極簡的存在之中。

對於藝術家林壽宇的創作討論，若暫時歇止於較為初步的層面，更容易讓我們察覺他的創作方向在臺灣所帶來的持續影響。我們從「自成徑」參展藝術家的作品，很容易就能捕捉到他們運用造型、色彩、材質的物質性基礎，從物質性的基礎又衍生出迷人的抽象況味，即使採取幾何形式，仍在作品的線條、筆觸、質感甚至邊緣性上，帶出有機的美學意味，像是召喚出材質潛在的純粹物性，藉由身體性、符號性甚至是後現代文化的敘事性等多重手法，創造一種帶有流動詩意的表現性。

筆者持續思考著透過簡潔、純粹物質性進行藝術表現的臺灣藝術脈絡，同時也思考著受到東方文化淵源影響的抽象繪畫性，能否藉由一個不同的切入點，去創造這雙重脈絡的交會點？因而筆者策畫的「在場──二零二零臺灣境派藝術」邀請了八位藝術家（圖1），事實上嘗試以更多向度的方

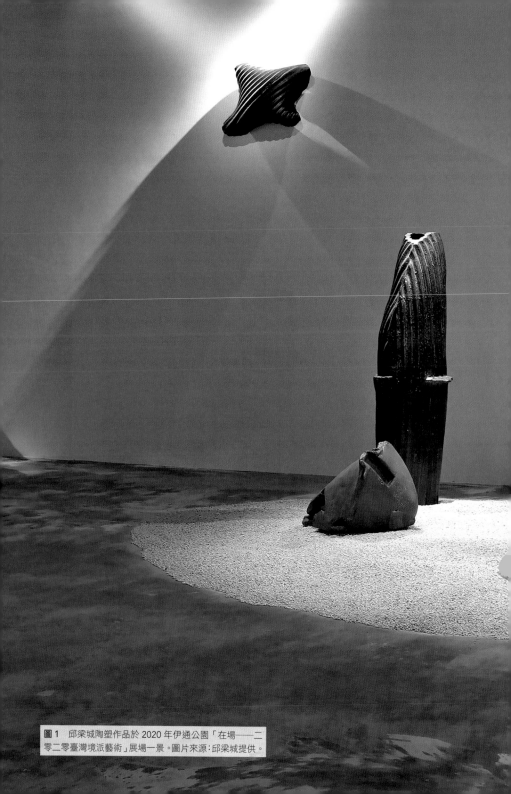

圖 1　邱梁城陶塑作品於 2020 年伊通公園「在場——二零二零臺灣境派藝術」展場一景。圖片來源：邱梁城提供。

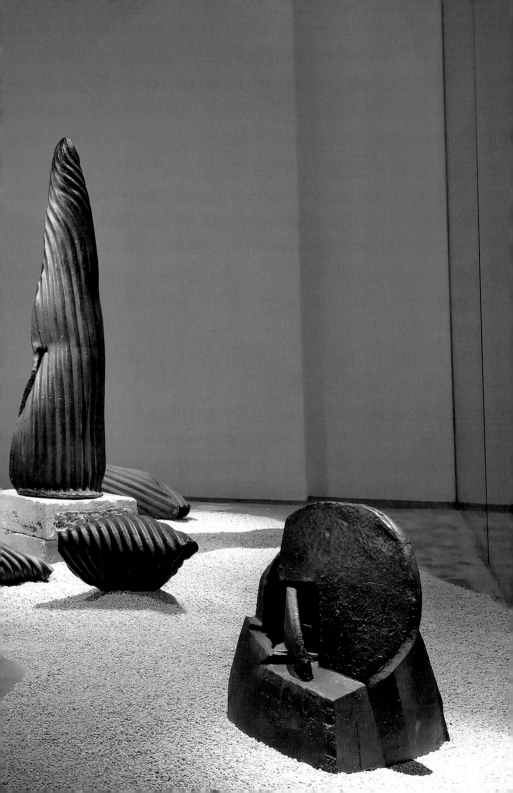

式，一方面延續「自成徑」的「境派」取樣精神，同時也想再推進新的藝術問題脈絡。

藝術，是否始終是為了創造「在場」？而藝術如何體現「在場」？以作品作為「在場」的見證，探究的「存在」究竟是藝術家的身體在場還是精神在場？「在場──二零二零臺灣境派藝術」展名的英文為「Being」，強調的就是一種精神主體的存在與在場。

當時筆者援引精神分析對於圖像研究的切入點，學者在對於佛洛伊德（Sigmund Freud）的研究中有著引用考古學方法的傳統，考古學現場或檔案所體現的可能是某種精神結構的形式──通過文化再現、社會與歷史發展、藝術歷史以及當代藝術體制的結構，這些複雜的文化與意識的結構層次，提供我們解讀藝術的認知性憑藉。然而，認知性結構像是藝術背後的藍圖，即使重要，但藝術中存在的「在場」痕跡，卻是憑藉感知性的領悟而體現。創作，若是藝術家創造「在場」痕跡的嘗試過程，藝術即因此而體現。「在場」，直接構成了精神相遇的場所。若將生命比喻為開放空間，我們居於此川流不息的場域中，「在場」像是駐足點，提供我們相遇與享有，此次展覽即試圖以此觀點回應臺灣「境派」藝術的場所概念，一種感知中的「精神場所」。

延續前述對於南臺灣新風格畫會的討論，筆者注意到 2004 年伊通曾舉辦了一個名為「景色」的展覽，展出藝術家是黃宏德、顏頂生和楊世芝。黃宏德在繪畫上以驚鴻一瞬的方式做爆發性的表達；顏頂生在繪畫中運用形象，表達著一種強調繪畫痕跡的繪畫特徵。在該展中，三位藝術家的創作中存在著一種繪畫中的當下性，而這種當下性，也就是筆者提出的「在場」

所意圖探討的焦點。筆者策畫「在場──二零二零臺灣境派藝術」時，當時黃宏德和顏頂生已經參加了「自成徑」，而楊世芝是筆者在臺北市立美術館與文貞姬共同策畫的「她的抽象」中邀請的藝術家，因此也就沒再重複邀請。然而，楊世芝的繪畫發展卻與筆者「在場」邀請的藝術家蔣三石之間有著某種有趣的對照性。

藝術家楊世芝重要的幾次創作個展皆是在伊通展出，體現著從早期油畫的抽象繪畫形態，2004 年之後轉向以水墨拼貼為手法的大型水墨繪畫。在她後期的水墨拼貼作品中，透過第一階段的塗鴉、拼貼以「解放筆畫」，接著進入將畫好的紙上筆墨剪碎，產生第二階段的「解構」，最後第三階段是重新在空白畫布上貼上筆墨碎片，「再結構」出繪畫。楊世芝在訪談中說，最後階段為了達到她創作中一貫探討的「整體觀」，她選擇跳脫早期繪畫慣性，刻意發展出前述三個拆解筆墨的手法，重新創造自己面對空白畫面時，必須從「無」走向「整體」的挑戰。這種手法使她的水墨繪畫以一種超越「意在筆先」的手法，讓拼貼的「繪畫」再結構，成為充滿偶發性的當下。她在面對空白畫布前也從不預設畫題或形象，甚至是在筆墨碎片的挑戰中，重新去表達極具東方意涵的「整體觀」，而手法上卻是先跳脫自己慣性、也是跳脫傳統，再刻意不設限的開放過程中，反而抵達了一種新的「整體觀」。此獨特的繪畫表現，無疑是對於本文所討論的「抽象繪畫性」作出了精要簡練的另類當代表達。她的創作方法和理念，也可以說是對於筆者策畫的「在場──二零二零臺灣境派藝術」所提出的精神「在場」之絕佳呼應。

「在場──二零二零臺灣境派藝術」中，藝術家蔣三石在新店山區的溪水邊作畫，她在石頭上放上宣紙、磨墨、喝茶、看書，或只是觀察著自然中

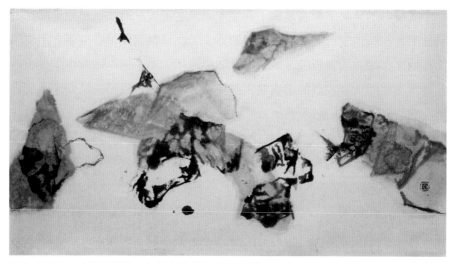

圖2　蔣三石　，〈20191010〉，水墨，圖片來源：伊通公園提供。

時時刻刻的變化，沉浸於水域旁的山光、樹影、水聲，直到與大自然融為一體之後，蔣三石才開始作畫，石上苔痕、落葉蟲鳥、光影移動、水氣霧氣、季節轉換等種種偶然性、不確定的因素，都可能會成為納入她作品中的機緣。蔣三石作畫前也不會預設畫題，沒有預設概念、構思、目的等，只等待著與大自然當下交融之後，在被豐沛的自然性充滿的時刻裡，以簡要輕巧的方式完成繪畫。她早期甚至規定自己只能在溪邊完成作品，不會在回家後還做補筆動作。她稱畫畫為「畫化」，畫出各種變化，畫出在大自然的場域中各種感官經驗交替、生生不息、生機盎然、氣韻勃發的知覺性現場，也將這樣的創作稱之為與大自然的合作（圖2、圖3）。從策展的觀點來看，蔣三石的「畫化」即是「在場」當下的軌跡與見證。在大自然的場域中，感官全然打開，是一種身心全然的、有意識的「在場」，不再被概念、思想、心念飛馳所帶走。這種非語言的時刻，唯有透過藝術家

圖 3 蔣三石，〈20191003〉，水墨，圖片來源：伊通公園提供。

的心靈與當下自然共舞，才能將「在場」的波動點點滴滴銘刻於畫紙之上。

主體有多種樣態與層次，當蔣三石刻意不預設、非概念地使自身沉浸在與大自然交融時，我們可以想像此刻之主體是一種退至後方的觀察者狀態，此觀察者的注意力在有光影、聲音等感官客體出現時，同時臨在，這種主體的「在場」是隨著注意力的投注而出現，是一種只在當下存在的真實體驗。

在蔣三石的一場創作訪談中，她講述某幅作品的描繪過程：在即將下大雨前的時刻，雨滴落在已經被石上水氣浸染的宣紙上，她趕在忽然而至的驟雨之前來不及思維地以即興方式，立刻用墨條在紙上做出邊緣線清晰的線

31

條，快速用大筆掃過淡墨、潑墨等手法之後，迅速捲起畫紙回家，回家後發現是一幅以任何刻意構圖或構思都無法臻至的神來之筆；她強調那是一幅與大自然合作完成的傑作。該訪談的主持人美學家何乏筆則在這樣的脈絡下，講述當代水墨創作者是如何在日常的筆墨養成上準備十年、二十年的工夫，就為了等待那意外到來的一刻，在那一刻幾近身體自發的、直覺的、情緒激昂的幾分鐘之內，主體與大自然感通和交互的痕跡全然被描畫於紙上，最後的作品成為天人交會間完美的刻畫，再也無法區辨或分割彼此。

此種主體的後退、虛待、隨著知覺而臨在的流動性，是因於創作者有意跳脫傳統水墨訓練之束縛而誕生，因此此種筆墨功夫並非是技藝層面，更多是一種自我觀照的警覺性和內在視野，是為了創造在心靈層面能真正與古人精神往來的「畫化」的主體而磨練，也是能與天地感通往來的「在場」主體。

從筆者角度來看，無獨有偶地，楊世芝和蔣三石都採取了特殊的創作方法，汲取出水墨書畫傳統中極為重要的「臨在」狀態，透過這種使自身必須「臨在」的過程，完成「在場——二零二零臺灣境派藝術」所試圖探討的創作的純粹性與存在於筆墨中的精神性，後者正是東方文化淵源影響所及，也是「精神場所」的在地實踐。事實上，筆者認為她們的創作即是本文所謂「抽象的繪畫性」的貼切展現，跳脫傳統的獨特手法，繼而重新與傳統對話。無意間，也彷如改寫西方抽象藝術的過程，在她們創作的純粹性和藝術的精神性中，重新詮釋了抽象精神。筆者認為，這樣的藝術發展正是伊通透過展演與對話，能夠與藝術家共同創造的場所精神。

五、東亞現代性中孕生的抽象繪畫性與物性

倘若楊世芝與蔣三石創作中漸次萌發的抽象繪畫性，一定程度地跟東方文化的整體觀和自然觀有著深切的聯繫，那麼從極簡與抽象藝術簡練的形式、色彩、材質語彙，朝向現成物、觀念藝術、行為、攝影、錄像、裝置藝術等多元型態發展而被筆者稱之為「物性」美學的這一脈絡，又是如何呢？

「物性」（objecthood）概念，是藝評家弗萊德（Michael Fried）所提出，他認為「物性」是不同於格林伯格所強調的現代主義繪畫特徵，也不同於現代雕塑，而是一種在三維空間中強調事物表達的「感性」，或稱「劇場化」（theatrical）的觀點。然而，筆者使用「物性」的語詞，認為在「物性」脈絡的背後，不僅有在抽象藝術中探討色彩、形式結構背後的絕對性追求，化為平面上的色彩、顏料、筆觸等物質性語彙的特色，同時也與自然經驗有關，只是以另一種方式透顯出物質性內在所隱藏的「物性」而已，並且此種自然經驗明顯與西方文化不同。「物性」的存在感需要觀者主動投入，方能體會在抽象形式之餘暗示更多的材質餘韻與言外之意。從藝術史的角度來說，此轉折是現代藝術的特徵——使得古典繪畫或雕塑的「材質」轉化為「媒介」。從文化史的角度來說，當作品的物質性已作為「媒介」運作時，透顯出的即是深受東亞文化脈絡影響的語義和藝術情感。從「空間生產」的角度來說，此種藉由臺灣在地創作所具體定錨之時間與空間，以及主體重新探問傳統與當代、並積極創造臨在感性之場域，正是兼容了「主體性」與「歷史性」，並構成具有地方性「精神場所」的實踐。

另一方面，「物性」體驗的來源，或許跟我們曾在東方水墨繪畫的特有語彙中連結自然經驗有關，這種文化的集體潛意識，使得我們身處大自然

中，凝望山林草木光影交映間的石頭、雨水沖刷之山壁，產生感動時萌生的情感經驗仍存在著東方水墨畫的因子。那也是為何在語言不及之處，當有豐沛的人與萬物的交流發生，當追究人與萬物關係至極之處，我們仍會發現某種文化基因映射於與萬物和自身的低語之間。這種源自漢文化水墨與老莊哲學的情感與藝術價值，滲透最精簡的抽象語彙構成或色彩的運用中，能作為西方的抽象形式之「實」空間與水墨繪畫留白之「虛」空間進行交融，並在在地文化的涵養與改寫中，「重構」為邁向臺灣當代藝術的藝術特徵，也即是文化涵養兼容當代性的「精神場所」。

從現代藝術朝向當代藝術發展的過程中，古典藝術的審美經驗藉由各種拆解性的手法被實驗著，這些實驗過程讓不同材質屬性的「媒介」重新質變，構成新的「媒介」語言，對於事物採取各種感知的「知覺」，往往成為觀者體驗新的「媒介性」之蹊徑。筆者認為這也構成了一種新的「臨在」體驗，我們的身心其實同時作為在地文化淵源與當代文化的時間性與空間性交會的新座標，而此真實之吉光片羽，唯有假借藝術的鏡映方得以透顯。

當代藝術之多元創作手法，包括從現代藝術「媒介」的探究，轉變為強調藝術「實踐」的行動性。對於藝術形式和「媒介」的「發明」，也轉變為對於社會層級體制、僵固意識進行「解構」的批判性訴求。當代藝術已成為透過藝術媒介對當代社會進行「提問」，此「提問」不一定需要解答，但卻能創造出不同的觀看視點。「在場──二零二零臺灣境派藝術」中多位藝術家的創作，有如體現臺灣藝術如何從「現代性」的追尋，改寫為「當代性」的實踐。我們在探究藝術主體的存在時，必須同時關注歷史文化脈絡之變動與美學實踐之間的關聯性。「在場──二零二零臺灣境派藝術」即是藉由策展作為方法，提出對於當代創作主體的探尋過程，也是試圖從

東西文化的交流關係,探究伊通美學的雙重軸線潛在的文化連結。「在場——二零二零臺灣境派藝術」本身所強調的——存在的場域、存在的開敞,也是對於當代文化虛擬性的無處不在和速食性提出的回應。

當我們將觀察位置後退到時代與社會更整體的關係時,伊通作為展演場域,也體現著跟時代共振的歷程——從「空間生產」到「地方精神」的轉變,除了體現時代變遷之外,亦實踐出一種既開放又流變的「場所」特徵。我們能否從此藝術的相遇場域,藉由藝術家對於純粹「物性」與「詩性」的追求,更深層地探討此不可見的「精神場所」?即「在場」試圖逼近此「精神場所」的核心課題。

參考資料

中文專書

· 佐亞‧科庫爾(Zoya Kocur)、梁碩恩,《1985 年以來的當代藝術理論(初版)》,上海:上海人民美術出版社,2010。

· 佐亞‧科庫爾、梁碩恩,《1985 年以來的當代藝術理論(增訂本)》,上海:上海人民美術出版社,2018。

· 克萊門特‧格林伯格(Clement Greenberg)著、沈語冰譯,《藝術與文化》,廣西:廣西師範大學出版社,2009。

· 亞瑟‧丹托(Arthur C. Danto)著、林雅琪、鄭惠雯譯,《在藝術終結之後——當代藝術與歷史藩籬》,臺北:麥田出版,2005。

· 許遠達、王品驊、沈伯丞、蔣伯欣、鄭勝華,《自成徑——臺灣境派藝術》,臺北:伊通國際有限公司,2020。

· 鄭雯仙編,《風動——南臺灣新風格展覽檔案記錄 1986-1997》,臺南:佐佐目藝文工作室,2018。

· 龔彥(等),《影像軌跡‧策展美學——春之當代藝論 2015-2016》,臺北:春之文化基金會,2018。

特殊物件後的雕塑問題

張乃文

特殊物件後的雕塑問題

張乃文*

摘要

特殊物件相較於杜象（Marcel Duchamp）的現成物是更純然的藝術概念性問題，極限藝術家唐納‧賈德（Donald Judd）在 1965 年發表的〈特殊物件〉（Specific Objects）一文，被奉為極限藝術的概念宣言，延續概念藝術的反傳統形式，試圖以物性取代造型重新思考藝術的本質性問題。在極限藝術的特殊物件概念下，以理性思維方法拋棄過去雕塑脈絡的任何指涉，直指「物自身」（藝術界習慣性不嚴謹套用）作為藝術自身，與現代主義抽象簡化雕塑時而產生表現上的類似，但基本上的差異可能是造型存在於概念物件與審美形式的有無。

適度釐清延伸自觀念藝術的極限藝術與現代主義間的差異，有助於理解特殊物件對於臺灣雕塑體系產生概念形式的思考衝擊，經典例子為 1985 年林壽宇以極限藝術作品〈我們的前面是什麼？〉參賽「中華民國現代雕塑展」獲得首獎，引發的臺灣前衛藝術論辯。觀念藝術到極限藝術的反形式前衛精神與現代主義的形式美學，在林壽宇的「特殊物件」理應對於極限藝術有進一步的識別與概念進展，但普遍看到的只是形式的差異帶來擴展美感形式的可能性。

* 國立臺北藝術大學美術學系副教授。

因此，當羅莎琳·克勞斯（Rosalind E. Krauss）於 1979 年提出以雕塑、非風景、非建築為基礎的雕塑的擴延場域圖表，某部分似乎在雕塑歷史脈絡架構下面對世界已然膨脹的雕塑創作現象，進行方法學上的含括分類，建構出解讀當代雕塑的可行範疇。但是這套觀看方法的建構，實際上在運用後現代理論解決當時 1960 年代新形態空間場域性創作（包括極限藝術家作品）與現代主義雕塑的歷史斷裂問題，藉由雕塑的負狀態擴展指出藝術在文化語境上的轉向。

此擴展理論在 1980 年代中期進入臺灣，產生對於雕塑形式認知更大的危機是，在對現代主義與極限藝術概念混淆的摸索中，後現代文化語境的解讀方法，就再次將當代藝術帶向了非本質的外在現象認識論。等到臺灣在 1990 年代後隨著雙年展時代的來臨，全球化議題、知識系統挪用、跨領域研究等成為臺灣藝術創作者競逐國際的當務之急，雕塑幾乎成為現象式的材料、技術存在，置於擴展文化語境下的邊陲位置，臺灣建構雕塑本體論的可能更形遙遠。

臺灣在面對現代主義與極限藝術交鋒的時刻，並未真正意識其概念與形式的衝突，僅以形式美學觀看的雕塑觀看，以至於特殊物件的理性概念邏輯不僅沒有切割現代主義的美學形式脈絡的意圖，反而成為臺灣開啟現代雕塑的前衛美學指標。

現代雕塑真正得到的是形式的認知模擬或為概念思辨的方法體悟，產生決定性的不同發展路徑，仍然進行著藝術範疇內的自我指涉。但是，當臺灣當代藝術丁快速成為無限擴展文化語境的客體對象，雕塑作為藝術的概念範疇的模式才真正面臨空前的危機。

關鍵字｜特殊物件、極限藝術

一、切割藝術與美學？

1960 年代約瑟夫·科蘇思（Joseph Kosuth）在〈哲學之後的藝術〉（Art After Philosophy）文中，試圖從聯繫「哲學的終結與藝術的開端」的時代趨勢來釐清觀念藝術的功能及其合法性，分析傳統哲學在區隔出科學（或被科學驅離）的狀態下往描繪式的現實（現象學、存在主義……）靠攏。他將克萊門特·格林伯格（Clement Greenberg）所推崇的形式主義藝術視為美學的裝飾作業，試圖切割美學與藝術的立場，透過辯證藝術具備類似哲學理性的分析命題、數學的重言式存在，讓觀念藝術如何有效繼承哲學成為人類的精神需求。[1] 科蘇思認為藝術概念等同藝術，同義反覆說明了唐納·賈德（Donald Judd）的名言「當有人說它是藝術，它就是藝術」不是簡化的唯名論，而是在宣稱的同時必然進入藝術本質性的思考，顯現了藝術的先驗存在。如果我們這樣認同藝術主體建構於概念，那麼藝術形式作為表現的手段成了重言的存在模式。

普遍認為造就藝術與美學切割關係的肇始，來自於杜象（Marcel Duchamp）利用藝術機制矛盾，策略性地以類比模式讓現成物進入藝術之列後，挑戰了傳統藝術習慣性地以形態學式的藝術認知框架判斷藝術，原本作為非藝術狀態的日常物品在作為藝術概念的反形式下介入，似乎也挑戰了傳統美學作為藝術本質的事實。現成物的介入藝術突顯了藝術先驗地存在於概念與形式美學的外顯性對立性問題？這當中有許多思辨上的瑕疵，品味、形式與審美判斷等交雜的問題過於簡單化，但無論如何從現成

1　參考 Joseph kosuth, "Art After Philosophy." *Studio imnnalional* 178 (1969): 915-917.

物到概念藝術的發展，顯示了當時西方藝術進入了對藝術本質思辨的另一章。

杜象的現成物選擇在作為與當時藝術品明確區隔的反形式美學訴求下，實際上似乎暗藏伏筆或故意留下缺陷（也許是個人過度解讀），今日我們意識工業都市所朝向的全面美學化現象，[2] 現成物的產品化過程，歷經多多少少美學化的設計生產，在產品充斥生活的摩登時代來臨，設計生產提供不同於手工時代藝術品的異質形式美學，生產者並非只有工廠、機器，同樣指向背後的匿名藝術家（設計者）。隨後，藝術創作在對於現成物的適應上與實質上，更多的是策略性地擴充了形式美學的界域，而非如過去觀念藝術所謂對藝術本質的提問，也並未能真正切斷藝術的美學臍帶；當藝術家與觀賞者假性訴求前衛精神的狀態下，只是現代藝術類型化框架的進階版，更甚者，在缺乏藝術概念思辨而流於形式觀摩效仿的藝術區域，沿用、誤讀與文化差異的再詮釋為藝術提供無法也無須抑制的多元發展。

工業革命帶來的生產變革在產品物質規格化的同時，置入了現代化的美學形式，普遍同一性的美感制式經驗逐漸成為大眾品味的基礎，當藝術伴隨政治民主化的過程，過去藝術審美判斷的品味成為前衛藝術階級鬥爭的對象，產品化的藝術生產取消藝術天才論，品味不再是康德（Immanuel Kant）先驗的審美判斷，而是淪為藝術政治鬥爭下的階級標誌，連帶遭殃的是過去藝術資產延續下了美感層次。但是整體歐洲進入工業都市奇觀化的時代，依然無法抹除現代藝術型態的巨大變革之所以產生的重大意義，

2　參考 Wolfgang Welsch, *Undoing Aesthetics* (New York: SAGE Publications Ltd, 1998).

奠基於觀念藝術所批判類型化框架下的傳統藝術的相對存在背景。這些由過去無數藝術家所共同累積出整體審美環境的藝術現象及概念，這些歐洲藝術歷史積澱下的養分，成為現代反美學形式的基座。簡言之，前衛精神之強度造就於所批判對象——歷史傳統之堅實結構的反抗。

二、夾在現代主義與極限藝術間的林壽宇

極限藝術相對於現代主義雕塑，某方面與概念藝術相對於形式主義有類似的狀態。當格林伯格對現代主義藝術的主張強調具體性與純粹性，使得物質的媒介性與選擇朝向了直接、具體的方向，反錯覺的抽象造型前進，加入構成主義的方法論為現代主義的雕塑提供界定與包圍空間的繪畫性自由度，[3] 他心中此時所想的理想典範應當是大衛・史密斯（David Smith），不僅擴展了傳統量體式雕塑的思維，同時也在材料與構形方法上促進了抽象、簡化、構造空間的進展。

與現代主義雕塑運用了部分相似材料、技術方法的極限藝術，一開始主要的差別意識部分，來自於傳統再現有機形式與工業材料生產技術給出明顯的幾何理性造型表現差異。特別是材料來源屬性，為符合工業生產製程所生產的規格化板料，與傳統雕塑造形的訴求有所區隔。等到物質性的思辨達到概念化的極致，決定了材料更直接處置與佈署的藝術方式，徹底拉開了與現代主義雕塑根本的差異距離。賈德在 1965 年發表的〈特殊物件〉（Specific Objects）一文被視為極限藝術的代表性宣言，羅伯特・

3　克萊門特・格林伯格著、沈語冰譯，《藝術與文化》（桂林：廣西師範大學出版社，2009），頁 191-199。

莫利斯（Robert Morris）與賈德對於所謂的「特殊」在於作品採取非關係、非構成的形式，材料具有堅實的客觀物件性，與觀者面對它的時空現實性。[4] 在極致推演下，當下面對的材料本身的物件（objectness）即是藝術，甚至最後以材料原有形狀直接取代藝術造形的審美形式。[5] 藝評家邁克爾‧弗里德（Michael Fried）在〈藝術與物性〉（Art and Objecthood）的文中批評極限藝術兩項重要的概念問題，一是極限藝術相對於現代主義雕塑最大的差異在於造形（shaped），現代主義反擬人論朝向本質的還原，雕塑在現代主義同時具有繪畫的平面性的優勢而非朝向物性，極限藝術在物性強調是對現代主義內部本質的誤讀；另外是極限強調物件布置的「場面調度」（mise-en-scene）必須將觀者納入以產生綿延相對在場的劇場性，作品依附於劇場狀態的完成，幻覺的成分挑戰物質客觀性的主張，相反地，現代主義雕塑強調內在性句法，其在場性（presentness）才是自我完滿而具體的表現，藝術成立於自在自為的封閉系統。

前面簡單釐清極限與現代主義雕塑的概念差異，再回溯到臺灣 1980 年代中後期。當林壽宇以極限藝術家之姿回到臺灣，在 1985 年代放棄擔任評審之邀，成為「中華民國現代雕塑展」參賽者並以作品〈我們的前面是什麼？〉獲得首獎，有人認為此事件隨後帶出了臺灣一連串藝術前衛性的論辯，個人抱存疑態度，但這段藝術史有趣的部分，在於當時的評審委員

4　蒂埃利‧德‧迪弗（Thierry de Duve）著、沈語冰、張曉劍、陶錚譯，《杜尚之後的康德》（南京：江蘇美術出版社，2014），頁 190-193。

5　例如理查‧塞拉（Richard Serra）晚期實體塊狀鋼鐵作品。

部分評語將焦點放在得獎者雕塑臺座的取消符合現代雕塑特質的問題。[6] 然而，我認為更弔詭的問題是現代雕塑展唯一的「非」雕塑，此處特別以「非」雕塑稱之是基於〈我們的前面是什麼？〉展現出與極限藝術高度相同的形式邏輯，而當時極限藝術家對於他們提出物件高度認為是非雕塑的物件——林壽宇的「特殊物件」所帶出的一連串疑問。首先，當時林壽宇作為極限藝術家的條件是主動或被動的認知？其次，面對名為現代雕塑展的競賽，以極限主義式的物件模式參加，其背後是否隱含對於現代雕塑與極限藝術間存在矛盾的藝術質問？作品命名「我們的前面是什麼？」是為彰顯極限主義之前斷絕歷史脈絡、空無一物？或刻意想延伸出過去藝術歷史的想像，與極限藝術在時間、空間的現實性訴求相牴觸？或為提醒當下的其他參展現代主義雕塑家特殊物件對於雕塑的批判？或許在他於1979 年閱讀過羅莎琳·克勞斯（Rosalind E. Krauss）提出以雕塑、非風景、非建築為基礎的擴延雕塑概念圖表後，已然接受極限藝術終將被吸納進無限擴展雕塑領域的當代雕塑範疇？當然，這些問題都隨著大師的消逝而成為無解之謎，我只能以個人淺薄有限的認知進行推論。

三、西方取徑與誤讀的生產性

1960 年代中，除了卡爾·安德烈（Carl Andre）排列組合式的裝置作品，我們在莫利斯 1965 年的作品〈無題（L 型柱）〉（Untitle (L-Beams)）（圖

6　簡子傑，〈一份簡要的臺灣「雕塑論」回顧〉，收於高雄市政府文化局，《我們的前面是什麼？——後擴展時代的臺灣當代雕塑 2013 FORMOSA 雕塑雙年展》（高雄：高雄市政府文化局，2014），頁 40-45。

1）看見他將三個相同的8×8×2英尺L型柱體在空間中擺出三種姿態（也只能是這三種站立法），並在之後的〈雕塑筆記〉中借用邏輯術語：已知常數和經驗變量，討論觀者與作品間理性認知（相同形狀）與感性經驗（觀看光影、空間）的關係。[7]另外，從索爾・勒維特（Sol LeWitt）在 1974 到 1982 年間不斷創作的系列作品「不完整的開放立方體」（Incomplete Open Cubes）（圖 2）可以窺見他所主張以理性規畫作為概念的創作方法。此作品運用排列組合，系統化地呈現以條狀構成「不完整立方體」框架的可能排列方式，是一種數學邏輯式的存在推論。從這些極簡主義藝術前輩的作品中，我們不難理解林壽宇在當時創作〈我們的前面是什麼？〉的極限藝術參照路線。當賈德試圖以材質、表現方式、場域等實質條件的不同，反向無法界定的邏輯，區隔「特殊物件」與「雕塑」形態學的不同，實質上在為其極限藝術的概念取得藝術上的獨立主權，如同概念主義申論模式，但又不同於觀念藝術的全然抽離現實，極限藝術去形式化可以說只是由過去藝術家的造型生產，轉移到了材料給予藝術家的物質形式選擇與安置，因此很難根本脫離形式主義的一般認知。但是，拋除文化、政治與社會的藝術干涉，我們必須對 1960 至 1980 年代的藝術家與藝術理論家致上敬意，因為他們竭盡全力地為藝術概念進行創造性的改革，不論成敗，藝術現象與觀念都無法全然的改觀，但他們為藝術的範疇進行概念與形式表現上的有效擴充。

7　莫利斯對已知常數和經驗變量的概念辯證，後來將興趣導向變化的特殊關注，導引出他靠牆垂掛的毛氈軟雕塑。莫利斯的創作相當多變，曾有三篇雕塑筆記是他對新雕塑的概念思考，不同過去雕塑的傳統，在極限主義之初的作品處於思考雕塑與物件的過渡階段。

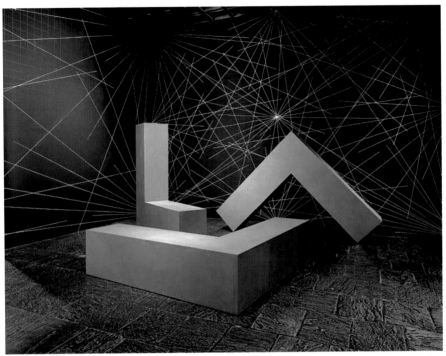

圖1　羅伯特・莫利斯，〈無題（3Ls）〉，1965 / 1970，不鏽鋼，尺寸依場地而定，紐約惠特尼美術館典藏。
©Robert Morris/Artists Rights Society (ARS), New York

「Minimal Art」在中文常翻譯為極簡藝術，於是從字面成為簡化形式的
藝術表現，以致根本無法區隔出現代主義與極限藝術的差異。「簡化」概
念在西方藝術表現是古典形式的一種基本精神，亦是其追求藝術純粹性之
方法，甚至現代主義藝術往抽象形式的進展都與簡化的概念有所關聯。如
此，將極限視為簡化的形式主義可能抹煞了其在藝術物質概念化的重要
性。相對地，將極限藝術視為現代主義的極致表現將對現代雕塑的發展產
生傾斜的支持態度。同時獲選首屆「中華民國現代雕塑展」的徐揚聰與黎

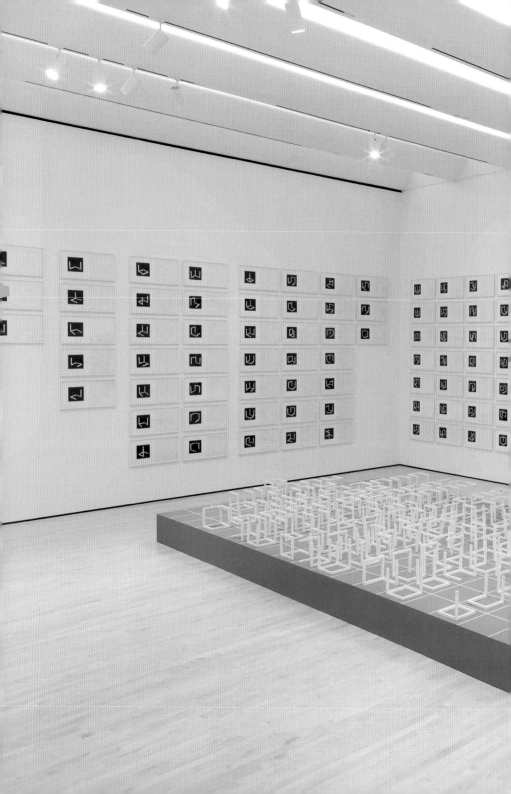

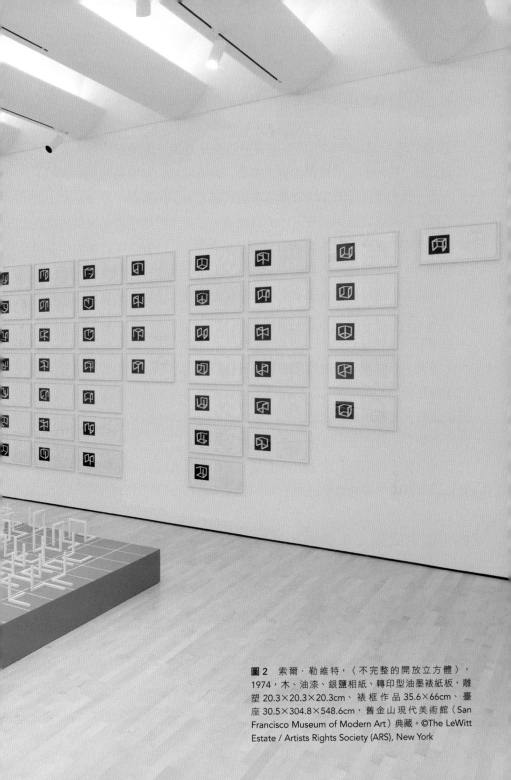

圖 2　索爾・勒維特，〈不完整的開放立方體〉，1974，木、油漆、銀鹽相紙、轉印型油墨裱紙板，雕塑 20.3×20.3×20.3cm、裱框作品 35.6×66cm、臺座 30.5×304.8×548.6cm，舊金山現代美術館（San Francisco Museum of Modern Art）典藏。©The LeWitt Estate / Artists Rights Society (ARS), New York

志文,其創作發展是否就只能被視為傳統雕塑的脈絡延伸?

1990 年代末,電腦網路迅速發展後的訊息化當代,臺灣即時藝術資料訊息的流通,帶來的是略過歷史追求當下,與審視過去和重估歷史的兩極。某方面,我們很難否認當時林壽宇在現代雕塑展中的獲勝,部分不是出於當時相對於藝術資訊不對等下的流行選擇,或對世界雕塑概念進展的缺乏與誤讀?雖然許多一開始被認為是極限藝術家,在 1980 年代後的作品也相繼轉向,如法蘭克‧史帖拉(Frank Stella)、莫利斯、勒維特,所以我們不難想像勒維特後來會表示出極限藝術是封閉的,觀念藝術是藝術的形式解放。我們是否還能毫無置疑地認為 1980 年代林壽宇的藝術觀足以作為臺灣前衛藝術發展的前沿? 1980 年代中後期,西方早已進入後現代、文化研究、跨領域、參與式藝術等多元模式的辯論,高度概念化運用材料的極限藝術蔓延到不同地域,如義大利的貧窮藝術、日本物派……,在臺灣則具有東方禪學意味的極簡形式等,我們似乎隱約地意識到人類學所謂文化衝擊下的藝術變形脈絡,也就是説,當藝術以文化形式進入不同的文化領域所產生的刺激、磨合與再生產,其樣貌是區域的、文化的,也就很難再回到藝術本質的哲學思辨上。

四、從形式到文化語境的轉移之外

我們從下面的藝術事件也許可以感受藝術概念轉向的事實,再推到臺灣的藝術現實,我們可能會有所領悟。首先是策展人哈洛‧史澤曼(Harald Szeemann)於 1969 年所策畫的「活在你的腦中:當態度變成形式—文字—概念—過程—情境—訊息」(Live in Your Head: When Attitudes Become Form - words - concepts - processes - situations - information)展

覽（集合了六十多位反傳統藝術形式的前衛藝術家，形構出 1960 年代末不同於現代主義路線的當代藝術願景），[8] 我們光從其展覽命名，即明顯感受參展藝術家對藝術認知的態度轉換成為藝術表現的可能性方式，回應我們對當代藝術的想像脈絡。我們已經很難從參加的藝術家歸納出如現代主義般還原的形式本質，但個人觀察展出作品裡面隱含了幾條軸線，一是極限藝術物件式的當下調度，一是觀念藝術延伸下的語言對話、符號、形式辯證，還有即時的場域裝置與表演、現成物與拾得物的再運用等。整體上幾乎體現了從達達主義開始引出的前衛藝術路線，但我們可以明確感知到在這「反藝術」路線下的基礎，依然架構在藝術範疇的再思辨之上，藉由反向邏輯對過去藝術進行有效的延異。

1979 年羅莎琳·克勞斯提出〈擴展場域中的雕塑〉，文章中談論雕塑的可能性已然從現代主義的純粹性、封閉性，開始跨向當代雕塑的擴張場域論點，在其討論的藝術現象取樣中有趣地重疊了上述展覽的部分藝術家：

> 大約在 1968 至 1970 年間，一大批藝術家同時意識到思考擴展場域的必要性（或壓力）。於是一個又一個的藝術家，包括羅伯特·莫利斯、羅伯·史密森（Robert Smithson）、麥克·海

8　其中包括了極限藝術家卡爾·安德烈、索爾·勒維特、理查·塞拉、羅伯特·莫利斯、伊娃·黑塞（Eva Hesse）；地景藝術家理查·朗（Richard Long）、羅伯·史密森、麥克·海澤、瓦爾特·德·馬里亞；貧窮藝術家傑尼斯·庫奈里斯（Jannis Kounellis）、米開朗基羅·皮斯特萊托（Michelangelo Pistoletto）、喬凡尼·安塞爾莫（Giovanni Anselmo）、皮諾·帕斯卡利（Pino Pascali）；觀念藝術家約瑟夫·科蘇思、勞勃·巴瑞（Robert Barry）、道格拉斯·許布勒（Douglas Huebler）、約瑟夫·波依斯（Joseph Beuys）；行為藝術家布魯斯·諾曼、伊夫·克萊因（Yves Klein）等。

澤（Michael Heizer）、理查・塞拉（Richard Serra）、瓦爾特・德・馬里亞（Walter de Maria）、羅伯特・爾文（Robert Irwin）、索爾・勒維特和布魯斯・諾曼（Bruce Nauman），都面臨著這樣一個局面，即它的邏輯基礎不再是現代主義者的。為了命名該歷史斷裂和文化領域內的結構轉型（它是歷史斷裂的特點），人們必須求助於另外一個術語。這個術語就是早已在其他批評領域盛行的後現代主義……。

後現代主義領域，藝術實踐不是由雕塑這個特定介質界定的，而是由合理運用一系列的文化術語得以界定的。因此任何一種媒介都是可取的，如攝影、書籍、牆上的線條、鏡子或雕塑本身……，不再以重視材質（或對材質的感知）的既定媒介為中心，而是以在文化語境內含義相反的術語為中心。[9]

如果我們認為這篇文章成為雕塑跨進當代的理論支點，克勞斯在其論述的歷史基礎上雕塑是沒有本體論的對立性存在，位於擴展場域的邊陲，〈擴展場域中的雕塑〉實際上並不為解決雕塑的本質問題，而在為眾多具場域擴張性的作品現象尋求後現代文化語境的解決方案，而在雕塑與相對雕塑衍生的場域範圍成為雕塑的後現代景況。

後現代所具有的去中心化、多元並置的文化語境在藝術領域明顯與現代主義相對，順理成章地被視為當代藝術的前沿。當 1989 年法國龐畢度

9　羅莎琳・克勞斯，〈羅莎琳・克勞斯——擴展場域的雕塑〉，《壹讀》，網址：<https://read01.com/0o6RQB.html>（2021.09.20 瀏覽）。

中心（Le Centre Pompidou）舉辦「大地魔術師」（Les Magiciens de la Terre）被視為全球性的重要「當代」藝術大展，策展人尚—于貝‧馬汀（Jean-Hubert Martin）挑戰白人中心主義的藝術殖民心態，以白人與其他區域藝術家各半的狀態突破過去西方藝術分類的邏輯，在包含藝術民族學、藝術人類學的後現代概念基礎下進行突破西方主流藝術的當代策展。[10] 策展人理論與實踐的互證意志，支配了展覽的概念流向。後現代的去中心、去歷史、多元文化的藝術擴展領域精神，順勢成為當代藝術全球化的完形手段。

但是，我們從〈擴展場域中的雕塑〉中所體會到當時克勞斯後現代語境中列舉的藝術家們，與基於人類學式立場出發所選擇的藝術家相當不同，即使他們都被置於後現代的語境概念下討論，此兩者比較下，最大差別在於前者前衛性的藝術批判結果依然保有藝術內部理念性的抽象形式，而後者的全球化語境使藝術趨向了外部功能性，轉向現實世界的、區域文化系統的外部經驗。抽象藝術理念形式面臨崩解，相對地，也可以樂觀地說，藝術因具備追求文化、歷史、政治、身分認同、環境意識等相關經驗範疇的藝術能動性，成為國家、民族訴求主體性的最佳手段。

五、當代策展下的臺灣雕塑處境

1990 年代解嚴後的臺灣主體性訴求與國際雙年展全球化的現象加劇，兩者合流成為策展人競逐上位的策略方法，後現代理論與現象產生推波助瀾

10　陳英德，《巴黎現代藝術》（臺北：藝術家出版社，1990），頁 440-467。

的效用。從展覽、策展體制的變動觀看臺灣雕塑在現代與當代發展，我們可以理解被部分學者認為具有雕塑雙年展雛形的「中華民國現代雕塑展」在 1991 年辦完四屆競賽展後停止，隔年（1992）黃海鳴策畫「延續與斷裂：宗教、巫師、自然」展覽，成為臺北市立美術館首次取代徵件評審展的主題策畫展，做為臺灣全球化趨勢的策展開端；雖為國內展覽，此策展在名稱上頗有呼應「大地魔術師」的意味，延伸出臺灣邊緣他者的子展覽，委託獨立策展人的責任藝評制隨後逐漸成為當時的趨勢，展覽成為策展概念的實踐。[11] 在此策展趨勢衝擊下，臺北市立美術館推出有關雕塑主題的策畫展，只有 1993 年「探討臺灣現代雕塑──雕塑媒材與造形的對話」、1994 至 1995 主要展品為館藏品的「臺北現代雕塑展」，[12] 沒有走出材料媒介、造型形式的現代性，甚至退縮為區域雕塑歷史的翻炒。個人認為臺北市立美術館從 1985 年「中華民國現代雕塑展」開始後的十幾年間，習慣性地將新雕塑展覽定名為「現代」雕塑展（或許受日本對藝術史名稱界定影響），顯而易見地，雕塑陷入追求現代性歷史使命的迴圈，官方對於雕塑的探究依然只停留於材料造形，而臺灣的現代雕塑依然朝著材料、技術的現實性審美判斷前進。1990 年代臺灣雕塑在進入後現代文化語境的思考上困難重重，當面對雙年展時代的全球化議題、在地主體性、文化差異、跨領域研究、訊息化當代……，一連串根植於現實世界政治、文化、社會、環境到知識系統的命題，連藝術界超人都應付不暇，更遑論雕塑界

11 呂佩怡，〈在路上──九〇年代至今的臺灣當代藝術策展〉，收於呂佩怡編，《臺灣當代藝術策展二十年》（臺北：典藏藝術家庭股份有限公司，2015），頁 20-41。

12 劉俊蘭，〈「我們的前面是什麼？」後擴展時代的臺灣雕塑〉，收於高雄市政府文化局，《我們的前面是什麼？──後擴展時代的臺灣當代雕塑 2013 FORMOSA 雕塑雙年展》，頁 22-29。

的石頭人、木頭人、鐵人、材料人？

基於過去資訊不對等環境下的藝術認知落差，我們忽略克勞斯於 1979 年提出〈擴展場域中的雕塑〉時所談論的雕塑已然是面對後現代話語中反雕塑主體材質媒介，轉進到擴展場域語境的既成事實問題。當然更無視史澤曼在 1969 年策畫的「活在你的腦中：當態度變成形式—文字—概念—過程—情境—訊息」展所預示的現代主義的純粹材質媒介形式的危機。但是，如果誤認我們在此是藉由資料充斥的現在，後設性地藉以批評 1980 年代臺灣雕塑發展，是對我所要提出的問題癥結的誤解。臺灣當時雕塑是否跟上時代的腳步並不重要，但是從當代藝術發展的觀察中，真正得到的是形式的認知模擬或為概念思辨的方法體悟，將產生雕塑決定性的不同發展路徑。當我們片斷而被動地接收現代到當代藝術的進展模式，將只會是西方主流藝術的局部重演。

在 1983 年「異度空間」延伸到 1985 臺北市立美術館的「色彩與造型——前衛、裝置、空間」展，呈現著林壽宇引領下的類極限藝術的現代美學氛圍，卻因臺北市立美術館政治性意識型態的意外，引爆出政治性與社會參與性的反藝術體制路線，如果我們將此對立性的發展視為臺灣前衛藝術的開端，被動的是對歷史偶然性的屈從。前衛不會是在此極限與現代主義異地重演的狀態下成立，因為他們在西方早已完成藝術內在性思辨的過程，外在形式的重複只是演繹出封閉藝術概念的完成，此般前衛的藝術原創與批判已然完成於西方，除非我們另闢蹊徑。但前衛的社會性實踐必須具有高度現實參與性與體制反抗性，那麼此事件就臺灣現實意義上，陳界仁、高重黎、林鉅、王俊傑為衝撞藝術體制而成立的「息壤」，反而在現實意義上可以說是具有衝擊戒嚴社會的反抗性前衛實驗空間。這其中涉及

臺灣藝術家如何開創新局的方法論問題，其常運用於學院藝術教育，就是在已然成型的藝術脈絡下，透過理論與實踐方法的學習，從中進行理論的突破與創作的新方法、型態、範疇改造。另外，較普遍被藝術家運用，即是轉化原有的外在現實經驗條件，包括議題、事件、知識系統、技術系統等，進行藝術形式、想像、方法的計畫與試驗。前者依賴藝術史、藝術理論、藝術現象等既有藝術系統作為基礎，屬於內在本質性的革新；後者則依賴外在環境、現實條件與創作者經驗背景所共同形塑創作樣貌，屬於外在性的藝術生產，藝術家某方面如同現實反映體，當然亦有此兩者交相混用的狀態。

被尊崇為臺灣極限藝術宗師的林壽宇以極限主義作品獲現代雕塑首獎，理應為臺灣雕塑界帶來雕塑概念問題的重大翻轉，但是事實不盡理想。如同極限藝術特殊物件的聲明，以接近觀念藝術先驗理論模式與雕塑、繪畫兩大傳統類型劃清界限，取得其前衛的位置。臺灣的極限主義首作，即使後續在繪畫裝置領域有較多的延伸發展，但給出的影響更多是純粹形式簡化的審美誤解，現代雕塑亦是如此。但相對於挾著人類學、社會學、歷史考古學等社會科學的跨領域知識系統支配下的新策展機制，後現代語境下的繪畫、雕塑或名為特殊物件的藝術，在全球化訴求下都成了議題結構下的邊緣裝飾。

六、當代雕塑的推進

1995 年是臺灣純粹藝術創作進入研究所學院教育的階段，對於藝術概念結構性的建立具有重大的事實意義，其影響遠遠超過普及化美感教育訓練下的藝術家養成。意思也就是說，整體上臺灣的藝術區塊必須正視當代藝

術以美學理性面對諸多藝術現象問題的時代已然來臨。[13] 美學理性所要面對的藝術對象如果是處於藝術板塊邊陲的模糊地帶，那麼，臺灣藝術本身非主流的邊陲狀態，是否恰巧符合建構美學理性平臺來討論出臺灣藝術異質主體的存在可能與發展。

個人認為臺北市立美術館現代雕塑展時期的新銳雕塑家中，真正對後來臺灣雕塑現代性創作與發展具明顯影響的當推黎志文，除了長期任教於藝術學院教授雕塑、培養出許多優秀雕塑創作者外，其創作、展覽的質與量，大部分臺灣雕塑家難出其右。如果以黎志文部分創作材料與技術表現即認定其為現代主義雕塑家是有問題的認知，在他將近五十年的創作歷程，其發展出的形式相當多元，在意義內容上亦未必純然抽象，但絕非習慣認為的抽離形象。觀察黎志文作品（圖 3），隱含幾條創作軸線，包括：文字體系的形式演繹、寓意意象的形式再構造、日常物件的形式重寫、材料與物件的對話。他對於藝術創作具有歷史文化本質性的宏觀視野，但又能於東西方文化的形式框架中創新形式語彙、展現作品形式張力，其創作形式的自由運作早已超越現代主義的形式概念框架。

2001 年屬於自主性發起的集合展覽「明日雕塑界域──臺灣第一屆當代雕塑大展」集合新一代多種立體形態樣貌的創作者（大部分屬於 1960 至 1970 年代出生，且具有藝術學院背景），此展覽以當代雕塑之名，某種程度回應了藝術研究所時代來臨後，藝術學理研究與雕塑創作的磨合進展，其多元化形式、多重語境展現新一代臺灣雕塑創作者試圖脫離西方主軸式

13　關於美學理性作為藝術當代性的討論參考陳瑞文所撰文章〈藝術解放時代的美學理性〉。

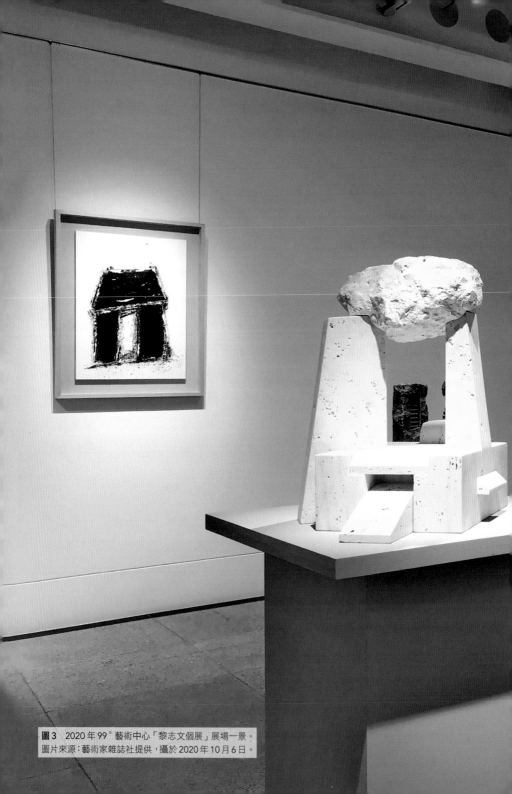

圖3　2020年99°藝術中心「黎志文個展」展場一景。
圖片來源：藝術家雜誌社提供，攝於2020年10月6日。

論述，進入各自當代獨立論題的企圖。但是美術館、博物館、官方展覽等藝術機制長期忽略雕塑發展的事實，體現的不只是臺灣藝術體制對世界整體雕塑現象、概念進展的忽略，甚至有學者誤認公共藝術將成為取代雕塑新型態的空間創作，此想法對臺灣雕塑學術領域努力於雕塑概念與獨立實踐的真正創作者傷害極大。今天臺灣當代雕塑創作已然進入劉俊蘭所謂的後擴展時期，2013 年後連續策畫的「FORMOSA 雕塑雙年展」，試圖將雕塑的當代論述領域從歷史前衛主義中解放，跨越擴展領域的雕塑概念論述往前推進，著眼於形式延異與當代語義內容雙重交織的脈絡探詢。[14]

如果從 1980 年代臺灣雕塑現代性建構歷程，一路發展到今日對當代雕塑論域的研究，2021 年所提出「所在——境與物的前衛藝術 1980-2021」特展對雕塑來說無疑具有雙重性的意義，一是雕塑概念領域對歷史前衛主義的重新反省，二是當代雕塑論域的補充。

七、重回盲點

文章開始，從談觀念藝術的形式美學切割，到極限藝術以特殊物件的概念排拒雕塑類型化的認知，都存在對於藝術本質性的內部思辨。特殊物件的歷史重要性在雕塑範圍內迫使其重新思考感性造形外存在另外的理性邏輯路徑，在概念辯證轉換為形式表現的過程中，給出超越美感體驗之外的形式可能。對於林壽宇的特殊物件〈我們的前面是什麼？〉的出現，在當時因為只從形式的感知差異上加以判斷，某種意義被視為現代雕塑的突破，

14　劉俊蘭，〈「我們的前面是什麼？」後擴展時代的臺灣雕塑〉，頁 22-29。

引領出極限美學式的臺灣路徑。在西方標示著與現代主義雕塑歷史斷裂的特殊物件，卻在臺灣似乎成為現代雕塑的開創例子。對於極限藝術的概念再次思考，可能有助於我們真正面對概念 影響下的雕塑形式認知。如果臺灣雕塑家能重新反思特殊物件的物性與現代主義雕塑的物質性的概念差異與關聯性，進行雕塑概念的重新詮釋去面對當代雕塑的主體，或許可能在認知經驗上，都會有助於超越後現代文化語境對雕塑的邊緣化的思考。

所以我再次思考了關於物性的問題，康德在《純粹理性批判》有許多對於物自身（Thing-in-itself）的概念陳述與辯證，甚至在其他哲學家的眼中是非人類所可知、可感的存在，因為它既是超越感性範圍的對象，又是人類知識的界限所在，整體而言，是遠超過人類感知的「表象」（Appearance）的實體。如此在我們試圖透過理性辯證的探究都會成為邏輯謬誤。

如果藉由類似康德〈先驗要素論〉中關於物自身的哲學辯證術語，試圖詮釋極限藝術的物性論點，將極限所運用的材料與物質的客觀性帶往了玄學似的話境，對於作品當下性並無幫助。

個人認為相較之下，從阿多諾（Theodor W. Adorno）的《否定的辯證法》（*Negative Dialektik*）所主張的藝術品具有客體優先性的辯證中理解，對於極限作品物質形式的運用邏輯都還較為實際客觀。[15] 他認為藝術概念的主體意向性與作品的客體存有性，通常處於難以一致的狀態，藝術品的

15 參考黃聖哲，《美學經驗的社會構成》（臺北：唐山出版社，2013），頁 67-82。

物質存有具有客體優先性，因為它直接面對觀者。物質作為藝術與社會的中介，以非作品形式、非內容的存在，將藝術導向社會性的連結。這並非我們認知中當代藝術藉由社會現象的藝術性借用。「客體優先性」的概念如果作為將藝術對象優位化的理性方法，雕塑的物質論產生不同時代的連結性重點。因此，即使相同方法的運用，在不同時代所特有的物質形式，自然給出不同時代的社會性連結，按此極限藝術所謂的物質客觀性進入了社會客觀性的物性論述，它將隨社會質料審美需求的轉移回應當下時空的社會質感。我們是否因此可能看到當代極限藝術另外進展的雕塑美學可行性？我之所以假性推演此論點，不在鼓吹任何適當理論足以支配藝術方向，而是試著表示對理論的認識理解（誤讀）作為一種方法，只要不是教條式的信仰，皆可成為構築自我藝術脈絡的理性概念基礎。

當前衛藝術選擇美學作為批判對象時，能夠得到的結果只有藝術美感的有與無，因為推翻基於藝術歷史基礎建立的藝術美學，只是想像性地對某種藝術權力政體的階級品味進行否定的手勢。但美感的品味問題永遠存在先驗的普世性與超越性，也存在現實權力的矯飾性。揚棄所謂傳統美學的做法相較於嘲諷美學的立場更形困窘，因為在其選擇任何表現方式都不斷涉及形式、材料、美感、趣味問題，完全斷絕美感選擇的不可能，不作為成了唯一徹底的前衛選擇，當前衛藝術建立起異質美學的同時即成為捍衛自我美學權力的後衛。

參考資料

中文專書

- 克萊門特‧格林伯格（Clement Greenberg）著、沈語冰譯，《藝術與文化》，桂林：廣西師範大學出版社，2009。
- 呂佩怡編，《臺灣當代藝術策展二十年》，臺北：典藏藝術家庭股份有限公司，2015。
- 高雄市政府文化局，《我們的前面是什麼？——後擴展時代的臺灣當代雕塑 2013 FORMOSA 雕塑雙年展》，高雄：高雄市政府文化局，2014。
- 陳英德，《巴黎的現代藝術》，臺北：藝術家出版社，1990。
- 蒂埃利‧德‧迪弗（Thierry de Duve）著、沈語冰、張曉劍、陶錚譯，《杜尚之後的康德》，南京：江蘇美術出版社，2014。
- 黃聖哲，《美學經驗的社會構成》，臺北：唐山出版社，2013。

西文專書

- Wolfgang Welsch, *Undoing Aesthetics*. New York: SAGE Publications Ltd, 1998.

西文期刊

- Joseph kosuth, "Art After Philosophy." *Studio imnnalional* 178 (1969): 915-917

網路資料

- 羅莎琳‧克勞斯（Rosalind E. Krauss），〈羅莎琳‧克勞斯——擴展場域的雕塑〉，《壹讀》，網址：<https://read01.com/0o6RQB.html>（2021.09.20 瀏覽）。

SOCA 現代藝術工作室
與臺灣當代藝術的興發時刻

張晴文

SOCA現代藝術工作室
與臺灣當代藝術的興發時

張晴文*

摘要

1986 年，藝術家賴純純號召莊普、胡坤榮、張永村等藝壇好友，以林壽宇為藝術革命的精神導師，於建國北路舊自宅成立了「SOCA 現代藝術工作室」（Studio of Contemporary Art）。SOCA 的英文名稱即指出「當代」，在當時國內藝壇是很早明確指出當代取向者。SOCA 的所在地為賴家舊宅，賴純純將這幢舊家轉化為具有公共性的開放空間，在解嚴前夕成為臺灣最早的替代空間案例。在 1980 年代後期臺灣社會彌漫自由思潮之際，藝術家群起主張創作自由及表達的自主性，捍衛藝術的尊嚴。SOCA 的出現為臺灣藝壇 1980 年代末期至 1990 年代鼎盛的「替代空間」文化揭開序幕，其以「非官方、非學院、非市場」的姿態宣告一種「生成中」、拒絕定義的藝術位置。而 SOCA 一路發展亦幾經發展路線的轉變，直到 2007 年劃下句點。

本文以文獻分析、深度訪談的研究方法，從「當代」一詞在臺灣藝壇的使用切入，並以 SOCA 現代藝術工作室為例，分析國內替代空間實踐的精神與意涵，以及其於 1980 年代臺灣當代藝術興發時刻中的意義。

關鍵字｜當代藝術、SOCA 現代藝術工作室、替代空間、賴純純

* 國立清華大學藝術與設計學系副教授。

一、緒論：以現代或當代之名

1980 年代是臺灣藝術體制發展重要的年代。策展人王品驊曾於 2012 年的展覽「當空間成為事件——臺灣，1980 年代現代性部署」聚焦論述 1987 年解嚴前夕，社會各個領域的街頭革命所創造的戰後第一次爭議性公共空間，以及藝術界在此同時如何透過異質空間生產，來突顯出臺灣現代性起始的在地性脈絡，她以「反抗的現代性」定位之。在這個展覽中，王品驊以「藝術介入社會」子題呈現以林壽宇為首的 1984 年「異度空間——空間的主題與色彩的變奏」（以下內文簡稱「異度空間」）、1985 年「超度空間——空間、色彩、結構—存在與變化」（以下內文簡稱「超度空間」）兩個展覽的舊作重製，指出當年以抽象、極限精神進行「空間」概念實驗的展覽趨勢已具有反思社會的意圖，特別是物質將要轉變為商品化的物品之前的種種思考。[1]「物」與「空間」成為這一波藝術運動的關鍵詞，以此為核心開啟了臺灣 1980 年代中後期以降的藝術轉變。藝術史家蕭瓊瑞稱之為「第三波西潮」，認為其與 1950、1960 年代的現代主義有截然劃分上的困難，藝術家的創作手法更為多樣，亦不限定純粹的繪畫，卻仍習慣以「現代」自許，因而在用詞上有了以「現代藝術」或「現代美術」取代狹隘的「現代繪畫」的現象，並且成為 1980 年代前衛藝術的同義詞。[2]

1980 年代的臺灣藝壇，充滿各種對於現代藝術的追求與革新的論述。

1　王品驊，〈當空間成為事件——臺灣，1980 年代現代性部署〉，收於謝宛真編，《當空間成為事件——臺灣，1980 年代現代性部署》（高雄：高雄市立美術館，2012），頁 8-10。

2　蕭瓊瑞，〈美術館時代的來臨與解嚴開放〉，收於劉益昌、高業榮、傅朝卿、蕭瓊瑞，《臺灣美術史綱》（臺北：藝術家出版社，2011），頁 462。

1983 年 12 月臺北市立美術館（以下內文簡稱北美館）開館，其「現代美術館」的定位，是在官方（1977 年行政院「十二項建設計畫」中的文化建設）和民間（海外專才歸國、美術媒體譯介資訊、國內新形式創作方興未艾，展覽空間供不應求等）回應文化需求之下應運而生。在實際作為上，北美館推展國內現代藝術創作，同時整理臺灣近現代藝術脈絡，針對現代藝術同步進行國際發展的引入和國內現況的研究和推動，如《編年・卅・北美館》指出：「對應藝術圈同樣以現代藝術的創作革新為風潮，可以說是館內與外部發展同行的階段。」在北美館籌備時期即已確立的雙年競賽展制度，將展覽核心定調在「發掘有潛力的生力軍，並帶動我國現代藝術的發展」，包括 1984 年開辦的「中國現代繪畫新展望」（1986 年更名為「中華民國現代繪畫新展望」，1988 年更名為「中華民國現代美術新展望」，並於 1992 年蛻變為「臺北現代美術雙年展」）、1985 至 1991 年舉辦之「中華民國現代雕塑展」等。[3] 這一連串以現代為名的獎項鼓舞了新興藝術家，一時之間，除了取材自社會及政治、具備批判意識的繪畫創作受到肯定之外，空間、材質、裝置、媒介、實驗，甚至前衛等字眼，塑造出 1980 年代中後期至 1990 年代前期藝壇的整體氛圍。

2014 年，北美館展出由廖春鈴策展之「重回新展望」，有一個副標題「北美館當代脈絡的開拓」。當時標舉「現代」的各個獎項，透過三十年距離的回顧，策展人認為 1980 至 1990 年代初北美館的歷屆競賽雙年展「從原來被定義為『繪畫』的範疇逐漸轉移到當代藝術的範疇」，並為臺灣藝

3　陳淑鈴、胡慧如編，《編年・卅・北美館》（臺北：臺北市立美術館，2013），頁 8-9。

術展演的深化扮演關鍵性的指標角色。[4] 也就是說，1980 年代的「現代」藝術，事實上已經展現非屬現代藝術的內在特質，成為今日考察臺灣「當代藝術」的脈絡開端。就藝術家的創作實踐而言，王嘉驥亦指出，受林壽宇啟發的諸位藝術家（也正是北美館「新展望」各項競賽的常勝軍）大致都有意識地跳脫「再現」的藩籬，嘗試讓繪畫從既有的形制中解放出來，但同時堅持畫面的純粹性、強調對藝術精神性與絕對性的追求。他們也同步摸索多元的材質和創作，期能超越克萊門特・格林伯格（Clement Greenberg）概念下的現代主義形式思維。[5] 這些創作的傾向，正說明了當時臺灣藝壇以「現代」為名的種種實踐，實已具備了當代藝術的特質。

1980 至 1990 年代之間，國內藝壇在「現代」和「當代」這兩個詞彙的使用上是模糊、曖昧的。而 1986 年，賴純純在臺北市建國北路一段 146 號的自家舊宅，號召莊普、胡坤榮、張永村等藝術同好共同成立了「SOCA 現代藝術工作室」（Studio of Contemporary Art，以下內文簡稱 SOCA），在英文名稱裡使用了「contemporary」這個字眼，顯得相當特殊。賴純純表示，SOCA 的命名強調做為「工作室」的狀態，亦即事物在這裡生成、發展。1975 至 1981 年間，她先後在東京、紐約學習與創作時對於「contemporary art」有所接觸、認知，然而中文似乎缺乏對應的字眼，加上當時藝壇的各種論述慣稱「現代」，故中文以「現代」名

4　廖春鈴，〈新展望回顧〉，收於臺北市立美術館，《重回新展望》（臺北：臺北市立美術館，2014），頁 60。

5　王嘉驥，〈重訪 1980 年代——以「重回『新展望』：北美館當代脈絡的開拓」為研究案例〉，收於臺北市立美術館，《重回新展望》，頁 11-12。

之。[6] SOCA 的命名明白揭示了對「contemporary」的認同，但是中文卻混用「現代」和「當代」，乃是特殊的時代產物。「當代藝術」一詞在臺灣藝壇被提出和論述的歷程如何？這個「現代」、「當代」兼用的矛盾，是否能夠成為探查臺灣當代藝術發展歷程的切入點？SOCA 坐落於這個時空之中，又如何與臺灣當代藝術的發展相關？此關聯又彰顯出什麼樣的意義？這個臺灣最早成立的「替代空間」，成為藝術家群起主張創作自由、表達的自主性及捍衛藝術尊嚴的具體實踐。它從同好之間的聯誼和激盪開始，除了做為藝術家工作室、展覽空間，同時扮演國際交流、駐村的媒介，並且透過向社會大眾開放的藝術教育及推廣工作，以獎項鼓勵藝術新秀，支持多元的創作價值，而有別於其他「替代空間」。從 1986 年成立，到 1997 年登記為「臺北市現代藝術協進會」，再至 2007 年正式解散，賴純純曾將 SOCA 這一段經營的歷史分為四個時期。[7] 其中第一階段從 1986 至 1990 年，這一階段後期，由於賴純純 1987 年赴瑞士駐村創作、1989 年移居舊金山，促使 SOCA 於 1990 年之後在活動的型態上有許多改變，進入第二階段的發展。本文將以 SOCA 第一階段（1986-1990）為核心，探究其與臺灣當代藝術發展狀態的關係。在這段時間內，臺灣藝壇於「當代」藝術的論述和表現上有許多極富意義的轉變，可說是當代意識乍興的時刻。

6　筆者電話訪談賴純純，2021 年 9 月 28 日。另，賴純純曾在接受蔣伯欣、謝芳君的訪談時表示：「我們也不清楚當代和現代要怎麼區分，當時覺得當代是時間性的名稱，觀念並不清晰。」見藝術觀點編輯部整理，〈行過八〇──賴純純作品的形色向度與時代性〉，《藝術觀點》60 期（2014.10），頁 70。

7　賴純純，〈SOCA 成立宣言〉，1986（未正式出版）。

二、「當代藝術」論述的初期發展

目前公認對於「當代藝術」（contemporary art）的定義，首先是指「生活在當今的藝術家所創作的藝術」，[8] 這個「當今藝術家」的概念，指涉了全球環境、文化多元化、技術發展和多方面的創作背景，除了在時間性的指稱之外，更關鍵的是在創作意識上，當代藝術創作應對此一創作的整體條件做出回應。當代藝術具備媒介多元、展現反思和評論等特徵，甚至回應藝術本質。泰德美術館（Tate）且進一步定義當代藝術「具有創新性和前衛特質」。[9] 另一方面，哲學家吉奧喬‧阿岡本（Giorgio Agamben）在知名的〈何謂當代？〉一文中指出「當代」並非在時間序列中的某個時間點，而是在時間中作用著、推進著、改變它的某種事物。[10] 另他認為，當代性（Contemporariness）是個人與自己時間的某種獨特關係，既依附著它，同時也與之保持距離。更準確來說，當代者是以一種脫節又錯時的狀態來依附著時間。[11] 另這樣的論調為前述對當下「展現反思」必要，提供了哲學性論點的支持。

8　許多西方博物館、美術館採取這一定義，例如泰德現代美術館（Tate Modern）、蓋提美術館（The Getty Museum）等。參見 Tate, "CONTEMPORARY ART," *ART TERMS*, website: <https://www.tate.org.uk/art/art-terms/c/contemporary-art>（2021.09.24 瀏覽）；The J. Paul Getty Museum, "About Contemporary Art," *Education*, website: <https://www.getty.edu/education/teachers/classroom_resources/curricula/contemporary_art/background1.html>（2021.09.24 瀏覽）。

9　Tate, "CONTEMPORARY ART," *ART TERMS*, website: <https://www.tate.org.uk/art/art-terms/c/contemporary-art>（2021.09.24 瀏覽）。

10　Giorgio Agamben, "What Is the Contemporary ?" in Agamben, Giorgio / Kishik, David (TRN) / Pedatella, Stefan (TRN), *What Is an Apparatus? and Other Essays* (Stanford: University of Stanford, 2009), p. 47.

11　Giorgio Agamben, "What Is the Contemporary ?", p. 41.

事實上，臺灣藝壇自 1970 年代中期即已開始使用「當代」二字，但在當時的專業媒體中還很少見。[12] 整個 1980 年代，國內媒體對於「當代藝術」一詞的使用仍不普遍，且大多指涉「目前的創作」，[13] 例如 1986 年國立故宮博物院曾舉辦「當代藝術嘗試展」，以「從傳統中創新」為主題，展出二十一位藝術家的陶瓷、雕塑、織繡、首飾、漆器作品，其中陶藝占多數，[14] 從展覽內容觀之，這項展覽並不涉及「當代」內涵。1988 年國立歷史博物館舉辦「當代藝術發展研討會」，在語意上亦偏重「目前」，並未針對「當代藝術」相應之內涵。當時少數使用「當代藝術」一詞來明確指稱合於亞瑟‧丹托（Arthur Danto）所界定的當代——「視覺藝術生產上的歷史轉向」狀況，亦即藝術「提升到哲學的自我反思」階段——之例，[15] 來自譯介國外展覽或藝術家創作的少數藝評，其中代表性的包括陳傳興 1983 年於《雄獅美術》連載介紹第七屆卡塞爾文獻展（Kassel Documenta）的文章、1987 至 1989 年陸蓉之在《藝術家》雜誌多次介

12　例如 1975 年余鐸曾經兩度在《雄獅藝術》撰文介紹加拿大東部與西部的當代藝術家，包括 1950 至 1970 年代多位活躍的創作者，並指出加拿大東部的當代藝術發展蓬勃，原因是當地受西歐文化藝術影響甚多，此外主要得力於社會上以藝術作品作為工商業引起的消費和建設連環的關係。在〈加拿大東部的當代藝術〉一文中，作者將年代誤植為「19 世紀 50 年代至 70 年代」，對照文章脈絡，文意應指 1950 至 1970 年代。參見余鐸，〈加拿大東部的當代藝術〉，《雄獅美術》49 期（1975.03），頁 46-49；余鐸，〈簡介加西年長一輩的當代藝術家〉，《雄獅美術》53 期（1975.07），頁 40-43。

13　例如廖雪芳，〈拓展水彩畫的面貌——看李焜培水彩近作〉，《雄獅美術》92 期（1978.10），頁 48-52，本文的欄目為「當代藝術家訪問錄」，內文卻稱其為「現代水彩畫家」；再如南川三治郎撰、何肇衢譯，〈面對世界當代藝術大師的工作室〉，《藝術家》70 期（1981.03），頁 42-45，本文介紹亨利‧摩爾（Henry Moore）、夏卡爾（Marc Chagall）等人的工作室。

14　陳長華，〈從傳統中創新——故宮舉辦當代藝術嘗試展〉，《財團法人楊英風藝術教育基金會》，網址：< http://yuyuyang.com.tw/know_about_c.php?id=163>（2022.04.24 瀏覽）。

15　亞瑟‧丹托著、林雅琪、鄭慧雯譯，《在藝術終結之後——當代藝術與歷史藩籬》（臺北：麥田出版，2004），頁 42。

紹洛杉磯當代藝術發展的評介、1987 年崔延芳翻譯介紹紐約當代藝術家創作等；[16] 1989 年陳英德在《藝術家》雜誌撰文介紹「大地的魔術師」一展，亦以「一個體現後現代特點的全球性當代藝術大展」稱之、1988年陳奇相撰文介紹巴黎藝壇的當代藝術表現等。[17]總的來說，國內對於「當代藝術」一詞內涵的談論在 1980 年代末期仍屬少見，且多數出現在對於國際展演的評介。

至 1990 年代初期，國內藝壇多仍混用「現代藝術」、「當代藝術」兩個詞彙，[18] 這段期間也有部分藝評明確地使用「當代藝術」一詞並剖析其內涵者，最具代表性的是陳瑞文於《雄獅美術》多次撰文探究當代藝術的美學問題，包括〈當代藝術與傳統美學之間的扞格——強調一種不願是熟練的美學思辯〉（1990）指出當代藝術具備多樣性，藝術理論無法以概念闡述來概括其表現；〈當代藝術的雙重性格——社會行為與自治性〉（1991）指出當代藝術既參與又批判的創作態度，具備對現實社會「問題性」的挑釁，反對「為藝術而藝術」的物像崇拜；〈當代藝術的曖昧特徵與假性跡象〉（1991）闡述當代藝術回應當代人與現實社會間的感應問

16 這一系列藝評以「當代藝術大觀‧第 7 屆文件大展」為欄目，自 1983 年 1 月至 10 月共連載六回。

17 陳英德，〈大地的魔術師——一個體現後現代特點的全球性當代藝術大展〉，《藝術家》171 期（1989.08），頁 134-165；陳奇相，〈當代藝術的生活方式——看托羅尼與必宏的藝術表現〉，《雄獅美術》203 期（1988.01），頁 145-150。

18 例如 1990 年 7 月，《藝術家》雜誌刊登的〈當代藝術對談——吳瑪悧、張心龍、陸蓉之〉一文中，吳瑪悧幾次提及「現代藝術發展」的談話，依其文意內涵其實為當代藝術，參見陳玉珍，〈當代藝術對談——吳瑪悧、張心龍、陸蓉之〉，《藝術家》182 期（1990.07），頁 142-143；再如 1991 年 12 月藝術家雜誌社主辦的一場對談，名為「從當代藝術替代空間展望臺灣現代藝術發展」，邀請伊通公園、二號公寓、No-1 的藝術家們與談，標題即混用了現代藝術及當代藝術兩個詞彙，參見黃麗娟整理，〈從當代藝術替代空間展望臺灣現代藝術的發展〉，《藝術家》199 期（1991.12），頁 300-308。

題，成為「當代社會文化現象」的代表精髓，且具備後現代的人文自由解放意義，失去權威，卻也帶有藝術市場的激化現象。[19] 此外，吳梅嵩撰文探討「什麼是高雄當代藝術」，提出當代藝術的內涵包括地域性、批判精神、自覺意識、前瞻勇氣等；[20] 侯宜人〈椅子變奏曲〉（1992）一文梳理西方觀念藝術的發展脈絡，文中提及西方當代藝術始於第二次世界大戰之後，藝術是任何創作階段的副產品，創作的意念大於形成作品；[21] 同一年，顧世勇〈反諷！異化！疏離化！──談當代藝術的另一種可能性〉以西方藝術發展為例，指出當代藝術具批判空間的美學立場，藝術家抽去個人情感以抨擊、披露社會現象的虛假面具，但這種冷眼旁觀亦蘊藏著創作的危機；[22] 陸蓉之在〈臺灣當代藝術──本土意識的濫觴〉指出，1980 年代中期的經濟富庶與政治解嚴，讓關懷臺灣本土文化的意識成為主流。而臺灣具有多元文化主義國際舞臺的能力，1990 年代經由替代空間的新生代展現出立足本土、志在國際的目標。[23]

國內藝壇以「當代藝術」一詞指涉有別於現代藝術內涵的創作，在 1990年代初期逐漸普遍，並且開展出臺灣當代藝術的本土意識、在地性等觀念以探究其內在並強調藝術與社會的關係，不再僅只做為一種時間性的代

19 陳瑞文，〈當代藝術與傳統美學之間的扞格──強調一種不願是熟練的美學思辯〉，《雄獅美術》237 期（1990.11），頁 82-85；陳瑞文，〈當代藝術的雙重性格──社會行為與自治性〉，《雄獅美術》242 期（1991.04），頁 134-140；陳瑞文，〈當代藝術的曖昧特徵與假性跡象〉，《雄獅美術》246 期（1991.08），頁 166-173。

20 吳梅嵩，〈藝術‧當代‧高雄──什麼是高雄當代藝術？！〉，《炎黃藝術》26 期（1991.10），頁 17-21。

21 侯宜人，〈椅子變奏曲──由「椅子」觀當代藝術之變化〉，《美育》20 期（1992.02），頁 28-35。

22 顧世勇，〈反諷！異化！疏離化！──談當代藝術的另一種可能性〉，《藝術貴族》31 期（1992.07），頁 14-17。

23 陸蓉之，〈臺灣當代藝術──本土意識的濫觴〉，《炎黃藝術》34 期（1992.06），頁 32。

稱。到了 1994 年左右，隨著藝評的持續撰述，以及幾項官方美術館在國際間的展出定名，例如 1993 年 12 月北美館引進由黛伯拉‧哈特（Deborah Hart）策展的「文化與認同──澳洲當代藝術展」之後，1995 年 3 月起由北美館與澳洲臥龍崗大學（University of Wollongong）、雪梨美術館合辦，羊文漪和李玉玲策展之「中澳當代美術交流展──臺灣當代藝術」在澳洲巡迴展出等，促進了國內藝壇對於「當代藝術」一詞內涵的理解及議論而漸成慣用，除了指稱當下的創作之外，同時清楚區辨出其特質。1994 年、1995 年之後的藝評已經相當普遍地使用「當代藝術」來定位 1980 年代中期之後臺灣藝術的實踐，甚至點出臺灣當代藝術的種種特徵，例如高千惠在 1994 年為文評論臺灣當代藝術採取入世的策略，與社會市場的需求過於密切；陳瑞文認為 1990 年代的臺灣當代藝術作品，具有針對現實世界及批判經驗世界的社會意識；陳英偉指出當代藝術的創作特質應充分結合人間社會，並且具有反映社會的功能，其內涵已無理念上的領土界點，地域性的意識型態逐漸取代了霸權制式的既成規範等。[24]

綜合上述，從 1970 至 1990 年代中期的藝評考察可以看到，「當代藝術」做為一個外來的詞彙，最初透過國際藝壇的評述而展現，早期多半僅將之用以指稱「目前的創作」，到了 1990 年代中期，關於當代藝術的論述日多，不乏針對臺灣當代藝術提出見解者，針對其表現內涵有更多成熟的議論。這些對於臺灣當代藝術創作的分析和評論，與西方所

24　陳瑞文，〈臺灣當代藝術社會意識的新歷史觀〉，《藝術家》245 期（1995.10），頁 372-377；陳英偉，〈假設性後現代主義的虛實──當代藝術家可能的創作原則〉，《藝術家》240 期（1995.05），頁 352-360；高千惠，〈藝術與現實間的兩岸關係──談藝術創作兌現是流行的迷戀與背叛〉，《藝術家》226 期（1994.03），頁 300-305。

謂「contemporary art」的概念在內涵上相應，亦即注重藝術家創作意識的區辨。而另一方面，臺灣藝壇在「當代」概念的履踐上，1980 年代中後期至 1990 年代群起的「替代空間」，可以視為關鍵的實證。上述藝評中對於「當代藝術」的諸種討論，亦能在這些空間的作為上看見具體的對應。

三、當代現象：臺灣 1980 年代末期興起的「替代空間」

1969 至 1975 年間，紐約出現了第一代的「替代空間」（alternative space），包括 Apple、Gain Ground、98 Greene Street、3 Mercer Street Store、112 Greene Street 等，它們部分從藝術家的工作室轉變而來，在當時社會和政治氣氛之下應運而生，大多數是在沒有任何外部資金的情況下開業，因此在最初發展的幾年裡，維持著相當非正式的結構，通常由藝術家本人負責經營，直至 1976 年之後又出現了第二代的替代空間。[25] 在紐約，替代空間一詞是由觀念藝術家布萊恩·奧多爾蒂（Brian O' Doherty，另名派翠克·艾爾蘭〔Patrick Ireland〕）提出，他任職於美國國家藝術基金會（National Endowment for the Arts）的視覺藝術藝術部門，並於 1972 年開辦一個「工作坊／另類空間」（workshops / alternative spaces）的贊助項目，而這個詞彙亦常見於當時藝術媒體。直到 1978 年，英國藝評家勞倫斯·阿洛威（Lawrence Alloway）在一篇評論中為替代空間下了模糊的定義——藝術家在商業畫廊和美術館以外展示其

25 Terroni, Cristelle. "The Rise and Fall of Alternative Spaces," *Books & Ideas*, website: <https://booksandideas.net/The-Rise-and-Fall-of-Alternative.html.>（2021.09.30 瀏覽）。

作品的各種方式。它包括使用工作室做為展覽空間、臨時使用建築物進行限地製作，以及藝術家為了舉辦展覽或者長期經營畫廊而來的合作經營。[26] 這些機構以城市中帶有邊緣性格的房舍為基地，也突顯了當代藝術在社會的經濟結構位置，及其可能展現的反動能力。

前述紐約的替代空間在 1990 年代初期開始大量被國內藝壇引介、討論，大多被翻譯為「替代空間」、「另類空間」，前者尤其為最，用以指稱各種帶有實驗性的非官方展覽機構。臺灣在 1980 年代末期開始，最早成立者包括 SOCA（1986）、二號公寓（1988）、伊通公園（1988）、高雄阿普（1990）、No.1（1990）等，有著互異的經營方式。替代空間一字不易在中文的慣用找到一個適切的同義詞，直接以翻譯的「替代空間」或「另類空間」指稱國內發展，或者將類似機構一律以「替代空間」稱之，都存在異議。除了如張金催撰文指出應區辨非營利藝術機構、替代空間、合作畫廊等屬性的不同，[27] 賴純純亦認為「替代空間」並非做為美術館或任何空間的替代品，對藝術家而言，亦非在沒有選擇的情況下才選擇替代空間。[28] 以 SOCA 而言，其成立精神在於展現藝術家自由的創作意志，並且能自信地加以主張，不需官方、學院或者市場審核，追求積極表現，而非採取控訴或對抗的姿態；[29] 陳慧嶠亦強調這類空間不是「替代」，而是「『有別於』特定看與說的開敞，同時被另一種看與說的方式所接替著，指向異

26 　同前註。

27 　張金催，〈非營利藝術機構、替代空間與合作畫廊〉，《藝術家》207 期（1992.08），頁 202-206。

28 　張晴文，〈不替代什麼的替代空間〉，《藝術觀點》10 期（2000.10），頁 49。

29 　筆者電話訪談賴純純，2021 年 9 月 28 日。

域與思考的拓樸，於當代藝術中發生關聯及影響」。[30] 無論如何，替代空間在臺灣雖定義未明確，卻已展現能量，石瑞仁認為，「不同、自由、開創」即是替代空間的三個主要精神。[31]

連德誠在〈替代空間，替代什麼？〉一文指出，與美國相較，臺灣替代空間的出現來自現實及心理的需要，未必是基於前衛藝術的考慮。西方替代空間表現出與藝術系統的距離、補足的立場以及對立的關係，相對而言，臺灣的替代空間提供藝壇一種「畫餅充飢」的暫時慰藉，做為美術館或畫廊的一種替代的再現，並成為藝術家向美術館或畫廊發展的跳板。替代空間「顯異」而尊重他性，有別於畫會的「求同」，有取而代之的態勢，展現出藝術發展的多元性。[32] 石瑞仁亦曾指出，臺灣的另類空間並不反市場也不反美術館，「另類空間」與美術館、畫廊之間應是相互尊重，各顯其能，應強調的是藝術的總體力量，而不宜僅偏重政治意義（反權威立場）和經濟功能（合作經存活）的意涵。[33]

臺灣的替代空間發展狀態不同於美國，這樣的情形也存於亞洲其他國家。1970 年代初期在美國產生的早期替代空間顯現了反文化、反博物館、反現代主義運動，並促進了體制與美學上的分權，以及當代藝術的民主化。但是亞洲在 1990 年代興起的替代空間存在著和西方早期替代空間不同的

30　陳慧嶠，〈一個存在的流變的不可見性〉，《藝術家》311 期（2001.04），頁 143。
31　石瑞仁在「當 CO2 替代了『替代空間』?!」座談會的發言，參見陳嘉壬記錄，〈當 CO2 替代了「替代空間」?!〉，《藝術家》333 期（2003.02），頁 475。
32　連德誠，〈替代空間，替代什麼？〉，《炎黃藝術》44 期（1993.04），頁 38-41。
33　石瑞仁，〈期待保育「另類藝術」的樂園〉，《藝術家》238 期（1995.03），頁 244-247。

目的和差異，具有地區性的分別。亞洲藝術家們有意識地在身分認同之下尋找以殖民地自治化為基礎的非西方價值觀，並不只想做主流的替代品。[34] 而回顧替代空間在臺灣最為鼎盛的 1980 年代末期至 1990 年代，儘管亦有論者指出此為「受東西方藝術濡化（acculturation）過程具體的展現場所」，[35] 然而，臺灣南北各地的不同替代空間自 1980 年代末期出現，在一種「顯異」原則和多元尊重的基礎上發展，填補了現實的需求，有意拒絕藝術的分類，如陳慧嶠所述「置身當代藝術的問題之中」。[36] 這些替代空間中的各種藝術生產，彰顯臺灣藝術生態上具有不可替代性，亦被視為臺灣本土面貌多元內涵的一部分。[37]

王品驊在 2012 年策展的「當空間成為事件——臺灣，1980 年代現代性部署」，指出 1980 年代「空間」爭議的關鍵性，並由此帶出不同理念下「空間政治」脈絡，以及該年代展覽「空間」與公共空間生產之間的互動關係。[38] 本展中同時呈現社會空間革命的歷史，同時也梳理出造形、媒材等觀念性創作在展覽空間中的翻轉。高千惠亦曾撰文指出，1980 年代後期的藝術家，起於對文化戒嚴的反感，前衛藝術因此轉戰街頭巷尾，刺

34　金洪熙，〈替代空間——韓國及其他亞洲國家的一個新現象〉，《藝術家》355 期（2004.12），頁 196。

35　連德誠，〈替代空間，替代什麼？〉，頁 40。

36　陳慧嶠，〈我與伊通公園〉，《藝術家》246 期（1995.11），頁 400-403。

37　這樣的看法例如張新丕在「另類空間的時代來臨了嗎？」座談會的發言。參見王翊瑄記錄，〈另類空間的時代來臨了嗎？〉，《藝術觀點》10 期（2000.10），頁 46；黃文浩亦曾指出「替代空間展現出一地的人文風光」，參見黃文浩，〈替代空間當今的難題〉，《藝術家》311 期（2001.04），頁 144。

38　王品驊，〈當空間成為事件——臺灣，1980 年代現代性部署〉，收於謝宛真編，《當空間成為事件——臺灣，1980 年代現代性部署》（高雄：高雄市立美術館，2012），頁 7。

激出另類替代空間的出現，造就出臺灣解嚴後的藝術狂飆年代。[39] 在這一波替代空間的風潮之中，由賴純純領銜成立的 SOCA，不但在命名上點出了「當代」的內涵，在空間的經營和活動上亦展現了具體的當代創作意識，成為探究臺灣當代藝術興發時刻的標的之一。

四、SOCA 與當代藝術的創作意識

高千惠的〈解甲，而非解放──三度空間存疑─ 1980 年代臺灣前衛藝術的白盒子歷史語境與空間美學〉一文，論述臺灣的「白盒子空間美學」乃是現代主義下的機制空間產物，不具衝撞社會的邊緣性格。她認為，從「異度空間」、「超度空間」到臺北市立美館的「前衛・裝置・空間」等展覽，其空間論與當代文化批評理論中的「異質空間」或「第三空間」無涉，屬於現代主義式的概念，與返魅的、混亂的後現代美學有相當距離。特別是林壽宇為首的這一波白色美學，旨在白盒子空間內建構純淨的藝術理想國，非關觀眾介入。在此之後開展出的「非盒空間」特定場域展覽裝置延伸、替代空間發展，都可以視為與之抵抗的結果。[40] SOCA 在 1986 年成立的背景，就賴純純個人的生命經驗而言，是 1981 年她自紐約返臺並在翌年結識林壽宇，與莊普等人密切往來；而這段時間內「異度空間」和「超度空間」的展出、北美館各種展覽與競獎機制促發的藝術體制空間形成，則是藝術社會的背景。筆者亦曾於〈賴純純作品中空間意涵的社會

39　高千惠，〈解甲，而非解放──三度空間存疑─ 1980 年代臺灣前衛藝術的白盒子歷史語境與空間美學〉，《藝術觀點》60 期（2014.10），頁 38。

40　同前註，頁 32-39。

轉向〉指出，賴純純 1980 年代「存在與變化」系列為首的創作，儘管藝術家宣稱觀眾介入參與的重要性，但未脫離美術館或畫廊白盒子空間，所謂的「觀眾介入」僅於藝術內部的關係結構中達成。[41] 然而 SOCA 的成立，除了可視為藝術家在創作身分屢踐上的突破，同時也在這一種空間形式之下，促發出不同於白盒子空間美學的創作內涵。

SOCA 主張「藝術參與時代的互動精神」，在一個官方藝術機制尚未建構成熟的狀態之下，希望帶給藝術界具有開創性、實驗性的支持力量，SOCA 在成立的宣言中即明白指出「非官方、非學院、非市場」的立場。[42] 在賴純純的帶領之下，SOCA 以得自林壽宇影響的種種創作觀為本，推廣前衛多元的媒體活動，鼓勵具有實驗精神的前衛創作。在 1986 至 1990 年的第一階段計畫內，其重要的活動包括開幕的「環境·裝置·錄影」展、招收學員並參與北美館「實驗藝術──行為與空間」展出，以及辦理國際交流展覽和駐村事務。

1986 年 10 月 10 日 SOCA 正式成立（圖 1），舉辦「環境·裝置·錄影」展覽（圖 2），由賴瑛瑛策畫，展出者包括莊普、賴純純、胡坤榮、張永村、葉竹盛、盧明德、郭挹芬、魯宓。這次展覽在理念上觸及當時新興的空間環境，創作包括裝置藝術、多媒體影像創作。賴純純的〈無上無下〉（圖 3）將色彩直接塗繪在這棟高架橋邊的公寓外牆和騎樓，白色的壁面上有流動的紅、黃、綠原色色塊，外觀極為搶眼，從內而外宣告了藝術進駐

41　張晴文，〈賴純純作品中空間意涵的社會轉向〉，《雕塑研究》25 期（2021.06），頁 89。

42　賴純純，〈SOCA 成立宣言〉，1986（未正式出版）。

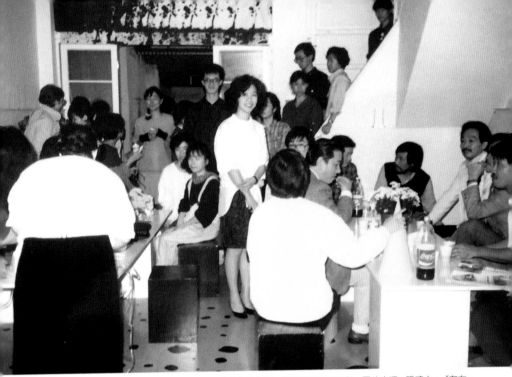

圖 1　1986 年賴純純（中立者）成立 SOCA 現代藝術工作室，於開幕日當天留影，圖片來源：張晴文，《存在‧
變化‧賴純純》（臺中：國立臺灣美術館，2021），頁 50。

的姿態。而這件作品在賴純純的創作脈絡之中，也具有一個標誌性意義
——造形和色彩進入了日常空間，創作不只是白盒子裡的表現；[43] 胡坤榮
在 SOCA 門前的行道樹上漆上高彩度的幾何圖形；盧明德以霓虹燈管呈
現〈Media is Everything〉，宣告媒體時代的來臨；郭挹芬的錄像作品透
過映像管電視播放著安靜流動的生活片羽，周圍更以泥沙、枯葉鋪陳出一
個充滿自然生機的環境；張永村的宣紙水墨裝置滿佈展場一樓空間；葉竹
盛以揉碎的報紙、木塊、膠帶完成空間裝置性的作品；莊普以數個注了水

43　張晴文，〈賴純純作品中空間意涵的社會轉向〉，頁 91。

←圖 2　SOCA 開幕展海報文宣，圖片來源：張晴文，《存在‧變化‧賴純純》（臺中：國立臺灣美術館，2021），頁50。

→圖 3　賴純純，〈無上無下〉，1986，油漆、SOCA 建築物，圖片來源：張晴文，《存在‧變化‧賴純純》（臺中：國立臺灣美術館，2021），頁47。

的玻璃缸在展場傾斜散置，光影於水箱中產生無窮的折射變化；魯宓以杉木、麻繩的線性造形回應房屋的樑柱結構，兩者好似相生於空間之中。

就策展的概念而言，此次展覽中賴瑛瑛保留 SOCA 的工作室特質，刻意在佈展及展場空間的規畫上「不刻意地陳列，以免作品僵化」[44]。然而亦有評論者認為空間安排不夠妥善，一旦展場兼容展覽、創作、教室、交誼

44　郭少宗記錄，〈每月藝評專欄「環境‧裝置‧錄影展」〉，《藝術家》139 期（1986.12），頁 153。

等功能，將會讓「藝術與生活之間的距離越近，它的距離越遠」[45]。從當時的藝評反應來看，SOCA 的首展具備高調的宣示性，作品一方面展現了從制式化的白盒子空間出走的企圖，另方面也嘗試新的媒材表現，例如蔡宏明認為「賴純純、莊普、胡坤榮與張永村，大抵自過去發表的作品中，延伸感性的觸鬚，從『超度空間』的追求回到現實的『環境藝術』之中。葉竹盛往日傾向內心的獨白，這次已轉變為公德的質詢。新登場的魯宓、

45　連德誠語，參見郭少宗記錄，〈每月藝評專欄「環境・裝置・錄影展」〉，頁 156。

盧明德與郭挹芬，則預告了無限的可開發的創作遠景。」[46] 從美術館白盒子走向更具生活感的日常場域、有意識地操作媒介語言、創作內容反映現世等，都展現本次展覽的作品已非現代主義式的美學追求。SOCA 的首展突顯了對於環境議題的關注，包括延伸至戶外的創作，以及室內高度利用環境條件而成的裝置性作品，儘管部分藝評認為作品顯得不夠成熟，或者流於裝飾性。[47]

在展覽為空間拉開序幕之後，SOCA 計畫每年推出四檔聯展，強調與一般畫廊不同的、尋求藝術家之間更多交流和溝通的展覽模式。[48] SOCA 的第一階段計畫（圖 4）由賴純純、胡坤榮、葉竹盛、盧明德、莊普擔任講師，對外招收學員，指導創作。第一期的學生包括：蕭麗虹、陳張莉、王智富、黃文浩、陳慧嶠、劉慶堂、魯宓，學員之中不乏後來在藝術界長久經營、同樣投入實驗創作與藝術機構運作者。此一階段的課程聚焦於「空間、色彩、結構、自然」等創作理念的深化探究，提供學員關於材質、空間、複合媒材等課程，強調藝術觀念的教學，以開放、多元的觀念及創作構想引導學員進行前衛且具多元媒材的藝術創作。

1987 年 4 月，北美館的「實驗藝術──行為與空間」（圖 5），[49] 展覽強

46　蔡宏明，〈無言禪師與佈道者〉，《雄獅美術》189 期（1986.11），頁 124。

47　參見郭少宗記錄，〈每月藝評專欄「環境‧裝置‧錄影展」〉，頁 153-156；郭少宗，〈從孤島到橋頭堡──現代藝術工作室首展評析〉，《當代》10 期（1987.02），頁 106-112。

48　郭少宗記錄，〈每月藝評專欄「環境‧裝置‧錄影展」〉，頁 153。

49　展出的藝術家包括：魯宓、張永村、王智富、陳怡民、蔡貞慧、蕭明仁、張慧祺、廖尉如、莊普、張開元、黃文浩、劉慶堂、陳慧嶠、李曙美、盧明德、郭挹芬、邱施純、陳麗嬌、吳幸娟、陳張莉、蕭麗虹、賴純純。

圖 4　1986 年，盧明德、賴純純、莊普、張永村聚會時合影。他們是 SOCA 第一階段的核心成員。圖片來源：張晴文，《存在‧變化‧賴純純》（臺中：國立臺灣美術館，2021），頁 60。

調實踐精神，在特定空間中運用各種媒材創作，詮釋藝術家的創作行為與觀念，並藉以喚起觀眾的參與意識。除了邀請藝術家參展，同時公開徵件。SOCA 的學員在賴純純、莊普的帶領之下展出集體創作，包括莊普、張開元、黃文浩等人合作的〈光　空氣　水〉將一支充氣的大型管狀塑膠袋囊以綿延的軌跡充滿展間，袋中裝了有色的液體，在燈光之下有各種色彩流動的變化；蕭麗虹的〈必經之路〉以大量的抽象泥塑造形鋪排在地面，象徵人和時間移動的痕跡；盧明德和郭挹芬的〈沉默的人體〉以各種影像媒體表現深具偶然性意味的創作；賴純純則以〈存在與變化 VI ——無內無外〉參與展出。藝評家王哲雄指出，「賴純純在現代藝術的推廣工作中，可以從這次『行為與空間』的實踐藝術發表看出成果」，參展的二十項創作，

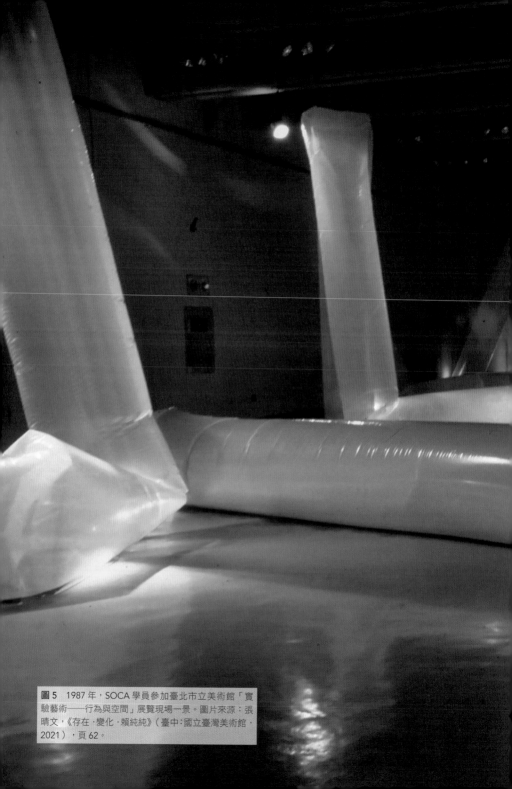

圖 5　1987 年，SOCA 學員參加臺北市立美術館「實驗藝術——行為與空間」展覽現場一景。圖片來源：張晴文，《存在‧變化‧賴純純》（臺中：國立臺灣美術館，2021），頁 62。

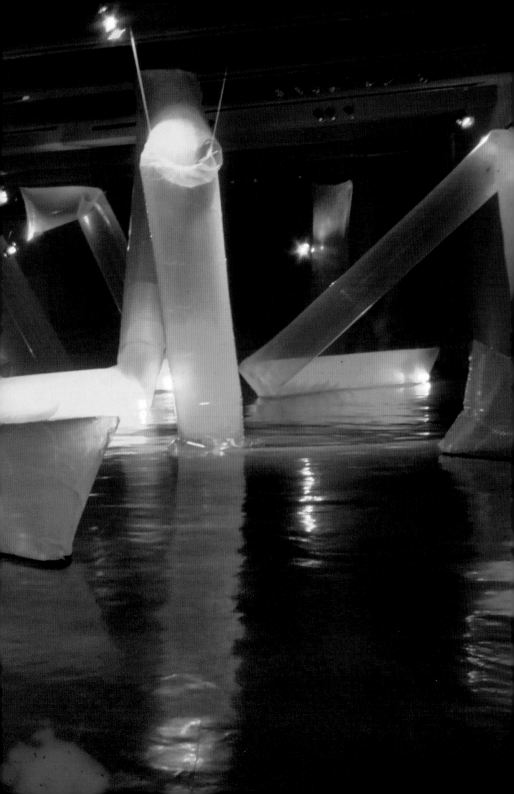

她和她入選的學生占了強勢的比例，王哲雄評析她參展的作品「明智地利用環境的因素」，傾向觀念藝術。劉慶堂、吳幸娟、陳麗嫦、張秀珍的〈蛻〉再以賴純純作品所在做為劇場空間，提出行為演出並邀請觀眾參與。[50] 這次的展覽再次回到美術館空間，在作品的環境條件上自不似發生於 SOCA 內部所具備的空間性格。然而 SOCA 透過教學的影響模式，帶領學生在實驗有關裝置、新媒體、行為等多種形式的創作，可以視為當時學院的基礎性藝術觀點之典範轉移，[51] 展現了 SOCA 在國內當代藝術初發之時所扮演的特殊角色。

國際交流及展出方面，1987 年賴純純應瑞士瑪麗安基金會（Edith Maryon Foundation）國際藝術家交換計畫（IAAB）之邀至巴塞爾駐村（圖 6），同時，SOCA 也由擅長國際交流事務、對此深富熱忱的蕭麗虹負責接待瑞士藝術家馬可佛（Marc Covo）駐村，翌年賴純純與馬可佛於北美館舉辦「中瑞雙人展」（圖 7），以雙個展呈現駐村創作成果。SOCA 也在 1988 年展出瑞士藝術家馬丁和克雷斯（Martin & Cleis）個展。1989 年，SOCA 與瑞士合作的國際藝術家交換計畫由賴瑛瑛策畫，藝術家陳幸婉至瑞士巴塞爾駐村，SOCA 則接待瑞士藝術家珍妮·史瓦茲（Jeannet Schwartz）來臺；同年，SOCA 主辦了「美國南加州藝術家聯展」於美國文化中心展出，參展藝術家包括：邱久麗（Julia Nee Chu）、瑪格麗特·賈里歌（Margaret W. Gallegos）、威廉·連恩（William Lane）、傑克·

50　王哲雄，〈從西方實踐藝術的肇始到市立美術館的「行為與空間」〉，《藝術家》145 期（1987.06），頁 94。

51　蔣伯語說，參見藝術觀點編輯部整理，〈行過八〇──賴純純作品的形色向度與時代性〉，《藝術觀點》60 期（2014.10），頁 71。

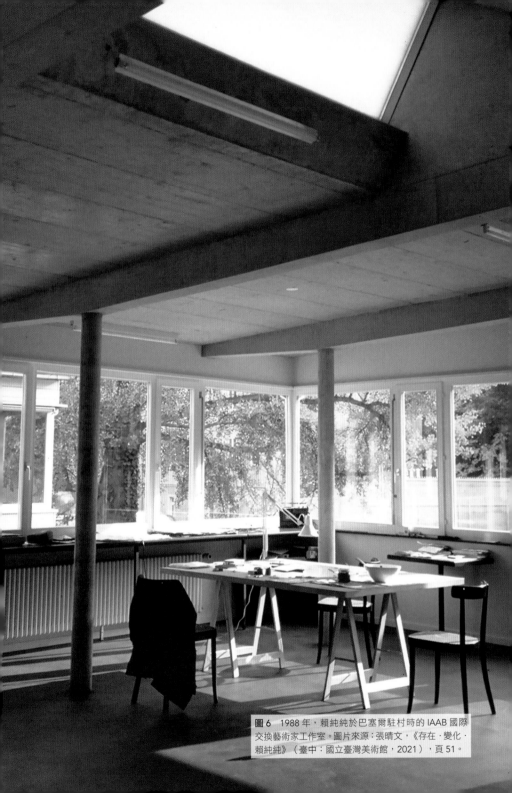

圖 6　1988 年，賴純純於巴塞爾駐村時的 IAAB 國際
交換藝術家工作室。圖片來源：張晴文，《存在・變化・
賴純純》（臺中：國立臺灣美術館，2021），頁 51。

利里斯（Jack Lillis）以及格利・伯勒（Gary Paller）。

這一階段的 SOCA，無論在展覽、教學、國際交流的投入，皆帶有當代的創作意識。雖然當時並未清楚區分用詞，常混以「現代」論之，然而就創作和經營空間的實踐而言，確實傾向一種多元的、非單一主張的、回應環境的意念。就性質而言，SOCA 不同於美術館或畫廊，其標舉「生成中」的藝術，強調的是新思想、觀念、方法、方向的工作室，然而並未對美術館採取抵抗的態度。[52] 賴純純曾在 SOCA 成立之初表示，「我們不是故意和美術館或畫廊對立，我們只是想讓現代藝術通俗化，行為大眾化，而不是普普藝術標榜的大眾文化藝術化。站在私人經營的立場，我們的作品希望和企業界取得贊助，從學術界得到批評，並不自外於正統體系的」。[53] SOCA 著眼的並非抗爭，而是一個更積極讓藝術家彼此激盪的場域。對於賴純純而言，SOCA 像是一件創作，儘管賴純純並未將之定義為藝術行動，但在她的認知中，它確實是社會參與的。SOCA 作為一個「替代空間」，不只是藝術家的交誼之地或展覽場所，它回應現實，讓許多未成形的、實驗性的事物不斷生成。在藝術家的身分認同上，賴純純認為藝術家必須與所處的時代對話，而這個對話並非侷限在思維或意識的層面，它更是行動的、相互作用的。[54] 這樣的思考，對照 SOCA 的實作和所啟發的各種發展，確實達成了某種時代的目的，特別是在 1980 年代末期在臺灣開始議論與實踐的「當代」創作內涵上，有所展現。

52　筆者訪談賴純純，2021 年 3 月 4 日。
53　賴純純的發言，參見郭少宗記錄，〈每月藝評專欄「環境・裝置・錄影展」〉，頁 153。
54　筆者訪談賴純純，2021 年 3 月 4 日。

圖 7　1988 年，賴純純（中）與馬可佛、赫普林等友人於「中瑞雙人展」開幕合影。圖片來源：張晴文，《存在‧變化‧賴純純》（臺中：國立臺灣美術館，2021），頁 63。

五、結論

1980 年代末的臺灣尚未明確被談論的「當代」，確實在美術館與民間的替代空間裡發生。這些在藝術實踐上的軌跡成為如今回顧臺灣當代藝術脈絡時重要的轉折節點。1980 年代後期至 1990 年代中期之前，在「臺灣當代藝術」尚為一新論述焦點之際，SOCA 藉由支持並展現多元的創作價值，超越了現代的創作觀念，並且採取合作而非抵抗主流體制的方法，扮演了某種具有前瞻意識且開創性的角色。

1993 賴純純 胡坤榮 莊普 二人展 伊通公園

←圖 8　SOCA 的核心精神在於鼓勵「生成中的藝術」，這一理想也持續到其後續的階段。圖為1995年賴純純（右1）策畫「基本教慾」展出活動於臺北市建國北路「SOCA Part 2」95 行動工作室留影。圖片來源：張晴文，《存在‧變化‧賴純純》（臺中：國立臺灣美術館，2021），頁67。

→圖 9　SOCA 開啟了臺灣 1990 年代盛極一時的「替代空間」熱潮，其創始核心成員和學員們也先後獨立開展了各自的藝術領域經營，例如 1988 年莊普、陳慧嶠、劉慶堂成立「伊通公園」。圖為 1995 年 11 月，陳慧嶠於《藝術家》雜誌發表〈我與伊通公園〉一文，說明伊通公園提出的是連續不斷而且相關聯的「場所精神」概念。圖片來源：張晴文，《存在‧變化‧賴純純》（臺中：國立臺灣美術館，2021），頁 72。

SOCA 做為替代空間，在它第一階段的經營裡透過展覽、教學等實踐方式，成為當時國內正在興發和議論的「當代藝術」一個代表性的實例。賴純純以其在日本、美國留學所見和經歷，回國後提出具備當代精神的經營方向（圖 8），而其空間中外文命名的不一致，游移於現代和當代之間的用詞偏差，也反映了當時臺灣藝壇對於當代意涵的初步議論和理解。本研究發現，「當代」一詞在藝術界的使用雖始於 1970 年代，多用於譯介國外藝文人事，1980 年代中期後有了各種在地的藝術生產，在實質內涵上與當代的概念相應，然而在用詞上卻不精確。1986 年成立的 SOCA，除了在命名上直指當代，其展覽、教學、國際交流等作為，有其後續的影響力。SOCA 對於臺灣藝壇發展的影響，在藝術家經營空間上，除了做為臺

灣 1990 年代盛極一時的「替代空間」熱潮之濫觴，SOCA 的創始核心成員和學員們也先後獨立開展了各自的藝術領域經營。1988 年莊普、陳慧嶠、劉慶堂成立「伊通公園」（圖 9），1995 年黃文浩成立「在地實驗」推展數位藝術創作；同年蕭麗虹也成立「竹圍工作室」，以在地行動、國際連結為主旨，協助國內外藝文創作者創作、展演、實驗、研究、社區發展、藝術教育等活動。由是觀之，SOCA 足為臺灣當代藝術興發時刻之例證，且具代表性的意義。

參考資料

未出版資料

‧賴純純，〈SOCA 成立宣言〉，1986。

中文專書

‧吉奧喬‧阿岡本（Giorgio Agamben）著、黃曉武編譯，《裸體》，北京：北京大學出版社，2017。
‧亞瑟‧丹托（Arthur Danto）著、林雅琪、鄭慧雯譯，《在藝術終結之後──當代藝術與歷史藩籬》，臺北：麥田出版，2004。
‧陳淑鈴、胡慧如編，《編年‧卅‧北美館》，臺北：臺北市立美術館，2013。
‧臺北市立美術館，《重回新展望》，臺北：臺北市立美術館，2014。
‧劉益昌、高業榮、傅朝卿、蕭瓊瑞，《臺灣美術史綱》，臺北：藝術家出版社，2011。
‧謝宛真編，《創作論壇：當空間成為事件──臺灣，1980 年代現代性部署》，高雄：高雄市立美術館，2012。

中文期刊

‧王品驊，〈爭議性公共空間的出現──1980 年代美術館內外的空間政治與空間生產〉，《現代美術》168（2013.06），頁 14-19。
‧王翊瑄記錄，〈另類空間的時代來臨了嗎？〉，《藝術觀點》10（2000.10），頁 42-46。
‧王哲雄，〈從西方實踐藝術的肇始到市立美術館的「行為與空間」〉，《藝術家》145（1987.06），頁 86-95。
‧石瑞仁，〈期待保育「另類藝術」的樂園〉，《藝術家》238（1995.03），頁 244-247。
‧金洪熙，〈替代空間──韓國及其他亞洲國家的一個新現象〉，《藝術家》355（2004.12），頁 196-204。
‧余鐸，〈加拿大東部的當代藝術〉，《雄獅美術》49（1975.03），頁 46-49。
‧余鐸，〈簡介加西年長一輩的當代藝術家〉，《雄獅美術》53（1975.07），頁 40-43。
‧吳梅嵩，〈藝術‧當代‧高雄──什麼是高雄當代藝術？！〉，《炎黃藝術》26（1991.10），頁 17-21。
‧南川三治郎撰、何肇衢譯，〈面對世界當代藝術大師的工作室〉，《藝術家》70（1981.03），頁 42-45。
‧高千惠，〈藝術與現實間的兩岸關係──談藝術創作兌現是流行的迷戀與背叛〉，《藝術家》226（1994.03），頁 300-305。
‧高千惠，〈解甲，而非解放──三度空間存疑─1980 年代臺灣前衛藝術的白盒子歷史語境與空間美學〉，《藝術觀點》60（2014.10），頁 32-39。
‧郭少宗記錄，〈每月藝評專欄「環境‧裝置‧錄影展」〉，《藝術家》139（1986.12），頁 153-156。
‧郭少宗，〈從孤島到橋頭堡──現代藝術工作室首展評析〉，《當代》10（1987.02），頁 106-112。
‧陳玉珍，〈當代藝術對談──吳瑪悧、張心龍、陸蓉之〉，《藝術家》182（1990.07），頁 142-143。
‧陳英偉，〈假設性後現代主義的虛實──當代藝術家可能的創作原則〉，《藝術家》240（1995.05），頁 352-360。

- 陳英德，〈大地的魔術師———一個體現後現代特點的全球性當代藝術大展〉，《藝術家》171（1989.08），頁 134-165。
- 陳瑞文，〈當代藝術與傳統美學之間的扞格———強調一種不願是熟練的美學思辯〉，《雄獅美術》237（1990.11），頁 82-85。
- 陳瑞文，〈當代藝術的雙重性格———社會行為與自治性〉，《雄獅美術》242（1991.04），頁 134-140。
- 陳瑞文，〈當代藝術的曖昧特徵與假性跡象〉，《雄獅美術》246（1991.08），頁 166-173。
- 陳瑞文，〈臺灣當代藝術社會意識的新歷史觀〉，《藝術家》245（1995.10），頁 372-377。
- 陳嘉壬記錄，〈當 CO_2 替代了「替代空間」？!〉，《藝術家》333（2003.02），頁 474-479。
- 陳慧嶠，〈我與伊通公園〉，《藝術家》246（1995.11），頁 400-403。
- 陳慧嶠，〈一個存在的流變的不可見性〉，《藝術家》311（2001.04），頁 142-143。
- 連德誠，〈替代空間，替代什麼？〉，《炎黃藝術》44（1993.04），頁 38-41。
- 陸蓉之，〈臺灣當代藝術———本土意識的濫觴〉，《炎黃藝術》34（1992.06），頁 28-33。
- 黃文浩，〈替代空間當今的難題〉，《藝術家》311（2001.04），頁 144。
- 張金催，〈非營利藝術機構、替代空間與合作畫廊〉，《藝術家》207（1992.08），頁 202-206。
- 張晴文，〈不替代什麼的替代空間〉，《藝術觀點》10（2000.10），頁 47-49。
- 張晴文，〈賴純純作品中空間意涵的社會轉向〉，《雕塑研究》25（2021.06），頁 81-98。
- 廖雪芳，〈拓展水彩畫的面貌———看李焜培水彩近作〉，《雄獅美術》92（1978.10），頁 48-52。
- 蔡宏明，〈無言禪師與佈道者〉，《雄獅美術》189（1986.11），頁 123-124。
- 藝術家雜誌編輯部，〈賴純純主持現代藝術工作室〉，《藝術家》137（1986.10），頁 43。
- 藝術觀點編輯部整理，〈行過八〇———賴純純作品的形色向度與時代性〉，《藝術觀點》60（2014.10），頁 66-71。

外文專書

- Agamben, Giorgio / Kishik, David (TRN) / Pedatella, Stefan (TRN), *What Is an Apparatus? and Other Essays* . Stanford: University of Stanford, 2009.

網路資料

- Tate, "CONTEMPORARY ART," *ART TERMS*, website: <https://www.tate.org.uk/art/art-terms/c/contemporary-art>（2021.09.24 瀏覽）。
- 陳長華，〈從傳統中創新———故宮舉辦當代藝術嘗試展〉，《財團法人楊英風藝術教育基金會》，網址：< http://yuyuyang.com.tw/know_about_c.php?id=163>（2022.04.24 瀏覽）。
- The J. Paul Getty Museum, "About Contemporary Art," *Education*, website: <https://www.getty.edu/education/teachers/classroom_resources/curricula/contemporary_art/background1.html>（2021.09.24 瀏覽）。
- Terroni, Cristelle. "The Rise and Fall of Alternative Spaces," *Books & Ideas*, website: <https://booksandideas.net/The-Rise-and-Fall-of-Alternative.html.>（2021.09.30 瀏覽）。

源起與差異

談臺灣 80 年代「境」與「物」的藝術

許遠達

源起與差異

談臺灣80年代「境」與「物」的藝術

許遠達*

摘要

臺灣戰後在經濟上、軍事上大量地接受美國援助，因此，在藝術創作上也接觸了美國現代主義的藝術潮流，迎來了臺灣第一波的現代主義抽象造型藝術。臺灣現代藝術在何鐵華、莊世和及李仲生的推動下，結合美國抽象表現主義的崛起，尤其在李仲生影響下的「東方畫會」與「五月畫會」在臺灣 1950、1960 年代反對日治時期以來的外光派主流，是臺灣第一波形成的前衛藝術；1980 年代在臺灣社會的奔騰發展下，為朝向自由民主的時代點燃了藝術「境」與「物」的前衛藝術轉向。

期間，1960 年代的文藝青年在政府高壓統治下，結合現代主義、存在主義與超現實主義，呈現一波虛無、荒謬新達達主義的思潮。

另，1970 年代在臺灣藝術史的斷代書寫上，普遍以 1960 年代末這一波藝術家失去動能與出國，而因外交失利的時代背景因素，鄉土寫實與樸素

* 國立臺南藝術大學藝術史學系助理教授。

主義作為時代風格；然而，在鄉土主義的運動下，仍存在著以「五行雕塑小集」為代表的現代主義伏流。

臺灣戰後 1950 到 1970 年代間的現代主義，內涵上，因為統治政權的中央政策與國族主義的熱血，大體上，平面繪畫以符號與形式的結合抽象表現主義為主要潮流。第二次世界大戰終戰後國民政府來臺，為臺灣帶來清末以來「中學為體，西學為用」的思想。這波思潮在臺灣以中國文化為旗幟、抽象表現為形式手法，於 1950 年代與 1960 年代間掀起熱潮，並於 1970 年代在鄉土主義的論述下成為潛流。

1980 年代，在政治衝擊、經濟高度發展下，現代主義大師林壽宇回國，各美術館的大展、藝術家歸國進入學院為臺灣前衛藝術開啟了另一波「境」與「物」的思潮。本文就臺灣戰後以來前衛藝術的脈絡進行爬梳，尤其 1960 年代形成的普普、新達達思潮和 1970 年代在鄉土主義下的現代主義伏流，整理現代主義藝術於臺灣的發展，並依此展現現代主義與 1980 年代前衛藝術「境」與「物」的當代性差異。

關鍵字｜現代主義、臺灣前衛藝術、境與物、媒材、空間

一、前言

書寫本文的動機，在於 2018 年起接受莊普邀請，為伊通公園（以下內文簡稱伊通）策畫三十週年的展覽。思考伊通的起源，來自於 1980 年代初，當時的年輕藝術家們與回國的現代主義大師林壽宇一拍即合。在共同經歷了許多展覽後，藝術家莊普、陳慧嶠、黃文浩與劉慶堂等人原本只是想要有個地方聚會聊天，後來成為提供臺灣前衛、實驗藝術的場域，也成為臺灣舉足輕重的藝術空間。而回溯其一開始的機緣，來自於與林壽宇的相遇，開啟了臺灣「境」與「物」的這支前衛藝術運動。因此，也就開始了我對臺灣「境」與「物」藝術創作的內涵、脈絡與發展的爬梳研究，而有了三檔「自成徑——臺灣境派藝術」共三十一位藝術家參與的展覽。

由林壽宇所帶出 1980 年代關於空間與材質的前衛藝術風潮，解放了平面繪畫與檯座的框架，帶來了實驗、前衛的關於「境」與「物」的藝術，這波低限造型的風格以解放自由藝術的態度，在畫廊與官方館舍狂襲了臺灣 1980 年代藝術領域。

這一支前衛藝術，為了彰顯物的存在，以低限簡約的造型呈現，因此也經常被歸類在抽象藝術中討論。倘若以抽象主義藝術的脈絡來談，那麼 1980 年代興起的「境」與「物」這支前衛藝術和 1950、1960 年代以來的現代主義及前衛藝術有何差異？

從這個脈絡上看來，臺灣在 1945 年第二次世界大戰戰後 1950、1960 年代迎來第一波現代主義，這波現代主義的前衛運動大致上來自於留學日本的李仲生、何鐵華以及莊世和日系學習脈絡。這時代的年輕藝術家在高壓

的獨裁極權政府統治下，資訊被嚴格控管，年輕的藝術學子只能在被控管的媒體與出國人士帶回的資訊中，斷簡殘篇地認識、推敲國際間的藝術運動與潮流。而在這時期，李仲生的畫室與參與《新藝術》現代藝術的撰稿，何鐵華創刊《新藝術》雜誌（1950）並創設「新藝術研究所」（1952-1959）及創立首屆「自由中國美展」（1952），莊世和則參與「自由中國的新興藝術運動」及擔任第二屆、第三屆「自由中國美展」洋畫部審查委員等，為當時青年藝術家指引了前衛的方向，也為臺灣現代主義繪畫提供了第一波運動的知識基礎。[1] 若以「五月畫會」（1957）、「東方畫會」（1957）及「現代版畫會」（1958）為例，表現了野獸派及立體派以降至 1950 年代的歐美現代藝術內涵。在這一波的現代藝術，視覺造型上的簡約、抽象、無現實世界樣貌與 1980 年代以來「境」與「物」的藝術看似接近，皆以去除形象的抽象藝術為主要表現風格，但其中藝術內涵表現的差異性為何的梳理，有助於當時策畫「自成徑——臺灣境派藝術」系列展的展出藝術家作品範圍界定。

1960 年代中，臺灣的現代藝術轉向以新達達與普普藝術為表現的藝術，這波小階段，因面對政權高壓的統治與社會的虛無壓抑，在藝術展現對抽象繪畫的反動，而以生活中的現成物（ready-made）的物件與裝置的方式為主。這個階段的現代藝術樣貌，以生活物件在真實生活空間環境中展出，將生活物件造型化或虛無諷刺的展出作為表現內容。以現存的物件

1 蔣伯欣，〈南方前衛的回望——莊世和檔案研究概述〉，《藝術認證》，網址：<https://www.kmfa.gov.tw/Art Accrediting/ArtArticleDetail.aspx?Cond=2c52631b-ff93-4791-ac00-1025af3a744c>（2021.09.13 瀏覽）。

為材料、自存於環境空間中的作品樣貌，同時亦與 1980 年代以來「境」與「物」上的表現，在空間中的存在及以物件為主的表現形態接近。因此，理清兩者之間的差異，亦有助於界定當時展覽的內涵。

而延伸到 1970 年代，在咖啡館聚會而來的「五行雕塑小集」（1975）是在鄉土主義潮流內，不可忽視現代主義藝術的存在。由於是現代主義立體雕塑的關係，因各自在創作上使用不同的材質，所以在內容上「五行雕塑小集」以金、木、水、火、土五種傳統經典宇宙觀裡的「五行」為名，認為雕塑的創作終究離不開這五種元素。[2] 因雕塑而出發的媒材觀已跨越現代主義，可惜並沒有集結團體動能。本文也將以「五行雕塑小集」的成員：李再鈐、楊英風兩人的作品為例，分析此一團體個別藝術家作品與 1980 年「境」與「物」藝術的異同。

二、研究方法

本文的研究方法以文獻研究分析為主軸，探討各時期的藝術理論、批評及藝術史家的觀點。除文獻分析研究外，在面對臺灣各個時代的藝術家作品時，本文以藝術作品組成的內容、形式與材質三個元素作為分析方向。以此三元素的分析，觀看各時代藝術作品所欲表現的內涵、形式、美學與呈現方式。

2　佚名，〈元素再集合──「五行雕塑小集」各展所能〉，收於蕭瓊瑞總主編，《楊英風全集第 18 卷──研究集 III》（臺北：藝術家出版社，2008），頁 146。

在檢視各時代的表現差異時，本文主要引用了美國知名評論家、藝術理論家羅莎琳・克勞斯（Rosalind E. Krauss）1979 年的〈擴張場域中的雕塑〉（Sculpture in the Expanded Field）一文談雕塑的風景／非風景與建築／非建築的空間性擴張，以及在 1979 年的《現代雕塑的變遷》（*Passages in modern sculpture*）一書中，藉由對於低限主義藝術家的理論與作品分析，以唐納・賈德（Donald Judd）與法蘭克・史帖拉（Frank Stella）對於低限主義藝術「序列」（order）的「一個接著一個」（one after another）的非「理性主義」（relationalistic）與非「潛在暗含」（underlying）的創作理論與歐洲形式主義（formalism）的差異，表示低限主義強調材料性與作品外在樣貌的意義，[3] 反對雕塑性的幻覺主義（illusionism），並且依此框架分析低限主義藝術與亨利・摩爾（Henry Moore）與讓・阿爾普（Jean Arp）的現代主義雕塑，[4] 甚至與構成主義的納姆・加博（Naum Gabo）與安托萬・佩夫斯納（Antoine Pevsner）、新達達主義（neo-dadaism）與虛無主義者（nihilism）等，[5] 以及抽象表現主義與普普主義（Pop Art）的差異，指出低限主義藝術家的理論在於對媒材的重視並以集合的方式並置，目的在於表現外在的意義，而非藉造型表現內在的關聯性、秩序或張力，並且拒絕雕塑性的幻覺主義。[6] 引用克勞斯的框架對比低限主義與其它現代主義藝術的差別，

3 Rosalind E. Krauss, "Sculpture in the Expanded Field," *October* 8 (1979): 30-44; Rosalind Krauss, *Passages in Modern Sculpture* (Cambridge: The MIT Press, 1998), pp. 244-266.

4 Krauss, *Passages in Modern Sculpture*, pp. 250-253.

5 Krauss, *Passages in Modern Sculpture*, p. 253.

6 Krauss, *Passages in Modern Sculpture*, p. 266.

藉以檢視臺灣戰後以來各個時代的藝術發展，與臺灣 1980 年代「境」與「物」藝術的表現形式與美學差異，另外，也可藉此觀看臺灣 1980 年代「境」與「物」藝術，相較於低限主義來說逃逸了什麼，或是抵抗了什麼。如 1980 年代臺灣「境」與「物」的藝術的目的在於解放平面繪畫與雕塑臺座的框架問題，也就是解放繪畫的平面性與臺座獨立於空間，以隔絕於真實空間之外。亦即，既是繪畫也是雕塑而實存於空間之物的「境」與「物」的藝術。賴純純的作品〈紅、黃、綠七聯作〉（1983）與莊普的作品〈七日之修〉（1984）便是極佳的例證，如：賴純純的掛於牆上作品，以突出於壁面 12 公分的厚度，加上畫面上材質塗出於平面之外，再塗繪顏色，藉此挑戰是平面繪畫還是雕塑的「實存於空間（境）之物（物）」觀念。同樣的莊普此作將平面木板依靠於牆與地面之間，企圖模糊傳統的平面、雕塑作品的概念，以「境」與「物」狀態的存在呈現前衛藝術狀態。

三、民主自由沸騰的年代

1980 年代的時代背景，經濟發展狂飆。當時臺灣的經濟在 1974 年開始，臺灣政府啟動十項建設，在擴大公共建設的經濟策略下，加上 1970 年代中期石油危機逐漸落幕，臺灣於 1980 年代末躋身亞洲四小龍，股市在 1989 年衝上萬點，全民泡股市。

而於政治上，在各項民主運動、社會運動的衝擊下，雖 1970 年代末到 1980 年代初，臺灣仍舊發生了「中壢事件」（1977）、「美麗島事件」（1979）、「林宅血案」（1980）與「陳文成命案」（1981），但黨外人士在經濟發展、媒體發展、人民對自由的期盼下，不斷地衝擊獨裁

政權。終於，1986 年成立「臺灣民主進步黨」，成為臺灣民主改革開放的奠基石，接踵而至的改革措施宣布「解除戒嚴令」（1987）、「解除黨禁」（1987）、「開放大陸探親」（1987）以及對媒體的解禁「報禁解除」（1988）。

隨著政治政策方面的解禁，臺灣人民初嚐自由的空氣。臺灣社會像是不斷滾沸的鍋子，在股票上萬點、1986 年中期全民瘋「大家樂」和「六合彩」達到高峰，臺灣錢淹腳目，全民簽賭，夜睡小廟、午夜墓園擠滿人。整個社會在政治與經濟的衝擊下洶湧沸騰。

四、公立美術館的年代

在經濟的推動下，文化上，臺灣急於擺脫落後國際的形象，「現代化」與「國際化」成為國家與社會急迫達成的目標。1977 年臺灣政府宣布推行「國家十二項建設」，目標在於興建一縣市一文化中心。在這樣的國家文化建設政策下，1980 年代以後，臺灣各地的文化中心陸續開幕，其畫廊及展覽廳為前衛藝術提供了展演的空間。如 1981 年啟動的「高雄市立中正文化中心」（今高雄市文化中心），以及為「南臺灣新風格畫會」提供發聲基地的「臺南市立文化中心」（今臺南市立臺南文化中心），皆同屬此政策下的成果。

而臺北市立美術館同樣於「國家十二項建設」下，於 1983 年年初竣工，年底開館。在同一計畫下，「臺灣省立美術館」1988 年亦隨之成立，1999 年更名為「國立臺灣美術館」；加上 1994 年開館的高雄市立美術館成立，1982 年謝里法所稱的臺灣「美術館時代」逐漸成形，為臺灣提供

前衛藝術的展演殿堂，也為前衛藝術提供了聖化與典範化的場域。[7]

五、框架解放伊始

1980 年代的「境」與「物」藝術便是開始於這樣的時代背景底下，在經濟狂飆、政治鬆綁下，自由解放的空氣充滿臺灣社會，所有事物皆具無限可能的年代下展開。

1984 年林壽宇與葉竹盛、莊普、程延平、陳幸婉、胡坤榮、裴在美、張永村、魏有蓮等人，在莊普的協調下於春之藝廊展出「異度空間——空間的主題與色彩的變奏」（以下內文簡稱「異度空間」），藝術家走出畫布，以簡約低限的造型，利用各種素材的屬性，於空間中進行創造。隔年，莊普、賴純純、胡坤榮、張永村四人再於春之藝廊展出「超度空間——空間、色彩、結構─存在與變化」（以下內文簡稱「超度空間」）。

另外，在公有館舍方面，1985 年臺北市立美術館舉辦了「前衛、裝置、空間」展，臺南市立文化中心亦展出了「南臺灣新藝術風格展」，臺灣省立美術館則於 1988 年舉行了「媒體・環境・裝置」展。

同時，公私立單位也舉辦了許多競賽，當然，當時的「境」與「物」藝術僅是前衛藝術中的一支，但這些藝術競賽確實大力推動了這一支藝術的

7　謝里法，〈從沙龍、畫會、畫廊、美術館──試評五十年來臺灣西洋繪畫發展的四個過程〉，《雄獅美術》140 期（1982.10），頁 46。

發展。如臺北市立美術館陸續舉辦的「中國現代繪畫新展望」（1984 年始）、「中華民國現代雕塑特展」（1985 年始）、「中華民國抽象水墨展」（1986 年始）和行政院新聞局（今文化部）於 1978 年成立的「獎勵優良影像創作金穗獎」，以及私人單位如 1972 年「雄獅美術新人獎」等，提供了這一支藝術發展聖化的空間，也因此在 1980 年代始形成一股潮流。

作家林清玄以「空間的核爆」為題來形容「異度空間」與「超度空間」對臺灣藝壇的震撼力道，這「空間的核爆」不但指出他們對於空間材料的創作方式丟出了震撼彈，同時也對臺灣藝術界產生極大的衝擊。[8] 在一場「異度空間」的座談，藝術家莊普談到了他創作的內涵，內容指出了迥異於之前時代的創作觀，而以「空間」與「物」為主的創作：「這次展出我還是運用材料本身，用一些彎曲，或者加了色彩的鋁線，上下左右四方佈置在會場，暗示整個空間。」[9] 程延平認為平面繪畫經常談到「實空間」與「虛空間」的表現差異，但他指出他在「異度空間」中的作品是以透明塑膠布表現「真空間和假空間的問題」。[10] 同場展出的藝術家葉竹盛則完整地表述了他作品內部「空間」與「物」的世界觀：「人生活在宇宙的大空間裡，在此中所發生的事與物，本來就是空間中的游離狀態。我利用各種素材來代表它們的屬性，並賦予不同的性別，將這些生活的空間具體化，並以藝

8　林清玄，〈空間的核爆〉，《時報雜誌》286 期（1985.05），頁 42-45。

9　邱莉莉整理，〈異度空間——空間的主題、色彩的變奏座談〉，《雄獅美術》162 期（1984.08），頁 141。

10　邱莉莉整理，〈異度空間——空間的主題、色彩的變奏座談〉，頁 141。

術方式表現出來。」[11]

從克勞斯認為低限主義者作品的特色是選擇「物」（materials）與組合（assembling）這些物，外在的直接視覺是他們所強調的，同時拒絕內在感受的雕塑形式。表現序列，避免關聯性，理性思考，關於現代主義內在的觀念形式表現被移除。因此，低限主義者表現經常使用連續的方形、固定造型於空間中不同擺放的變化，以及避免藝術家身體介入製作。

低限主義藝術家們反對「獨特性」、「私密性」及「超驗而無法接觸的經驗」。[12] 他們宣稱僅表現作品「外在的意涵」、「對抗視覺雕塑性的幻象」、「不以物外部的形色線造型暗示潛在的凝聚力或張力」。[13] 因此，以以羅伯特·莫利斯（Robert Morris）1965 年的作品〈無題（L型柱）〉（圖1）為例，作品表現的就僅是造型擺置在空間中的變化而已，並無內在關聯性。[14]

談到物，也就如邁克爾·弗里德（Michael Fried）在他的著作《藝術與物性》（*Art and Objecthood*）中談到，他首先將低限主義者命名為實在主義（literalism），亦即低限主義將藝術（art）與物（object）混淆著談，表現物的「在場」（present），對弗里德來說，這取消了藝術先驗存在

11　邱莉莉整理，〈異度空間──空間的主題、色彩的變奏座談〉，頁 141。

12　Krauss, *Passages in Modern Sculpture*, p. 259.

13　Krauss, *Passages in Modern Sculpture*, p. 266.

14　Krauss, *Passages in Modern Sculpture*, p. 267.

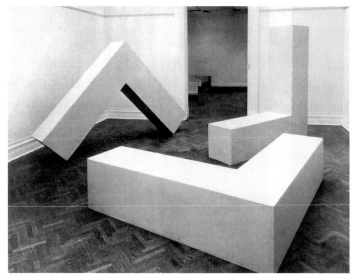

圖1 羅伯特·莫利斯，
〈無題（L型柱）〉，
1965，從膠合板改為
玻璃纖維和不鏽鋼，
243.8×243.8×61cm，
圖片來源：藝術家雜誌
社提供。

的藝術性；並表示實在主義者因作品物的「物性」（objecthood）與觀者
產生互動，他稱之為「劇場性」（theatricality）。這劇場性的發生使得現
代藝術存在於作品內部的超越性消失，使得藝術僅依賴物性於現場與觀者
互動。[15] 而物性恰恰說明了低限主義者企圖降低現代主義者藉形式所產
生的外部造型，表現藝術家自身、作品內部的先驗性存在美學，以強調
物本身的呈現，以及物與空間之間的關係。

另外，除了物性之外，克勞斯在〈擴張場域中的雕塑〉中提及雕塑已經出

15　Michael Fried, *Art and Objecthood: Essays and Reviews* (Chicago: University of Chicago, 1998), pp. 148-172.

走風景與建築，向現實空間延伸，雕塑已擴張成「風景／非風景」、「建築／非建築」、「複合風景／建築」和「中性的非風景／非建築」的場域，並認為低限主義這外觀看似現代主義外貌的創作，在「物」的客觀化、實存化與空間場域的延伸，已經脫離了現代主義的內在空間的形式主義，低限主義藝術家不能被稱之為現代主義藝術家，而應稱之為後現代主義藝術家。[16] 從這樣的框架來檢視 1980 年代「境」與「物」的藝術，便得以藉此理解這一支藝術的創作理念與作法，以及其與現代主義和低限主義的差異性。

六、80 年代「境」與「物」藝術

物的地方觀、對低限主義的溢出與變化以及自然環境的場域延伸關係，是 1980 年代「境」與「物」藝術與低限主義的差異性區隔。當時的「地方觀」，並非尋找「台灣性」的地方觀，而是區別於「西方」的「東方性」差異，他們的創作便企圖以東方的哲學概念，表現與低限主義的差異性。也就是說，彼時作品的「東方」便是他們所欲表現與歐美差異的「地方性格」。所謂物的地方觀，便是以具地方性格的物為作品材料，如鋼板的鏽、相較陰性柔軟的線、水、透光玻璃、壓克力、橡皮章、宣紙、描圖紙等具透明、半透明性與變化特質的材料，而與自然環境的場域延伸則指向萬物為芻狗自然的環境空間觀。

16　Krauss, "Sculpture in the Expanded Field," pp. 30-44.

圖 2　林壽宇作品〈無始無終〉（前）與莊普作品〈七日之修〉
於 2012 年高雄市立美術館「當空間成為事件——臺灣，1980
年代現代性部署」展場一景。圖片來源：藝術家雜誌社提供。

以林壽宇 1984 年於「異度空間」所展出的作品〈白色的延續：無始無終〉[17]為例（圖 2），作品的四方底板根據場地大小而定，以一卷尼龍繩放置於四方底板中央點，以四十五度角切向背對線團的左角直至到底，然後沿著邊緣往右，遇直角再九十度右轉，再遇直角便四十五度往天花板連結，一道空中的線將看不見的立方形空間圈顯出來。此件作品雖是以四十五度角作為序列的單元，但其材料組成的立方空間，從材料的起始（線團），穿入空間的無，正是無始無終的概念，也契合了低限主義所標舉的「物」的外在樣貌與空間場域遇的延伸。以虛空的立方體與四十五度的變化作為變化，表現空的哲學，而非低限主義造型的空，與低限主義形成差異。另外，線無窮無盡的延伸亦深具時間感的表現。

另一件有著強烈序列及表現 1980 年代「境」與「物」藝術「存在與變化」課題的，是 1985 年獲「中華民國現代雕塑大展」首獎的作品〈我們的前面是什麼？〉，以一面鋼板垂直焊接一塊同樣尺寸四十五度角對切的鋼板，如同莫里斯的〈無題（L 型柱）〉概念以不同的擺置方式序列存在於實存空間中，展現物與環境的對應，並以鋼板的生鏽作為與自然環境及時間同在、四十五度角的變化標誌與低限主義的差異。

地方性的材料、角度差異的序列、方格的溢出產生的變化都同樣是莊普作品中與低限主義重要的質素所在。在 1984 年「異度空間」所展出的〈七

17　根據蔣伯欣的考據，目前所使用〈無始無終〉的名稱，於 1984 年「異度空間」展出的原始名稱應為〈白色的延續：無始無終〉。

日之修〉（原展名稱：〈黑與白〉）便是以七塊兩面各自漆上黑與白的木板，每日按序列翻一片，形成隨時間的變化。七塊木板各自以漸進的序列依靠著牆，展現與建築牆面和實際空間的思辨，雖然莊普經常表示他們那時也不懂在做什麼，但一開始莊普的作品就相當貼近低限主義的概念。

1984 年莊普以畫布纏繞木板，再以有機形狀的鐵線表現對於方格的溢出變化，成功地以自然狀態的有機形及不斷顫動所產生的物體變化與時間性，建構其與低限主義的差異。另外，〈黑與白〉（1983）是鐵絲線的再變化，以柔軟的線形成四十五度角的序列並溢出低限主義表現物性的地方觀，〈遨遊四方〉（1985）則再以方格的溢出蓋印來展現序列；以自然的溢出變化表現物性的地方觀差異，成為莊普作品知名的質地。〈光與水的位移〉（1983）則以透明的水、移動的光，犀利地展現物性的地方觀與呈現時間性。

賴純純在〈紅、黃、綠七聯作〉中，突出空間的作品邊緣，解放了平面與實存空間的關係，隱含在黑色中的發泡劑有機形狀與作品邊緣有機形狀的色塊展現了變化，她認為：「『存在』等於『變化』，『變化』就是『存在』的無限延續，存在與變化是整體性之實存，就是『新現實』的體認，也是生命與自然的本質。」[18]〈所有的可能性包括在可能裡〉（1985）同樣也以空間中，幾何造型的有機邊界圖繪呈現「存在與變化」的呈現。〈無

18　蔣伯欣、許遠達，《所在——境與物的前衛藝術 1980-2021》（臺中：國立臺灣美術館，2021），頁 52。

去無來〉（1985）中，透明的壓克力呈現了物性的地方觀，展現自然時間與空間的光影在作品中的經過，再同樣以顏色的有機形狀色塊呈現。

在 1986 年開始展出「南臺灣新藝術風格展」（以下內文簡稱「南臺灣展」）的葉竹盛、黃宏德、林鴻文等，也都在物的地方觀與變化上表現了低限主義的差異。倪再沁曾表示他對「南臺灣展」的藝術表現雖語帶批評，但也精準地表達了他對這群藝術家物的地方觀的觀察：「喜歡用破布、鐵鏽、樹枝、泥土等材質去呈現心靈與自然間的對話，所以他們也幾乎不必揮動彩筆，雖然沒有繽紛的色彩，但在強調簡潔即現代、晦澀即思考的臺灣當代美術圈，這樣的表現才更吸引人。」[19] 倪再沁犀利地指出了「南臺灣展」的物的地方觀與自然環境的場域延伸，而破布、棉紙、宣紙等不那麼低限的幾何，同時也展現了「對低限主義的方格的溢出與變化」。

1980 年代的「境」與「物」藝術有著濃厚的低限主義身影，但確實也在表現上以「物的地方觀」、「對低限主義的方格的溢出與變化」及「自然環境的場域延伸」為主軸。關於「物」與自然同在的連結性，亦即與時間的同在，是「在自然空間中」，「時間」之下的「物」，是「物的地方觀」中許多藝術家所欲指出「東方性」與西方的差異。此處的「物的地方觀」是當時以「東方性」作為與西方的區別。也就是說，對於存在於空間之中的物，對於當時臺灣許多創作者來說，是加入時間因素，以形成觀看物的哲學觀上的差異。

19　倪再沁，〈在真實與虛幻間的臺灣抽象畫〉，《雄獅美術》290 期（1995.04），頁 18。

七、與臺灣 50、60 年代現代主義的差別

臺灣戰後在經濟上、軍事上大量地接受美國援助，因此，在藝術創作上，也接觸了美國現代主義的藝術潮流，迎來了臺灣第一波的現代主義抽象造型藝術。臺灣現代藝術在何鐵華、莊世和及李仲生的推動下，結合美國抽象表現主義的崛起。尤其在李仲生影響下的「東方畫會」與「五月畫會」在臺灣 1950、1960 年代反對日治時期以來的外光派主流，是臺灣第一波形成的前衛藝術。蕭瓊瑞曾表示：「不管是『五月』、『東方』或其他許多畫會，他們當時標舉的『現代繪畫』，最主要的是一種『形象的解放』；當時普遍使用的名稱，包括『抽象』、『非具象』、『不定形』或『無象畫』等等。」[20]

如果從何鐵華在當時代所創設的平面媒體內容看來，1950 年何鐵華發行雜誌《新藝術》，內容包括新興藝術的各種現代流派，例如野獸派、立體派、未來派、超現實主義、抽象藝術等，介紹康丁斯基（Wassily Kandinsky）、畢卡索（Pablo Picasso）等人作品，《新藝術》的陣容網羅了當時善於撰稿的李仲生、劉獅、施翠峰、陳慧坤等藝術家或文學家，均為一時之選；[21] 再加上李仲生潛意識的現代藝術畫室，1950、1960 年代的抽象藝術可以說飽含了歐美現代藝術各軸線的發展。

20 蕭瓊瑞，〈回首六〇年代——重審現代繪畫〉，收於蕭瓊瑞，《五月‧東方‧現代情》（高雄：積禪藝術，1996），頁 7。

21 國立臺灣美術館「臺灣美術知識庫」線上檢索系統，網址：<https://twfineartsarchive.ntmofa.gov.tw/TW/Literature/liLiterature.aspxv>（2021.09.20 瀏覽）。

1950 年代抽象藝術以純粹的造型、色彩、線條構築視覺均衡的抽象、非具象風格，強調繪畫的自律性，觀者可藉由形式的形、色、線感知作品的內在。蕭勤的〈內心〉（1958）是以畫布油彩的方式，以書法線條的筆觸一方面表現墨的氣韻，一方面亦表現藝術家內在的情緒感受；〈繪畫 -A1〉（1959）、〈UA-90〉（1960）也大致是以西方油彩的方式表現東方的墨韻與氣。

劉國松受到立體主義的影響，而在東方畫會的媒材實驗下，1950 年代末也嘗試將鐵砂、木屑、石膏等材料進行拼貼創作，莊喆也嘗試將宣紙裱貼於畫布。[22] 若以劉國松的作品〈失樂園〉（1959）為例，劉國松以油畫加上水墨的趣味，圖繪在以石膏作為底材的背景上。[23]

前文在研究方法中已談到克勞斯認為低限主義與歐美的形式主義的差別在於非「理性主義」（relationalistic）的與非「潛在暗含」（underlying）的。[24] 對此，倪再沁認為東方畫會與五月畫會是以外在的抽象繪畫形式表現「內在的真實」，指出了臺灣 1950 年代創作的內在形式意涵。[25] 臺灣 1950 年代的藝術，如莊喆在談到他的創作時所認為，他的創作是一種精神性的探險，並以控制平衡性的方式來處理，[26] 是藉由外在的行、色、線的控制表

22　賴瑛瑛，《臺灣前衛──六〇年代複合藝術》（臺北：遠流出版公司，2003），頁 24。

23　賴瑛瑛，《臺灣前衛──六〇年代複合藝術》，頁 52-53。

24　Krauss, *Passages in Modern Sculpture*, p. 244.

25　倪再沁，〈在真實與虛幻間的臺灣抽象畫〉，《雄獅美術》290 期（1995.04），頁 16。

26　賴瑛瑛，《臺灣前衛──六〇年代複合藝術》，頁 60。

現內在的精神，這與低限主義的「物」及外在即是意義所在有著理論上的差異，一個是抽象性的唯心存在（即便是當時候的多媒材試驗，也是想要突破媒材的單一性，以助形式的表現），與低限主義強調物性、無內在關聯性的在場性有著差異。

八、新達達與普普的反叛

1960 年代的文藝青年在政府高壓統治下，結合現代主義、存在主義與超現實主義，呈現一波回望地方文化的普普與虛無、荒謬新達達主義的思潮。普遍的認知都將臺灣 1950 年代與 1960 年代認為同樣是抽象藝術發展的時期，但實際上臺灣 1960 到 1970 年代卻存在著一股反抽象繪畫的前衛思潮。藝術史學者賴瑛瑛指出：「60 年代複合藝術的開展除了是對抽象繪畫的省思外，也是對當時歐美盛行之新達達、普普、觀念藝術、裝置藝術等美術思潮及風格之回應⋯⋯。」[27]

蘇新田在一場關於「異度空間」的座談上，亦談到了 1960 年代藝術的反叛性：「談到李仲生的影響，我覺得他最大的貢獻是在 50 年代引入了抽象繪畫，尤其是把佛洛伊德的學說融入抽象畫中；他早期所教的學生對抽象繪畫的倡導也出力頗多。⋯⋯可是到了 60 年代，現代繪畫產生了新的取向。譬如我們一些師大美術系組成的『畫外畫會』，就是起因於對

27　賴瑛瑛，《臺灣前衛——六〇年代複合藝術》，頁 9。

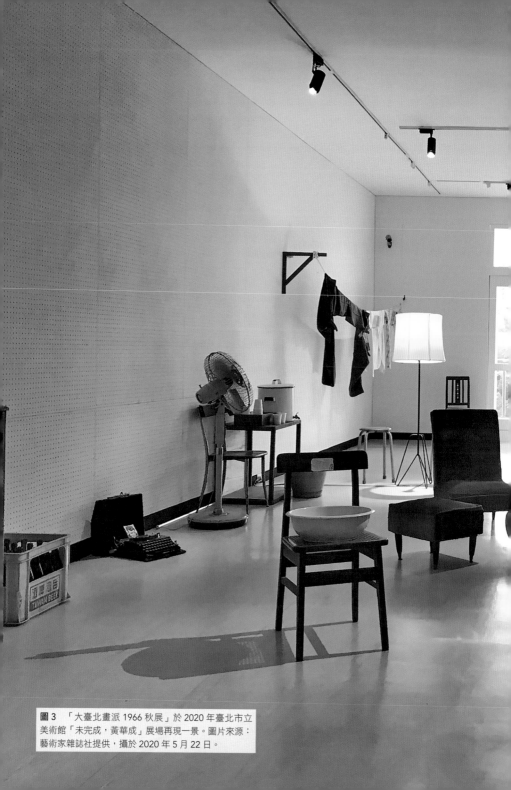

圖3 「大臺北畫派 1966 秋展」於 2020 年臺北市立
美術館「未完成，黃華成」展場再現一景。圖片來源：
藝術家雜誌社提供，攝於 2020 年 5 月 22 日。

抽象繪畫的反動；我們完全與抽象畫唱反調，而提倡普普藝術和新達達主義。」[28]

取自於生活中異材質的應用，作品以洗衣板、甘蔗板、金箔、玻璃瓶、四色牌、骰子與牌九等生活現成物的取用，複合的拼貼、空間的裝置。[29] 對於物件的運用加上在空間的裝置，臺灣 1960 年代的藝術思潮在某個方面似乎有著相似性。

以劉生容、李錫奇、陳庭詩的作品為例，劉生容的〈燒金壽 No.1〉（1967）以臺灣常民文化中的金紙作為物件，拼貼於作品上，取用了金紙於民俗信仰文化的圖像作為符號。李錫奇的〈無題〉（1966-1967）以牌九的排列表現常民文化，同時也表現了抽象形式上的美感。陳庭詩知名的普普作品〈無題〉（1965）則是以日常的物件如洗衣板、鋸子等做形式的排列，呈現形式的美感。

另外，在同一時代，於高壓的政治環境下，當代的青年將苦悶轉化為虛無的新達達表現，在看似與普普相同的物件和空間裝置手法下，乍看有著極度的相似性，然而在內容上，普普藝術以常民文化、大量生產的通俗文化為藝術表現的內涵，相對地，同樣以生活物件與空間裝置的手法，新達達主義卻是攻擊藝術呈現虛無。

28　張建隆整理，〈從李仲生到異度空間展──談中國現代繪畫的拓展〉，《雄獅美術》164 期（1984.10），頁 66-67。

29　賴瑛瑛，《臺灣前衛──六〇年代複合藝術》，頁 24。

圖 4　黃華成，〈大臺北畫派宣言〉，1966，2020 年臺北市立美術館「未完成，黃華成」展場一景。圖片來源：藝術家雜誌社提供，攝於 2020 年 5 月 22 日。

「現代詩展」（1966）與黃華成的「大臺北畫派 1966 秋展」（1966）是 1960 年代中重要的新達達主義代表作。「現代詩展」的參展藝術家有黃華成、龍思良、黃永松、張照堂等人，原定於西門町，後改於國立臺灣大學傅鐘下舉行，因行為狀態詭異虛無，好似具有某種社會攻擊性，引起校方的注意，被迫搬遷。黃華成於海天畫廊舉行的「大臺北畫派 1966 秋展」（圖 3）更是極具代表性的虛無主義。同一年，黃華成發表了〈大臺北畫派宣言〉（1966）（圖 4），宣言中充滿虛無及對社會與藝術的批判。在展場中，他將從雜誌上撕下來的名畫鋪設於入口處地板上，觀眾必須踏

過方能進門;展場有梯子、有鏡子的酒櫃、沙發、板凳、拖鞋與橫過展間且上面掛著衣服的繩子,此作尖銳地挑戰了社會與藝術,並表現極度的虛無。[30]

從生活之物件的運用到空間的佈置,1960 年代的臺灣藝術似乎與 1980 年代「境」與「物」藝術有著極度相似的面貌。然而,如果從普普藝術的角度看來,其中物的運用較接近於符號的社會性,他們以現成物的形象展現大眾文化與工業生產的內涵,作為普普藝術的課題。克勞斯則認為普普藝術與低限藝術在「文化的現成物」上有個極重要的差異:普普藝術所引用的影像已經經過許多的文化轉折,然而低限主義所使用的「物」元素則仍未經文化建構。低限主義將現成物當成為抽象的單元(abstract unit)使用,在運用上更專注於一般性的問題上,而非普普藝術所專注的現成物所指向的大眾文化訊息及八卦。在作為單元使用下,低限主義以物作為單元表現著外在,而非作為表現的載體。[31]

同時克勞斯也指出,雖然低限主義將造型與意義降到低限以表現無,新達達主義與虛無主義等詞也經常被使用來定義低限主義者;[32] 然而,低限主義者並非新達達主義,他們強調的並非以特文化物件的內在訊息及其外觀符號,作為表現的內涵,這一點與低限主義者將其作為單元的意義不同。他們也不是破壞藝術的虛無主義者;相反地,他們以物與觀者的「此在」

30 賴瑛瑛,《臺灣前衛——六○年代複合藝術》,頁 186。

31 Krauss, *Passages in Modern Sculpture*, pp. 249-250.

32 Krauss, *Passages in Modern Sculpture*, p. 254.

建構他們的觀看理論。

九、鄉土主義淹蓋下的現代主義

另，1970 年代在臺灣藝術史的斷代書寫上，普遍以 1960 年代末這一波藝術家失去動能與出國，以及外交失利等時代背景因素，鄉土寫實與樸素主義作為時代風格。然而，在鄉土主義的運動下，仍存在著以「五行雕塑小集」為代表的鄉土主義結合現代主義。

「五行雕塑小集」雖大致上沿著現代主義的路線前進，但由於是從雕塑出發的材料探索實驗，而有著對物性探索的嘗試。如楊英風 1960 年代末開始以不鏽鋼材質作為雕塑材質，另外 1970 年代末所嘗試的雷射藝術也都先行於時代之先。然而，從早年的不鏽鋼作品〈鳳凰來儀〉（1970）看來，是由不鏽鋼以筆觸式的線條組成鳥的符號造型，與低限主義的概念不同的是，楊英風以這些不鏽鋼的線條塊面作為形式，以現代主義的形式構圖與符號表現中華文化的內涵。

相對地，李再鈐的作品經常被認知為「結構主義」或「低限主義」，[33] 但其大多數的作品側重形式上的造型，應可視為結構主義。作品〈線的律動〉（1972）整體造型雖仍帶有內在形式的表現，但是在重複的語彙下，鐵線的物性被呈現，有著向空間跨越的取向。

33　陳譽仁，《在純藝術與應用藝術之間──李再鈐的〈低限的無限〉》，《雕塑研究》3 期（2009.09），頁 187。

楊英風與李再鈐在 1960 年代末便已開始嘗試多元複合的材質，雖未明顯地形成關於「境」與「物」的相關論述，但在材料的實驗上有向「物性」探索的傾向。

十、小結

臺灣戰後 1950 年代到 1970 年代間的現代主義，內涵上，因為統治政權的中央政策與國族主義的熱血，大體上，平面繪畫以符號與形式的結合抽象表現主義為主要潮流。二次大戰終戰後國民政府來臺，為臺灣帶來清末以來「中學為體，西學為用」的思想。這波思潮在臺灣 1950 到 1960 年代間掀起以中國文化為旗幟、抽象表現為形式手法的熱潮，然而 1960 年代因社會壓抑的關係，也從中生發了普普藝術與新達達藝術的反叛思潮。另外，1970 年始因國際失勢，臺灣鄉土主義興起，現代主義開始結合鄉土。

本文旨在梳理臺灣 1980 年代「境」與「物」藝術與低限主義的差異，臺灣自 1950 年代以來，臺灣 1980 年代伊始的「境」與「物」藝術與抽象藝術、現代藝術、普普藝術、新達達、鄉土主義現代主義藝術的異同，藉以呈現這一支藝術的輪廓外貌及理論內涵，而其後續發展因篇幅關係則不在此論。

參考資料

中文專書

- 蔣伯欣、許遠達，《所在——境與物的前衛藝術 1980-2021》，臺中：國立臺灣美術館，2021。
- 賴瑛瑛，《臺灣前衛——六〇年代複合藝術》，臺北：遠流出版公司，2003。
- 蕭瓊瑞，《五月·東方·現代情》，高雄：積禪藝術，1996。
- 蕭瓊瑞總編，《楊英風全集第 18 卷——研究集 III》，臺北：藝術家出版社，2008。

中文期刊

- 邱莉莉整理，〈異度空間——空間的主題、色彩的變奏座談〉，《雄獅美術》162（1984.08），頁 141。
- 林清玄，〈空間的核爆〉，《時報雜誌》286（1985.05），頁 42-45。
- 倪再沁，〈在真實與虛幻間的臺灣抽象畫〉，《雄獅美術》290（1995.04），頁 16-18。
- 張建隆整理，〈從李仲生到異度空間展——談中國現代繪畫的拓展〉，《雄獅美術》164（1984.10），頁 63-67。
- 陳譽仁，〈在純藝術與應用藝術之間——李再鈐的〈低限的無限〉〉，《雕塑研究》3（2009.09），頁 183-204。
- 謝里法，〈從沙龍、畫會、畫廊、美術館——試評五十年來臺灣西洋繪畫發展的四個過程〉，《雄獅美術》140（1982.10），頁 46。

西文專書

- Krauss, Rosalind. *Passages in Modern Sculpture*. Cambridge: The MIT Press, 1998.
- Fried, Michael. *Art and Objecthood: Essays and Reviews*. Chicago: University of Chicago, 1998.

西文期刊

- Krauss, Rosalind. "Sculpture in the Expanded Field." *October* 8 (1979): 30-44.

網路資料

- 國立臺灣美術館「臺灣美術知識庫」線上檢索系統，網址：<https://twfineartsarchive.ntmofa.gov.tw/TW/Literature/liLiterature.aspxv>（2021.09.20 瀏覽）。
- 蔣伯欣，〈南方前衛的回望：莊世和檔案研究概述〉，《藝術認證》，網址：<https://www.kmfa.gov.tw/ArtAccrediting/ArtArticleDetail.aspx?Cond=2c52631b-ff93-4791-ac00-1025af3a744c>（2021.09.13 瀏覽）。

錄像藝術與策展策略

以「臺灣國際錄像藝術展」為例

陳永賢

錄像藝術與策展策略
以「臺灣國際錄像藝術展」為例

陳永賢*

摘要

錄像藝術的發展是生活與科技的一體兩面，1960 年代的創作形式從跨越電視媒材，透過剪接／後製、雜訊／倒置、時延／擴充、數位／類比等實驗性動態影像，逐步發展至今的媒材特性，更結合了觀念、身體、裝置、互動、軟體、電影等元素，進而融入錄像與新媒體元素介入當代藝術的感知途徑。回顧臺灣錄像藝術發展初始，以「video art」作為媒材實驗之遞嬗過程一路篳路藍縷，從早期稱呼為複合媒材、影音藝術、錄影藝術、動態藝術等名詞演繹而來，最終稱名「錄像藝術」。錄像藝術家運用影像動態原理與電子科技技術，並開發新媒材運用之可能，它除了是一種藝術媒材的表現形式之外，亦具有生活反思與社會批判的意涵，進而促使它在臺灣藝術史的座標中逐漸占有重要地位。

作為亞州首次以錄像藝術為主要媒材的「臺灣國際錄像藝術展」，籌備於 2006 年、創辦於 2007 年、開展於 2008 年，至今歷時十五餘年。臺

*　臺灣國際錄像藝術展創辦人、國立臺灣藝術大學多媒體動畫藝術學系教授。

灣國際錄像藝術展由財團法人邱再興文教基金會與鳳甲美術館主辦，以雙年展形式及雙策展人機制作為展覽實踐策略，歷屆展覽主題分別為：2018 年「居無定所？」、2010 年「食托邦」、2012 年「憂鬱的進步」、2014 年「鬼魂的迴返」、2016 年「負地平線」、2018 年「離線瀏覽」及 2020 年「ANIMA 阿尼瑪」等論述及策展策略，進行跨國性錄像藝術與當代思潮之交流，逐年累積良好聲望。

本文以質性研究為基底，佐以田調考察及策展實踐互為文本，提出幾項要點進行探討：「前沿與遞嬗」以臺灣錄像藝術的發展脈絡為基礎，分析當代錄像場域之可能；「籌辦過程與展覽部署」以策展形態執行在地觀點及部署過程，探討臺灣國際錄像藝術展的機制與實踐；「策展主題與作品特色」討論錄像不再是區分媒材領域之標籤，著重於藝術理念與材質性的交會，如何提供當代性思考；「聯動計畫的擴延」從展覽所延伸的推展，擴及參與式行動或臨場行為等實踐，提供藝術場域連結和未來發展之可能。

關鍵字｜錄像藝術、臺灣國際錄像藝術展、當代藝術、策展策略、鳳甲美術館

一、前沿與遞嬗

以錄像媒材作為創作實踐的方式，1960 年代西方藝術家藉由電視媒介傳播技術實行溝通媒介及媒介實驗，創作者在磁帶、重複、快轉、倒帶、雜訊等特殊技術基礎上，利用這種技術先行之軌跡提供錄像形式的技術結構作為媒介的錄像表現之一。時至今日，錄像藝術發展以視聽媒介作為的觀看方式，包括視覺動態化與傳播技術進步，無論透過陰極射線管、液晶螢幕、投影技術的傳輸訊息，從電波漫遊到與時俱進的科技媒材應用，展現了多元的符號意義。[1] 這股具有活力樣貌之影像傳播力量快速發展下，錄像藝術的影像形式從早期錄像媒材實驗，漸次融入電子、電影、紀錄片、動畫、多媒體、雕塑、裝置、電腦技術和機械動力等因子模式，透過時基媒體藝術（Time-Based Media Art）概念、創作者擷取藝術觀念和媒材特性，得以深入探討自我認同、社會脈動、文化構成、政治權力、民族意識等當代議題，從中挹注大量資訊提供視聽感官而讓人認識外部世界。

錄像如何閱讀？影像的媒介訊息與生活之間產生密切關係，誠如麥克盧漢（Marshall McLuhan）所指，任何一種媒體傳播就是一種新語言，就是對經驗施行的一種新的編碼方式。人們理解媒體對日常生活所產生的影響，讓閱讀者投入理解的思考運作，同時也激發出豐富的想像能力。因此，穿梭於非線性的時空之中，原先以先後順序鏈接的秩序世界，錄像藝術的內容亦隨之勾勒出生活情緒的種種現象。這些數位技術和媒材特性，讓創作者得以重新定義當下的時空文本，並提升對錄像與新媒體的再認識。

1　陳永賢，《錄像藝術啟示錄》（臺北：藝術家出版社，2010），頁 6-36。

從臺灣當代藝術發展視角來說，視覺藝術的創作實踐接觸到媒材與創作、理念與表現之間的問題，彼此總圍繞著媒材性思考的微妙關係。藝術家之影像創作與錄像形式之間的影像界分為何？動態影像與錄像藝術之間的差距為何？如何界定錄像藝術的定義和內涵？

1970 年代中期，臺灣藝術雜誌開始出現關於錄像藝術的時事報導及短訊介紹，1980 年代陸續刊登關於白南準錄像作品介紹及錄像相關文章的發表；例如 1982 年，呂清夫的〈資訊時代的造形藝術〉以美學角度將錄像藝術的類型概分為「表演影像」、「影像繪畫」、「紀錄影像」、「影像雕刻」等分類，提供讀者理解錄像藝術之視覺形式，透過造形裝置的前衛性表現重新思考電視媒體；1984 年，郭挹芬〈錄影藝術的世界——視覺環境的擴大〉一文則將電視與錄像形式的創作表現，擴展至複合媒體的思考，結合了包括動力、偶發、事件等西方藝術發展脈絡下的流派和理念交疊概念。[2] 這對臺灣藝術領域而言，此時期對於錄像藝術的理解有了初步描述與闡述，如陳傳興表示「Video 在國內屬初步發展階段」，而臺灣雜誌史顯現少有的錄像藝術釋疑，亦如江凌青所言：「就是這些分歧與疑義反覆浮現、慣性折返的歷史。」[3] 這是對臺灣錄像藝術認識與理解的第一階段。

2　從雜誌史角度思考臺灣錄像藝術發展的爬梳分析，參見江凌青，〈反覆追逐未竟的疆界——錄影藝術的臺灣雜誌史〉，《藝術觀點》59 期（2014.07），頁 18-26。

3　郭少宗、陳傳興，〈Video 在國內屬初步發展階段〉，《藝術家》139 期（1986.12），頁 153-156；江凌青回溯臺灣對於錄像藝術不同譯名更迭的複雜性，剖析錄影藝術與錄像藝術之間的觀點與差異，參見江凌青，〈反覆追逐未竟的疆界——錄影藝術的臺灣雜誌史〉，頁 18-26。

另一方面，國內公部門藝術機構開始透過展覽進行錄像藝術推廣，如 1984 年臺北市立美術館「法國 VIDEO 藝術聯展」、1987 年「科技、藝術、生活——德國錄影藝術展」，以及 1988 年臺灣省立美術館（今國立臺灣美術館）「日本尖端科技藝術展」等專題展覽，分別帶來錄像藝術的國際視野及藝壇趨勢。在美術館展覽帶動下，興起一股對於錄像藝術的討論開端，前後在藝術雜誌上的文章露出，如蕭蔓〈錄影藝術——一扇新型式的藝術創作之窗〉指出電視的畫面、影像如同文字之於書籍；瑞內・貝爾格（René Berger）〈屬於這個世紀的媒體自由〉認為錄像藝術的視覺力量在於應用畫面、音效、物體及動態來觸及觀者情感；王秀雄和楊熾宏對談中談論錄像藝術的表現形式，指出橫跨雕塑、攝影、電影和繪畫等媒材屬性，錄像應與電影媒材有所差異並在美學上各立門戶。[4] 特別的是，臺北市立美術館先後舉辦兩場錄像藝術展後，於《臺北市立美術館館刊》策畫錄像藝術專題，收錄了盧明德〈錄影藝術——機械文明的關懷〉、甘尚平〈錄影藝術的起源與發展〉、彼得・法蘭克（Peter Frank）〈錄影裝置藝術——電子環境〉及赫爾穆特・費德爾（Helmut Friedel）〈德國錄影藝術對藝術的探索（1960-1980）——從電視葬禮到一種新的映像語言〉等四篇專文，以專論形式分別探討錄像藝術的源起脈絡與創作表現。[5] 這

4　《雄獅美術》規畫「法國錄影藝術在臺展出之特別報導」專題，收錄國際錄影藝術暨文化協會會長瑞內・貝爾格與策展人蕭蔓文章及訪談，以及貝爾格的文章〈屬於這個世紀的媒體自由〉；另外，《藝術家》的「每月藝評」專欄則邀請王秀雄與楊熾宏進行對談。參見江凌青，〈反覆追逐未竟的疆界——錄影藝術的臺灣雜誌史〉，頁 18-26。

5　《臺北市立美術館館刊》第 14 期由沈以正主編，收錄四篇錄像藝術專文，包括：盧明德的〈錄影藝術——機械文明的關懷〉、甘尚平的〈錄影藝術的起源與發展〉與彼得・法蘭克撰、張靚菡譯的〈錄影裝置藝術——電子環境〉，以及赫爾穆特・費德爾撰、張靚菡譯的〈德國錄影藝術對藝術的探索（1960-1980）——從電視葬禮到一種新的映像語言〉。

是從美術館實體展覽體制下所反映出的錄像藝術專題討論，也是對當時處於萌芽狀態的臺灣有了鮮明印記。這是臺灣錄像藝術進程的第二階段。

再者，在學院教育方面，1980年代後海外歸國的學人分別投入藝術教育行列，如留學日本的郭挹芬、盧明德、蘇守政，留學法國的張惠蘭、陳傳興、顧世勇，留學西班牙的陳建北等人；乃至1990年代後留學德國的王俊傑、袁廣鳴、陳正才、林俊吉，以及留學英國的陳永賢等人，對於錄像藝術的創作養成教育，帶動錄像觀念及更多元新媒材的推進。上述歸國學人在錄像藝術教育上積極推展，他們身兼藝術創作者及教育者身分，不僅撰述錄像藝術相關文章，[6] 也在錄像創作上進一步提供學子們學習場域。[7] 值得一提的是，1980年代的東海大學「大度山·錄影藝術工作群」以藝

6　1990年代關於錄像藝術於藝術雜誌相關文章有：謝東山，〈沒有昨日祇有明日的媒體——錄影藝術在臺灣〉，《藝術家》154期（1988.03），頁142-149；王俊傑，〈間隙，在特технологии與隱喻之間——試看錄影藝術成為獨立美學的可能〉，《雄獅美術》267期（1993.05），頁68-76；王俊傑，〈是錄影裝置，不是有錄影的裝置〉，《雄獅美術》268期（1993.06），頁68-76；蘇守政，〈淺談錄影藝術〉，《藝術家》235期（1994.12），頁332-335；陳建北、侯權珍記錄，〈新媒體創作與臺灣現代藝術發展——座談錄影藝術在臺灣的發展前景可能性〉，《藝術家》235期（1994.12），頁328-331；蘇守政，〈從「錄影藝術」的脈絡省視臺灣的錄影藝術〉，《雄獅美術》301期（1996.03），頁15-18；張心龍，〈第二代的錄影藝術〉，《雄獅美術》301期（1996.03），頁19-24；陳建北，〈驚艷威尼斯！錄影藝術作品大放異彩〉，《新朝華人藝術雜誌》10期（1999.07），頁35-38。

7　1990年代臺灣大學高等教育系統陸續成立系所，培育科技新媒體藝術人才，如國立藝術學院（今國立臺北藝術大學）1992年成立「科技藝術研究中心」（今藝術與科技中心）；2000年成立「科技藝術研究所碩士班」，隔年招生；2009年更名為「新媒體藝術學系」，分為學士班與碩士班，於2010年正式招收學士班學生。國立臺南藝術學院（今國立臺南藝術大學）1998年成立「音像動畫研究所」，2011年整合「音像動畫研究所」與「音像藝術管理研究所」更名為「動畫藝術與影像美學研究所」。國立臺灣藝術專科學校（今國立臺灣藝術大學）於2000年成立「多媒體動畫藝術研究所」；2003年成立學士班，研究所更名為「多媒體動畫藝術學系碩士班」；2011年碩士班分為「新媒體藝術碩士班」和「動畫藝術碩士班」等，各校設立相關系所，培養錄像與新媒體藝術創作人才。

圖 1　郭挹芬，〈大寂之音〉，1983 / 2021，錄像裝置，圖片來源：陳永賢攝影提供。

術團體進行錄像領域創作，植基於當時任教於該校的盧明德在其「複合媒體藝術」課程，從媒體概念導入，透過麥克魯漢理論及思想自編《複合媒體藝術及其教學實驗之研究》，引導東海學生進行媒體的反思，[8] 引領創作學習者到街頭錄製聲音影像，再經由後製剪接實踐過程導入複合媒體、

8　參見盧明德，《複合媒體藝術及其教學實驗之研究》（臺北：藝風堂，1987）。

環境與行為等創作實踐。這樣的課堂教學激盪，促使「大度山‧錄影藝術工作群」包括陳龍斌、郭啟第、初慧敏、嚴雪熒等人的作品進入臺灣省立美術館所舉辦的「尖端科技藝術展」展覽中。[9] 這是臺灣錄像藝術進程的第三階段。

臺灣錄像藝術展覽方面，2015 年，孫松榮策展「啟視錄——臺灣錄像藝術創世紀」聚焦於 1980 至 1990 年代臺灣錄像藝術發展，著眼於梳理近二十年的錄像作品。[10] 展出內容含括單頻道錄像作品如郭挹芬〈角落〉、〈宴席〉、〈大寂之音〉（圖 1）與高重黎〈整肅儀容〉、陳界仁「告別 25」播映的影像、洪素珍〈東／西〉（圖 2）、王俊傑〈變數形式〉、袁廣鳴〈關於米勒的晚禱〉；錄像裝置作品如盧明德與郭挹芬〈沉默的人體〉，以及 1990 年代創作者連結政治批判、虛實穿透、自我身體及視域擴張等意識，如陳正才、吳瑪悧、林俊吉、林其蔚、黃文浩、彭泓智、李光暐、楊傳信、崔廣宇及李基宏等人的作品。「啟視錄——臺灣錄像藝術創世紀」一展從單頻道錄像、錄像裝置、錄像雕塑到身體行為的創作形式，勾勒出臺灣早期錄像藝術版圖與發展脈絡上的某種輪廓。

如上所述，臺灣錄像藝術發展階段從 1980 年代至今，逐步走向定位鮮明的創作之路。有趣的是，早期臺灣錄像藝術乃援引西方「Video Art」潮流下的思維，對於語意用詞多有不同稱謂，有稱之為「錄影藝術」、「影

9 　參見翁華美執編，《尖端科技藝術展覽專輯》（臺中：臺灣省立美術館，1988）。
10 　「啟視錄——臺灣錄像藝術創世紀」由孫松榮擔任策展人，展期：2015.10.02-2015.12.16，地點：關渡美術館。
　　參見曲德益總編輯，《啟視錄——臺灣錄像藝術創世紀》（臺北：國立臺北藝術大學，2015）。

圖 2　洪素珍，〈東／西〉，1984 / 1987，單頻道錄像，圖片來源：陳永賢攝影提供。

錄藝術」、「電視藝術」，抑或「電子錄像藝術」……，在在顯示一種游移且不確定的狀態。回望過去種種幽微處境，折返回源頭去探看前人所積累的論述見解與創作呈現，有助於釐清未來的錄像藝術走向。這是臺灣錄像藝術進程的第四階段。

二、籌辦過程與展覽部署

臺灣國際錄像藝術展（以下內文簡稱錄雙展）的開端，於 2006 年由邱再興發起，籌備兩年之後在 2008 年正式開辦，展覽由財團法人邱再興文教

圖3 由科技業邱再興先生發起的藝企合作專案「科光幻影」計畫（2004-2006），推動臺灣新媒體藝術創作。圖為陳志建作品〈當場〉於2006年「科光幻影」展場一景。圖片來源：陳永賢提供。

基金會（以下內文簡稱邱再興文教基金會）和鳳甲美術館執行辦理，委由館外策展人擔任展覽規畫。在此之前，鳳甲美術館為人熟知的「科光幻影」計畫，是專為臺灣新媒體藝術投入藝企合作的行動力。具有科技專業背景且對新媒體藝術有熱忱的邱再興認為，數位新媒體藝術在國際發展已行之有年，歐、美、日各國均以龐大的資源全力推動，但臺灣創作者常因無力負擔昂貴的器材成本而受限於資金短缺的阻礙。為了積極培育國內藝術創作人才，鼓勵科技新媒體藝術的創作與發表，邱再興文教基金會與國家文化藝術基金會合作，對此補助計畫達成共識。同時，邱再興也主動向科技界的好友邀募資金，得到前宏碁集團董事長施振榮和光寶集團董事長宋恭

源慨然贊助，促成三家企業共同資助為期三年的「科技藝術創作發表獎助計畫」（2004-2006）之「科光幻影」展覽（圖3）策動，推動並實踐了科技產業對藝術領域的支持與贊助；三年計畫中共有十七位藝術創作者獲得補助，並於臺灣北、中、南三地巡迴展出發表創作成果。[11]

此外，從臺灣私人基金會對於藝文活動支持的角度來看，各地陸續成立美術館或藝文中心，對於藝術活動和藝術教育投注心力。例如：朱銘文教基金會的「朱銘美術館」推廣雕塑藝術與兒童藝術教育，並成立兒童藝術中心、典藏維護部及研究部等部門；忠泰建築文化藝術基金會的「忠泰美術館」以推動建築藝術文化、藝術展演及文化教育為宗旨，聚焦未來與城市議題之探討；毓繡文化基金會的「毓繡美術館」致力於爬梳臺灣當代寫實藝術相關成果，以展覽、典藏、研究、教育等部門進行寫實藝術展示和專題研究。另一方面，以藝術平臺支持藝文活動的基金會，例如：臺新銀行文化藝術基金會的「臺新藝術獎」以提升文化生活品質，健全藝術發展環

11　「科技藝術創作發表專案」自 2004 至 2006 年共舉辦三屆，由三位科技產業企業主：繼業企業董事長邱再興、光寶企業董事長宋恭源與宏碁企業前董事長施振榮等人共同挹注資金而成立。各企業每年各出資五十萬元，加上國家文化藝術基金會以「藝企合作」精神投注相對基金一百五十萬元，每年以三百萬元資助科技藝術創作者。「科技藝術創作發表獎助計畫」從藝術家提出創作計畫書，經由徵選到作品呈現，提供每位創作者補助金額至多五十萬、每年補助六名，完成後的作品透過「科光幻影」專題展作為呈現。2004 至 2006 年「科技藝術創作發表專案」獲贊助的創作者名單包括：2004 年的王俊傑、呂凱慈、吳天章、林書民、黃心健、蔡安智；2005 年的蔡宛璇、張博智、林俊廷、林其蔚、吳季璁；2006 年的曾鈺涓、陳志建、林昆穎、吳達坤、盧詩韻、宋恆等人。上述分別以「科光幻影」作為展覽方式發表，包括：2006「科光幻影·音戲遊藝」於鳳甲美術館、國立臺灣美術館與高雄市立美術館巡迴展出；2007「科光幻影──詩路漫遊」於關渡美術館、國立臺灣美術館與高雄市立美術館三地展出；2008「科光幻影──對話之外」於鳳甲美術館與國立臺灣美術館兩館展出。

境為宗旨，開辦臺新藝術獎獎掖視覺、表演、跨領域藝術創作與推廣活動；富邦文教基金會以贊助藝術創作、推廣藝術教育為宗旨，以無牆美術館概念策畫「粉樂町」展覽，採取藝術介入城市街區方式，表述文化社區貼近藝術共伴的存在價值；金車教育基金會的「金車文藝中心」以扶持本土藝術與文學、鼓勵青年創作為宗旨，打造青年藝術家作品發表平臺；鴻梅文化藝術基金會的「鴻梅新人獎」支持年輕藝術創作者及藝評新秀，累積豐厚新人創作能量，為臺灣藝術人才的養成而戮力耕耘。

回過頭來看邱再興文教基金會的部分。邱再興創立臺灣第一家電子公司，產業橫跨半導體、太陽能、LED 等開創半導體領先技術，為臺灣科技產業的前行者。他於 1990 年遠赴東歐經商，親眼看到當下共產制度解體下的人民生活，雖艱難窮困卻因文化涵養讓他們充滿喜悅與自信；返國後，他毅然從科技界退隱並決定以推動臺灣藝術文化為志業。[12] 1991 年在作曲家馬水龍建議下，邱再興成立「邱再興文教基金會」與「春秋樂集」，為臺灣藝文及音樂創作者提供發表的舞臺；繼而於 1998 年以紀念邱父鳳甲之名，創立「鳳甲美術館」，扎根於社區文藝推廣與視覺藝術活動，並致

12　邱再興出生於基隆，家境貧苦，年少時曾賣枝仔冰、蔬菜水果，當過碼頭搬運工和「師公」。他努力勤學向上，一路完成臺北市立建國高級中學、國立臺灣大學電機工程學系和國立交通大學電子研究所學業。他是臺灣科技業開路先鋒，人稱臺灣半導體之父，是宏碁集團創辦人施振榮的第一個老闆，是光寶集團董事長宋恭源的前老闆。他於 1990 年引退、轉向深耕文化事業，先後成立「春秋樂集」和「鳳甲美術館」，在臺灣音樂、視覺藝術領域盡心培育人才。邱再興曾說：「在這個行業裡，我不算真正賺到很多錢的人，但我認為錢夠用了，決定把一部分的錢拿來設立美術館、基金會，我不是科技最有錢的人，但應該是這個行業裡少數過得快樂的人。」參見邱再興，《捨得——電子業先驅邱再興的事業與志業》（臺北：圓神出版社，2015），頁 8-10。

力於臺灣藝文的公益推廣。在此脈絡下，邱再興文教基金會繼「科光幻影」推動之後接而投入錄雙展規畫，不禁讓人提問：為何以私人基金會辦理錄雙展？錄雙展作為一般展示或專題式策展概念？錄雙展在臺灣美術發展脈絡下有何必要性？

面對這些提問，先談錄雙展的籌備機緣。2006 年，身兼法鼓山法學會會長的邱再興受釋證嚴法師的邀約而舉辦一場主題展覽。這項專題展是因應「法華鐘」開鐘落成而來的機緣，籌備一年時間後，於 2007 年在法鼓山世界佛教教育園區舉辦「法華鐘禮讚——佛像與經文的對話」[13]，是法鼓山首次的當代藝術展，特別規畫將錄像與新媒體藝術等媒材納入其中，眾多觀者深深體驗感受作品的沉浸感和互動回饋而給予肯定。另外一提，2006 年「法華鐘禮讚——佛像與經文的對話」籌備展覽期間，從鳳甲美術館至法鼓山坐車途中，邱再興向策展人陳永賢提問：「臺灣還需要怎樣的展覽，可代表臺灣本地特色？」策展人回應：「錄像藝術若能有定期性在臺灣開展，將是一項重要的藝文盛事。」之後，策展人陳永賢隨即受到邱再興邀約，著手規畫錄雙展。

13　「法華鐘禮讚——佛像與經文的對話」展覽是由財團法人法鼓山佛教基金會主辦，法鼓山僧團、財團法人邱再興文教基金會、鳳甲美術館執行，陳永賢擔任策展人，2007 年 2 月 8 日至 9 月 2 日於法鼓山世界佛教教育園區展出「法華鐘」開鐘落成的延伸藝術作品，展覽內容分為五單元，包括：「經鐘與祈福」、「法相與雕塑」、「經文與書法」、「經變與圖像」、「數位與互動」。參展藝術家包括：王伯宇、石博進、宋璽德、李義弘、李駿濤、林章湖、林銓居、林守忠、林恭一、吳宗翰、奚淞、袁廣鳴、孫弘、張光賓、張恬君、張立曄、戚維義、許郭璜、陳慧琛、黃光男、黃心健、楊英風、詹獻坤、廖建忠、趙宇修、潘信華、蔡根、鄭善禧、鄭炳煌、賴純純、賴清水、謝毓文、聶蕙雲、蘇孟鴻、魏德樂等。參見陳永賢，〈「佛像與經文的對話」特展〉，《Blogger》，網址：< http://2007buddhistart.blogspot.com/>（2022.04.24 瀏覽）。

錄雙展的前身，可回溯於「RANDOM-IZE Film & Video Festival」（圖
4）與「夜視‧臺北——國際錄像藝術展」（圖5）。[14] 前者於 2002 年由陳
永賢、妮娜‧迪米特里亞迪（Nina Dimitriadi）、索拉雅‧拿卡蘇旺（Soraya
Nakasuwan）擔任策展人，於倫敦 Sovi Art Center 展出，主要是以機動性、

14　「RANDOM-IZE Film & Video Festival」由陳永賢、妮娜‧迪米特里亞迪、索拉雅‧拿卡蘇旺擔任策展人，
　　於倫敦 Sovi Art Center 展出，展期：2002.06.12-2002.06.16；另，「夜視‧臺北——國際錄像藝術展」由陳永賢、
　　胡朝聖與呂佩怡擔任策展人，展期：2003.05.10-2003.05.31，地點包括誠品藝文中心（敦南店）、Naomi、
　　G-Dom、大國民、IR、C25 及臺北東區各場域。

←圖4 2002年陳永賢、妮娜．迪米特里亞迪、索拉雅．
拿卡蘇旺策展「RANDOM-IZE Film & Video Festival」
於倫敦 Sovi Art Center 展出，此展可視為「臺灣國際
錄像藝術展」的前身。圖片來源：陳永賢提供。

→圖5 2003 年「夜視．臺北──國際錄像藝術展」
由陳永賢、胡朝聖、呂佩怡策展，於臺北誠品藝文中心
（敦南店）及東區各場所展出。圖片來源：陳永賢提供。

實驗性、流動性與創造性的錄像藝術為串聯，佐以自力救濟方式自尋場地
並介入瑞典馬爾摩（Malmö）、北京、臺北等地，以滾動方式來策動此展
的多樣性；後者於 2003 年由陳永賢、胡朝聖與呂佩怡擔任策展人，於臺
北誠品藝文中心及東區商業街區串聯跨地域的展覽，試圖推動將錄像藝術
介入社會場域之可能。有了這兩項國際錄像展覽的經驗為基礎，進而籌備
錄雙展並提出開放性的展覽策略，試圖將展覽設計成一個多元的國際交流
平臺。

策展人概念對當時的藝術氛圍仍處於策展意識初始階段，策展之於展覽形

圖 6 「臺灣國際錄像藝術展」舉辦錄像藝術學術研討會並於 2009 年由邱再興文教基金會出版專書《當代科技與錄像藝術》。圖片來源：鳳甲美術館提供。

塑如同藝術創作一樣，策展理念是溝通必要的對話，誠如鄭慧華所指：「臺灣的策展，在面對如何創造現下的國際溝通對話空間時，在面對在地文化產值化的全面性思維侵蝕之下，策展如何作為另一種知識與經驗生產的可能性，才是重新思考其獨立的需要與意義所在。」[15] 又如呂佩怡所説：「策展反思主要著眼於在快速與過度生產展覽之後，臺灣當代策展進入本質性

15　鄭慧華，〈策展意識與獨立意識──重省臺灣策展二十年〉，收於呂佩怡編，《臺灣當代藝術策展二十年》（臺北：典藏藝術家庭，2015），頁 68。

再思考，透過不同策展論述、批判文章、計畫與專題的製作發表的異議之聲。」[16]

由此，對於策展意識及策展知識建構而言，2006 年籌備錄雙展聚焦於雙策展人機制及在地策展論述之推展，以雙年展模式之運作形式作為此展的精神依歸，展出作品採取邀請國際藝術家與全球徵件而來，並透過來自各國的錄像藝術領域的學者和創作者重新魅力召喚及廣納常民美學、體驗錄像的閱讀層次，達到藝術本質的構築厚度（圖 6）。進而言之，2008 年首屆錄雙展在策展實踐過程中，藉由錄像媒材的獨特性、影像敘事與文化議題等探討，強調吸納各種多元文化邏輯與思考，將之轉化為形塑世界的工具可能，建構出一座屬於國際交流的文化藝術平臺。

三、策展主題與作品特色

回看歷屆錄雙展的主題與作品內容，從 2008 至 2020 年歷經七屆策展人的投入論述及展覽規畫，歷年主題包括 2008 年「居無定所？」、2010 年「食托邦」、2012 年「憂鬱的進步」、2014 年「鬼魂的迴返」、2016 年「負地平線」、2018「離線瀏覽」與 2020 年「ANIMA 阿尼瑪」等展覽，無論是策展理念及作品呈現，皆扣合臺灣雙策展人的立論觀點與展覽執行的行動力。（表 1）

16　呂佩怡，〈在路上——90 年代至今的臺灣當代藝術策展〉，收於呂佩怡編，《臺灣當代藝術策展二十年》，頁 33。

【表 1】2008 至 2020 年臺灣國際錄像藝術展與臺北地區同時期展覽統計表

年份	臺灣國際錄像藝術展 主題／展期	臺北地區各美術館 主題／展期
2008	「居無定所？──2008 第一屆臺灣國際錄像藝術展」 鳳甲美術館 2008.11.08-2008.12.28	＊「超介面──第三屆臺北數位藝術節」 臺北當代藝術館 2008.09.12-2008.11.09 ＊「2008 臺北雙年展」 臺北市立美術館 2008.09.13-2009.01.04 ＊「我有一個夢──2008 關渡雙年展」 關渡美術館 2008.09.26-2008.11.30 ＊「小碎花不──亂變新世代」 臺北當代藝術館 2008.11.22-2008.01.18
2010	「食托邦──2010 第二屆臺灣國際錄像藝術展」 鳳甲美術館 2010.10.02-2011.01.02	＊「2010 臺北雙年展」 臺北市立美術館 2010.09.07-2010.11.14 ＊「2010 關渡雙年展──記憶的總合」 關渡美術館 2010.10.08-2010.12.26 ＊「發現印度──印度當代藝術特展」 臺北當代藝術館 2010.10.22-2010.12.12 ＊「串──第五屆臺北數位藝術節」 剝皮寮歷史街區、臺北數位藝術中心、臺北歌德學院 2010.11.26-2010.12.05

2012	「憂鬱的進步──2012 第三屆臺灣國際錄影藝術展」 鳳甲美術館 2012.10.06-2012.12.30	＊「心動 EMU」 臺北當代藝術館 2012.09.08-2012.11.11 ＊「北師美術館──序曲展」 北師美術館 2012.09.25-2013.01.13 ＊「現代怪獸／想像的死而復生──2012臺北雙年展」 臺北市立美術館 2012.09.29-2013.01.13 ＊「藝想世界──2012 關渡雙年展」 關渡美術館 2012.09.29-2012.12.16 ＊「身體／介面──數位藝術展」 臺北數位藝術中心 2012.10.27-2012.12.16 ＊「第二自然──第七屆臺北數位藝術節」 松山文創園區 2012.11.16-2012.11.25
2014	「鬼魂的迴返──2014 第四屆臺灣國際錄影藝術展」 鳳甲美術館 2014.11.01-2015.01.25	＊「劇烈加速度──2014 臺北雙年展」 臺北市立美術館 2014.09.13-2015.01.04 ＊「識別系統──2014 關渡雙年展」 關渡美術館 2014.09.26-2014.12.14 ＊「平坑時代──2014 第九屆臺北數位藝術節」 松山文創園區 2014.11.14-2014.11.23

2016	「負地平線——2016 第五屆臺灣國際錄像藝術展」鳳甲美術館 2016.10.15-2017.01.08	*「當下檔案・未來系譜——2016 臺北雙年展」臺北市立美術館 2016.09.10-2017.02.05
		*「打怪——2016 關渡雙年展」關渡美術館 2016.09.30-2016.12.11
		*「硬主體——2016 第十一屆臺北數位藝術節」松山文創園區 2016.11.11-2016.11.20
2018	「離線瀏覽——2018 第六屆臺灣國際錄像藝術展」鳳甲美術館 2018.10.20-2019.01.20	*「給亞洲的七個提問——2018 關渡雙年展」關渡美術館 2018.10.05-2019.01.06
		*「後自然：美術館作為一個生態系統——2018 臺北雙年展」臺北市立美術館 2018.11.17-2019.03.10
		*「超機體——2018 第十三屆臺北數位藝術節」松山文創園區 2018.11.22-2018.12.01
2020	「ANIMA 阿尼瑪——2020 第七屆臺灣國際錄像藝術展」鳳甲美術館 & 空總臺灣當代文化實驗場（C-LAB） 2020.10.16-2021.01.17	*「01_LOVE 愛情數據——2020 第十五屆臺北數位藝術節」松山文創園區 2020.10.30-2020.11.08
		*「你我不住在同一星球上——2020 臺北雙年展」臺北市立美術館 2020.11.21-2021.03.14
		*「楊俊藝術家，合作者，他們的展覽與三個場域——2020 關渡雙年展」關渡美術館 2020.12.11-2021.02.21

作者整理製表

（一）、「居無定所？」與「食托邦」

2008 年「居無定所？── 2008 第一屆臺灣國際錄像藝術展」（以下內文簡稱「居無定所？」）（圖 7、圖 8）由胡朝聖、陳永賢擔任策展人，聚焦於由居而築、由築而思的範疇，以詩意地棲居及安居何方作為展覽命題，探索人類與生俱來的居住渴求。[17] 人與居所之間的關係，充滿各種不確定性、但也具有強大包容性，居所無疑是一種私密空間、庇護空間、擴延空間，也是想像空間和自由空間的綜合體。[18]「居無定所？」概念蘊集了庇護範圍的內在存有和人的身體產生直接關聯，猶如諾伯舒茲（Christian Norberg-Schulz）對居所構成之說：「場所的結構包括空間、邊界、集中性、方向性和韻律，場所的特性除了是具體的造型及空間界定元素的本質，也是綜合性的氛圍（Comprehensive Atmosphere），由環境的認同感和環境所蘊含的意義等構成。」[19] 因此，人與居所之間的關係，充滿場所精神的特質，從中探詢現代人產生居無定所的內在感受。「居無定所？」議

17 「居無定所？── 2008 第一屆臺灣國際錄像藝術展」由胡朝聖、陳永賢擔任策展人，共有十二 件邀請、十二件徵件作品參展，展期：2008.11.08-2008.12.28，地點：鳳甲美術館。參見胡朝聖、陳永賢，《居無定所？── 2008 第一屆臺灣國際錄像藝術展》（臺北：財團法人邱再興文教基金會，2009）；「居無定所？── 2008 第一屆臺灣國際錄像藝術展」官方網站，網址：<https://www.twvideoart.org/tiva_08/>（2022.04.24 瀏覽）。

18 從心理學角度來說，居所的意義有幾種層次：一、居所是棲息之地，得以容納親暱的自我關係和歸屬感；二、居所是「私密性」（Intimacy）空間，意味著人蜷伏在世間的某個空間，人與自身最接近的私密之處；三、居所是另一個隱匿之地，在此領域的垂直與水平面，延伸至周遭環境的陽面與陰面；四、居所是一種記憶與夢想，如榮格（Carl Gustav Jung）所指的集體潛意識，讓現實共構真實的隱居感揚起致作用。參見陳永賢，〈居無定所？當代錄像藝術 VS 居所文化〉，收於胡朝聖、陳永賢，《居無定所？── 2008 第一屆臺灣國際錄像藝術展》，頁 16-26。

19 諾伯舒茲（Christian Norberg-Schulz）著、施植明譯，《場所精神──邁向建築現象學》（臺北：田園城市，1995）。

←圖 7 「居無定所？」── 2008 第一屆臺灣國際錄像藝術展」視覺文宣。圖片來源：鳳甲美術館提供。

→圖 8 「居無定所？」── 2008 第一屆臺灣國際錄像藝術展」於鳳甲美術館開幕現場一景。圖片來源：鳳甲美術館提供。

題也連結當時社會上所發生的美國雷曼兄弟事件。引發雷曼兄弟事件的主要原因在於次貸危機（Subprime mortgage crisis）的房地產泡沫化，造成經濟衰退、金融債務大幅攀升、金融機構出現鉅額虧損及經濟衰退潮，進而演變為全球性金融海嘯。[20] 骨牌效應牽動下，引起全球性金融滑鐵盧，無力償還貸款的家庭因為房地產抵押貸款的融資受挫而導致房子被拍賣或

20 次貸危機是伴隨著美國房地產泡沫破滅，由於抵押貸款違約和法拍屋急劇增加所引發的金融機構損失慘重，亦重大影響到全球各地銀行與金融市場，成為了 21 世紀初世界經濟大衰退的重要原因，並引發 2008 年金融海嘯。參見詹淑櫻、葉華容，〈全球金融危機的衝擊與因應〉,《國際經濟情勢雙週報》1665 期（2008.10），頁 5-11。

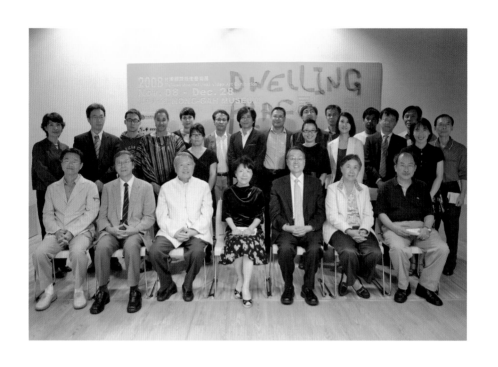

拋售，居住的庇護空瞬間消失，居住的問題持續惡化並造成集體意識恐慌。

「居無定所？」反映出當下社會、經濟等因素影響下的居所問題。人們的「居所」受到毀損、消逝、流動等不穩定狀態，以及弱勢族群的空間概念與家族的土地追尋等提問。作品如高俊宏〈三種住在時間的方式〉，他套著一座「房子」外觀的模具行走於隆嶺古道、桶後越嶺古道，與歷史軌跡進行對話，猶如蝸牛帶殼尋覓棲居之地，始終不得其門而遭受人生頓挫；維莫‧安巴拉‧巴揚（Wimo Ambala Bayang）〈再忍耐〉呈現印尼發生大海嘯之後建築坍塌的殘破景象，居所之地無疾而終；陳秋林在〈別

賦〉裝扮成《霸王別姬》的京劇角色，穿梭於被拆卸的建築老宅，始終無法返回自己的故鄉老宅；劉偉〈無望的土地〉拍攝北京郊區的垃圾掩埋場，一群人圍在垃圾堆周圍找尋生存機會，殘破家宅和繁榮似錦的城市形成強烈對比；碧崔斯・吉布森（Beatrice Gibson）〈必要的音樂〉將紐約羅斯福島上住民轉化為當代居所的情境，這塊遺世獨立的暫居之地是當地最大療養院、梅毒病院及監獄的集中地，他以錄像為譜、記憶為曲，演繹出島嶼和住民的傳奇故事。特別一提，參展的藝術家組合姆萬姬羅與胡特（IngridMwangiRobertHutter）和吉布森都是 2007 年威尼斯雙年展的參展藝術家，而劉偉同時是 2018 年臺北雙年展的參展藝術家。

2010 年的「食托邦——2010 第二屆臺灣國際錄像藝術展」（圖 9）由陳永賢、胡朝聖擔任策展人，連結「Eat」與「Utopia」成為「食托邦」（Eattopia）之境，藉由食物、飲食、文化所建構的核心探討人類的飲食思考。[21] 展覽以飲食文化作為座標，對於區域、習慣、風俗與社會等差異性的飲食面貌，如文化研究者認為食物認同與滋養社會有關，社會學家指出飲食方式顯示階級關係，經濟史學家認為食物生產和商品交易有直接關係，政治學者將食物從屬關係扣連至權力核心的管理分配，環境學家則認為食物是生存鎖鍊主導人類的生態意識。[22]「食托邦——2010 第二

21　「食托邦——2010 第二屆臺灣國際錄像藝術展」由陳永賢、胡朝聖擔任策展人，展期：2010.10.02-2011.01.02，地點：鳳甲美術館。參見陳永賢、胡朝聖，《食托邦——2010 第二屆臺灣國際錄像藝術展》（臺北：財團法人邱再興文教基金會，2011）；「食托邦——2010 第二屆臺灣國際錄像藝術展」官方網站，網址：<https://www.twvideoart.org/tiva_10/>（2022.04.24 瀏覽）。
22　麥克蘭西（Jeremy MacClancy）曾說：「口味是教出來的。除了母乳之外，世界上可能沒有其他食物，是所有人都喜歡吃的。」參見陳永賢，〈Eattopia 食托邦〉，《Live Art: Body and Food @ Taiwan》，網址：<https://livearttaiwan.wordpress.com/>（2022.04.24 瀏覽）。

圖9 「食托邦——2010第二屆臺灣國際錄像藝術展」於鳳甲美術館展出並延伸至國立臺灣藝術大學有章藝術博物館。圖片來源:鳳甲美術館提供。

屆臺灣國際錄像藝術展」在展覽規畫軸線上,拆解「適於食用」(good to eat)慣性思維,拋棄食物維繫生命延續之舊有規範,進而指涉關於人類對於飲食需求的想望。從盤中飧透視飲食背後看不見的真相,藉由錄像藝術來思索並回應全球人類共同命題,進一步觀察科技發達的今日,糧食短缺的問題依然如前幾個世紀一般如影隨形,甚至還包括了食物供需失衡、大都會的食物浪費、環境暖化使農地面積減少、市場投機與期貨投資的價格扭曲,以及經濟全球化對在地農產的威脅、政府重工輕農

政策的影響等層面，影射背後更為龐大全球現實。[23] 作品如羅杰・巴斯科（Rogger Basco）〈我的美麗，你的食物〉以食物與身體連結，闡述食物的分配與運用，暗喻一種社會階級的斷層並突顯社會中的貧富差距問題；傑洛米・西佛（Jeremy Seifert）的〈潛水！遠離美國的浪費過生活〉記錄他自身潛入超市的大型垃圾車內打撈被棄置食物，將這些戰利品作為三餐食材再生食用，反思「為何地球上處於飢餓狀態的人口超過十分之一？」[24]；曼努埃爾・薩伊斯（Manuel Saiz）〈厄瓜多爾的平行樂園〉藉由一匹白色駱馬突然現身消費場域的超市中，讓動物與貨架食物進行直接的無言對望，表達食物價值被抽離後的無效辨識；畢傑與柏格隆（Bigert & Bergström）〈最後的晚餐〉描述曾擔任監獄主廚普萊斯（Brian Price）為死刑犯烹煮的最後一餐所蘊含的社會意義。上述所指飲食文化關係，「生的食物一旦被煮熟，文化就從這裡開始。[25]」從生理需求的身體經驗，到文化轉向擴及社會學的意義都涉及食物的生產、交換、消費與日常生活的實踐。

（二）、「憂鬱的進步」與「鬼魂的迴返」

2012 年「憂鬱的進步── 2012 第三屆臺灣國際錄影藝術展」由鄭慧華、郭昭蘭擔任策展人，從世界不同區域所處之現代性發展歷程切入，反思當

23　陳永賢，〈飲食文化與錄像藝術〉，收於陳永賢、胡朝聖，《食托邦── 2010 第二屆臺灣國際錄像藝術展》，頁 14-22。

24　摘自藝術家傑洛米・西佛的創作自述。

25　菲立普・費南德茲─阿梅斯托（Felipe Fernandez-Armesto）著、韓良憶譯，《食物的歷史──透視人類的飲食與文明》（臺北：左岸文化，2005），頁 21。

代人類的處境與生活價值的可能性。[26] 回望過去歷史，人們經歷了工業革命、資訊革命至今日科技產業的勃發，生活型態從農業聚落過渡到城市都會，現代生活基礎無一不構築於進步的基準點。展覽提問：科技的進展是否等於人類的慾望？「進步」是現代社會不斷追尋的目標，如何看待進步的實相？無法停息地追求進步讓人時時處於不滿足的隱憂之中，漸漸成為一種無以名狀的憂鬱狀態，甚至反過來將它視為一種受迫病徵和去肯定自我療癒的可能。[27]

展出作品方面，黃明川〈紅磚跨千禧〉透過紅磚屋消失所代表的背後因素，思索臺灣人文地景轉變的紋理變遷；高重黎〈反・美・學002〉從影像的工具史出發，透過光化學機械式裝置回應「技術物與影像體制」，傳達影音強權勢力的反動。謝英俊〈川震重建——四川茂縣楊柳村〉以災後重建的民間培力工法系統，體現於建築實踐中的居住行為與文化主體性反思；此外，古那拉・卡斯馬里法與慕拉特貝克・朱馬里佛（Gulnara Kasmalieva & Muratbek Djumaliev）〈新絲路：生存與

26　「憂鬱的進步——2012第三屆臺灣國際錄影藝術展」，由鄭慧華、郭昭蘭擔任策展人，展出國內外藝術家（團隊）共二十五件作品，展期：2012.10.06–2012.12.30，地點：鳳甲美術館。參見翁淑英、許勝傑編，《憂鬱的進步——2012第三屆臺灣國際錄影藝術展》（臺北：財團法人邱再興文教基金會，2015）；「憂鬱的進步——2012第三屆臺灣國際錄影藝術展」官方網站，網址：<https://www.twvideoart.org/tiva_12/>（2022.04.24瀏覽）。

27　展題「憂鬱的進步」乍聽之下或許讓人感到沉重及不適，鄭慧華的策展論述破題解釋：「⋯⋯通過『憂鬱』而喚起不適感，恰恰才能夠讓我們反身追問上面所描述的問題，去重溯關於人類的慾望生存意識的織造。」、「『憂鬱』，正因為我們看見歷史如殘骸廢墟般地堆疊於眼前⋯⋯。」、「憂鬱所帶來的不適，正也是足以激發出敏銳的自反能力的契機⋯⋯。」參閱鄭慧華，〈最終是關乎人，與世界〉，收錄於翁淑英、許勝傑編，《憂鬱的進步——2012第三屆臺灣國際錄影藝術展》，頁12-15。

希望的系統法則〉探討共產主義瓦解後，現代化觀念影響當地人民生活，以此檢視社會變動下的庶民謀生型態及思想；亞歷山大・亞柏斯托（Alexander Apóstol）〈熱帶現代性〉從拉丁美洲城市規畫的視角，審視首都拉卡斯低下階層搬磚造房的社會反諷；安東尼・蒙塔達斯（Antoni Muntadas）〈論翻譯：恐懼〉收錄現代人對於恐懼的訪談及電視檔案中的圖像，交錯於地緣政治意識型態，揭示恐懼如何在墨西哥和美國之間的邊界作為轉化情緒；哈倫・法洛奇（Harun Farocki）〈眼睛／機器 II〉影像融合軍民兩用的運行機器，以戰爭技術和民用生產的火箭飛彈為模擬圖像，反思現代武器的生產倫理；美娜・哈德爾（Meghna Haldar）〈髒〉從貧民窟、都市到燒烤店所折射的骯髒與潔淨，神聖到世俗之間如何感受心理邊界的衡量；伊蘭・古芙蘭（Iram Ghufran）〈空氣中的苦難〉透過神殿中的夢境敘述，描述一場關於恐懼和慾望交織的奇幻之夢，表達精神占有的嗔痴罪惡。[28]

「憂鬱的進步—— 2012 第三屆臺灣國際錄影藝術展」以另一種角度，探討現代社會追求的技術、速度、系統、生產與消費諸面向的「進步」觀，特別是從非單一歷史與價值觀點、從世界不同區域所處之現代性發展歷程切入，反思當代人類的處境與生活價值的可能性。[29] 時至今日，進步的指

28　「憂鬱的進步」國際徵件部分，藝術家來自臺灣、中國、美國、瑞典、希臘、巴基斯坦、以色列、愛爾蘭、西班牙、德國、葡萄牙、波蘭、義大利的共十六件作品，從歷史、記憶、文化、經濟和工業發展史的不同角度，以介於紀錄片、劇情片等多元創作方式，圍繞在相關主題上來討論與呈現影像的實驗。

29　郭昭蘭策展論述中討論技術、科學與現代性的進步觀：「技術以及技術理念的概念，作為中介的系統，如此地隱藏了技術與技術物的政治性，遺留下失衡而失控的科技與社會文化大分裂的局面。」參閱郭昭蘭，〈夢想與災難——這是我們的未來嗎？〉，收錄於翁淑英、許勝傑編，《憂鬱的進步—— 2012 第三屆臺灣國際錄影藝術展》，頁 22-25。

涉意涵已為無止境的經濟增長與市場擴張所壟斷，若將現代性視為一種想像，那麼，人們是否應該重新探討背後的成因？

2014「鬼魂的迴返——2014 第四屆臺灣國際錄影藝術展」由龔卓軍、高森信男擔任策展人，結合信仰、鬼魂、自然界的神秘力量等敘述，探尋現代性空間之外的可能，包括知識結構中不可視的生活經驗，包括泛靈論、超自然能力、巫覡祭儀以及神鬼之說等思想，試圖以鬼魂的徘徊學來回應全球化及新自由主義所構成的現代世界。鬼神世界並非遮蔽、隱晦的歷史謎團，而是具有普遍身體經驗的生活文化空間，誠如策展論述所指：「鬼魂徘徊的蹤跡，幾乎就是某種精神遺憾的拓譜。」[30] 如此，面對這種泛靈論的殊異性，「藝術家或藝術取代了巫覡及巫術，成為當代社會中的通靈者」。[31] 創作者將鬼魂的幽靈式主體，視為一種歷史檔案來處理並作為政治現實的敘事方法之一。

作品如：尚・胡許（Jean Rouch）〈癲狂仙師〉、柳澤英輔與文森佐・德拉・拉塔（Vincenzo Della Ratta）〈拔墓祭〉、奇拉・塔西米克（Kidlat Tahimik）〈土倫巴〉及胡台麗〈讓靈魂回家〉透過殖民歷史的創傷記憶

30　「鬼魂的迴返——2014 第四屆臺灣國際錄影藝術展」由龔卓軍、高森信男擔任策展人，展出國內外藝術家（團隊）共三十七件作品，展期：2014.11.01-2015.01.25，地點：鳳甲美術館。參見龔卓軍、高森信男，《鬼魂的迴返——2014 第四屆臺灣國際錄影藝術展》（臺北：財團法人邱再興文教基金會出版，2015）；「鬼魂的迴返——2014 第四屆臺灣國際錄影藝術展」官方網站，網址：<https://www.twvideoart.org/tiva_14/>（2022.04.24 瀏覽）；龔卓軍，〈鬼魂徘徊學與亞洲當代影像〉，收於龔卓軍、高森信男，《鬼魂的迴返——2014 第四屆臺灣國際錄影藝術展》，頁 14-47。

31　高森信男，〈鬼神之旅——重窺現代性結構的敘述者〉，收於龔卓軍、高森信男，《鬼魂的迴返——2014 第四屆臺灣國際錄影藝術展》，頁 48-63。

圖 10 「鬼魂的迴返──2014 第四屆臺灣國際錄影藝術展」特別放映陳界仁作品《〈殘響世界〉回樂生》，影片中的小貨車由樂生療養院開往臺北刑務所，並於臺北刑務所前放映錄像作品。圖片來源：鳳甲美術館提供。

和敘事，呈現一種人類學存在於日常向度的影像；許家維〈鐵甲元帥：靖思村〉、米可・郭林基（Mikko Kuorinki）〈夏日遊行〉、雅絲敏・大衛斯（Yasmin Davis）〈同步之外〉以幽微式的神祕氛圍，鋪設一種纏繞迴圈的泛靈意象。特別的是，展覽也將作品延伸至展場外的廟埕廣場、樂生療養院、新店招待室、宜蘭等場域播映，如陳界仁〈殘響世界〉（圖10）於樂生療養院舊址呈現，對照於遺棄空間的廢墟感與身體感的召喚模式，突顯當代視覺意義。如上所述，宇宙萬物皆有生命、靈魂，在人類學上的意義除了意味著隨時都能跨越理性與非理性邊界的當下，滿載邊緣族

群與異度空間之間的鬼魅界線，也回望帝國、殖民與多國強權之間的現實拉扯和對抗關係。「鬼魂的迴返——2014 第四屆臺灣國際錄影藝術展」透過時間、場所、機具、語言及泛靈思辨，擴充至關於濟公、祖靈到神鬼與視覺藝術的連結，提升此議題更深層的討論，重新召喚影像的魅影存在，迴返現代鬼魂界線的思考與想像。

（三）、「負地平線」、「離線瀏覽」與「ANIMA 阿尼瑪」

2016 年「負地平線——2016 第五屆臺灣國際錄像藝術展」由呂佩怡、許芳慈擔任策展人，透過「Negativ」與「Horizon」並置語意，翻轉影像載體的物質性及自然條件下，因環境因素與觀者視角所產生的動應關係，藉此提問「影像為何而動？」。[32] 換言之，由影像的本體論出發，探討動態影像的歷史進程，交織著當代迫遷離散的個體生命之下，「影像之動是時間與速度的加乘，作為載體，銀幕——螢幕呈現全球移動之負風景」乃至藝術家之眼及其機械動態影像，驅動視覺、觸覺、身體感知乃至記憶，檢視當代社會中遭遇政治經濟的離散者，以及那些經歷著跨國移動的日常移動所造成的現實顯影。[33] 另外一提，策展特別聚焦展覽所在地——北投作為參照，視北投為臺灣百年移動史的縮影，由地方到他方，召喚觀者的感

32　「負地平線——2016 第五屆臺灣國際錄像藝術展」由呂佩怡、許芳慈擔任策展人，展出國內外藝術家（團隊）共二十七件作品，展期：2016.10.15-2017.01.08，地點：鳳甲美術館，參見呂佩怡、許芳慈，《負地平線——2016 第五屆臺灣國際錄像藝術展》（臺北：財團法人邱再興文教基金會，2017）；「負地平線——2016 第五屆臺灣國際錄像藝術展」官方網站，網址：<https://www.twvideoart.org/tiva_16/about.html>（2022.04.24 瀏覽）；呂佩怡，〈穿越銀幕——螢幕：「負地平線」之動態影像策展思考〉，收於呂佩怡、許芳慈，《負地平線——2016 第五屆臺灣國際錄像藝術展》，頁 8-9。

33　呂佩怡，〈穿越銀幕——螢幕：「負地平線」之動態影像策展思考〉，頁 8-12。

性能動，相關活動如北投異托邦行動計畫，以及北投中央製片廠的影片放映。

展出作品如高重黎〈幻燈簡報電影之七 延遲的刺點—堤 II〉選用數位投影呈現，強調攝影、電影與錄像之間的差異，探討機械式與時間技術性的影像操作問題；張乾琦〈在路上〉以自身自傳式影像，對應著兒女出生前後，於其所到之處採集十五首搖籃曲，呈現由平面攝影交織組構而成的逐格動態影像；王虹凱〈南輿之耳〉回訪日治時期「蔗農組合」填寫之〈甘蔗歌〉為載體，重新連結過去勞動者的受迫經驗，召喚過往散逸記憶的歷史空缺；劉吉雄〈例外之地 v.1.0〉拍攝於澎湖白沙鄉的越南難民營，影像面對失去歷史的記憶，迫使人們反思冷戰結構下遭遺忘的噤聲時刻；印尼雙人組蒂塔・薩利娜與伊旺・安米特（Tita Salina & Irwan Ahmett）〈飄零而形不離影〉關注印尼非法移工的勞動歷程，勾勒結構暴力下受迫者的形貌；納達弗・阿索爾（Nadav Assor）〈剝露：穆撒拉拉〉是在以色列與巴勒斯坦邊境進行地景繪測的地誌影像，重新顯影那塊土地的歷史烙痕；多明妮可・貢札雷斯—佛斯特（Dominique Gonzalez-Foerster）〈中環〉以電影為美學援引，凝視亞洲都會的游移性格；喬恩・凱茨（Jon Cates）〈鬼鎮〉挪用 1930 年代西部電影的影像敘事，顯現潛在的暴力意識；阮純詩（Trinh-Thi Nguyen）〈地景系列・之一〉、露西・戴維斯（Lucy Davis）〈木：刻電影——再聚（木：刻）第六輪迴靈魂〉同樣以動態影像為議題，重組影像記憶與政治的連結。

2018 年「離線瀏覽── 2018 第六屆臺灣國際錄像藝術展」（圖 11）由許家維、許峰瑞擔任策展人，以網際網絡資訊流通下的媒介顯示狀態為概念，藉由「離線」來表述動態影像的網際網絡化、串流訊息的狀態；透

過「瀏覽」檢視傳播資訊當下的檢索及觀看狀態。[34] 如此，藉由線上與線下的網絡化形式，在雲端資料庫與敘事之間，如何產生百科全書式的影像文本，在真實與虛擬的影像交界中，使用者如何對生活經驗的再編碼與認識，在由雲端、機器、用戶群所建構的網絡社會中，如何進一步應用經驗和知識，延伸網絡之間的社會關係等思考，以此議題延伸並重探錄像影像的特徵。

作品如：希朵・史戴爾（Hito Steyerl）〈隱身指南：一個他 X 的教育宣導影片〉以諷刺口吻面對網絡化技術的無孔不入，提出小於一單位像素的隱身術法；鄭源〈遊戲〉融匯攝影、電影及電腦圖像元素，辯證於視窗形態、直播畫面、電影片段與新舊媒介的影像關係；陳呈毓〈雲氣平衡〉、鄭佳喜〈祖母／傳家寶〉及李宰旭〈移情試鏡〉則藉由家庭記憶與歷史圖像，以及腦波掃描圖、煙霧氣體交融組構，再現一種虛擬與現實的影像景觀；再如，何子彥〈東南亞關鍵辭典〉透過演算法即時生成的技巧，將資料庫與敘事手法濃縮成百科全書式的影像，解放了既定的觀看框架。

網路世界中的漫遊狀態猶如類神經網絡一般，是人們對經驗、權力、歷史與文化生產過程中的動態秩序。在這種開放式流動的狀態下，影像生產及觀看過程所經歷的聯合，亦如線上線下系統的物質性介面，不斷擴散跨越時空的延展向度；也就是說，龐大的網絡化作用孕育出動態秩序，讓使

34　「離線瀏覽──2018 第六屆臺灣國際錄像藝術展」由許家維、許峰瑞擔任策展人，展出國內外藝術家共四十四件作品，展期：2018.10.20-2019.01.20，地點：鳳甲美術館，參見「離線瀏覽──2018 第六屆臺灣國際錄像藝術展」官方網站，網址：<https://www.twvideoart.org/tiva_18/>（2022.04.24 瀏覽）；蘇珀琪編，《離線瀏覽──2018 第六屆臺灣國際錄像藝術展》（臺北：財團法人邱再興文教基金會，2019）。

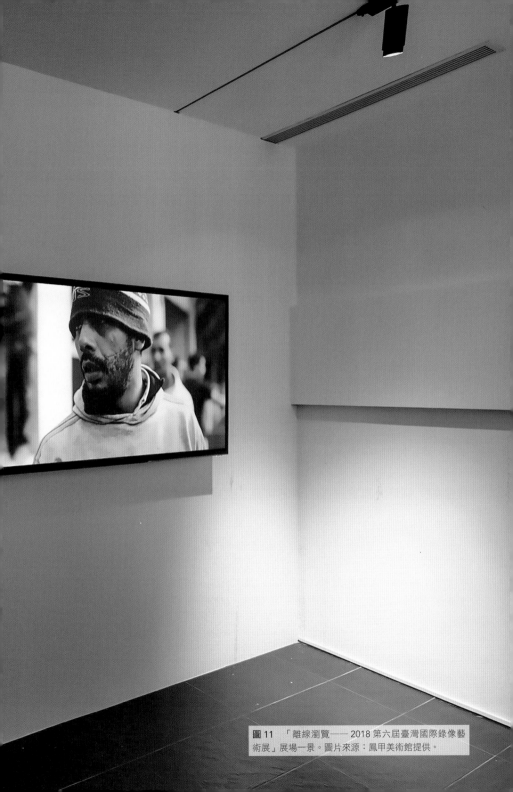

圖 11 「離線瀏覽—— 2018 第六屆臺灣國際錄像藝術展」展場一景。圖片來源：鳳甲美術館提供。

用者產生新的訊息，也產生了新的質變。因此，影像生產和觀看行為被視為一種生態系統。在網絡化的時代，若將網絡社會中的技術工具觀轉換成一種媒介觀，並以資訊的逆向生產來檢視數據演算的物質性，人們已「身兼生產者／使用者／消費者的用戶身分下，思考個體生產與網絡的結構關係」，同時也在影像生產和觀看方法下，保留一種觀看視角的可能。[35]

2020 年「ANIMA 阿尼瑪──2020 第七屆臺灣國際錄像藝術展」由林怡華、游崴擔任策展人，首次以雙展館的聯動概念，分別於鳳甲美術館與空總臺灣當代文化實驗場（C-LAB）美援大樓等地展出作品，[36] 前者展場營造出全然闇黑的觀看環境，後者則在斑駁建築空間打造廊道穿梭意象，引領參與者投入身體感官的觀影體驗。展覽提出「催眠作為一種觀影儀式」以影像作為引導作用，突顯意象式及概念性的影像作品，並以「那縈繞在影像之中無法明確表述或測量的影像性」邀請觀者卸下理性邏輯分析，引領觀者探索縈繞在影像之中的潛意識、記憶連結、感覺思考和夢境牽引，回歸以觀看方式來體驗影像的本質。[37]

作品如：劉玗〈真實一般的清晰可見〉透過不連續的敘事，包括過去經典

35　許家維、許峰瑞，〈展覽簡介〉，收於蘇珀琪編，《離線瀏覽──2018 第六屆臺灣國際錄像藝術展》，頁 8。

36　「ANIMA 阿尼瑪──2020 第七屆臺灣國際錄像藝術展」由林怡華、游崴擔任策展人，展出國內外藝術家共二十六件作品，展期：2020.10.16-2021.01.17，地點：鳳甲美術館、空總臺灣當代文化實驗場。參見林怡華、游崴、陳含瑜，《ANIMA 阿尼瑪──2020 第七屆臺灣國際錄像藝術展》（臺北：財團法人邱再興文教基金會，2020）；「ANIMA 阿尼瑪──2020 第七屆臺灣國際錄像藝術展」官方網站，網址：<https://2020.twvideoart.org/>（2022.04.24 瀏覽）。

37　林怡華、游崴，〈林怡華 × 游崴：策展人對談〉，收於林怡華、游崴、陳含瑜，《ANIMA 阿尼瑪──2020 第七屆臺灣國際錄像藝術展》，頁 4-8。

的動態影像的集合，折射影像歷史的轉折、斷裂與變奏敘事，引導觀者產生自我意識與空間觀看的差異體驗；吳梓安〈少女的祈禱〉使用廢墟場景為素材，是一件為驟逝友人而創作的作品，拼貼出逐漸消失的記憶；澤拓（Hiraki Sawa）〈Platter〉將日常生活可見之玩偶、天空、燈塔等物件交疊，以動畫拼貼方式呈現、營造出如夢似幻德的景觀；小泉明郎（Meiro Koizumi）〈失憶狀態〉藉由障礙男子講述過去腦部受傷事件，描述他記憶中的講述話語，畫面逐漸模糊乃至消散成為一種失憶狀態；班‧瑞佛斯（Ben Rivers）〈現在，終於！〉呈現樹懶鮮少移動的身影，將其擬人化的影像連結於自然界的時間與生活感，瞬間把觀者抽離當下的現實感；賽爾‧弗洛伊（Ceal Floyer）〈雙幕〉利用一盞聚光燈打在紅布上的影像，讓人感覺像身處劇場舞臺，產生一種魔幻的戲劇效果；卡塔茲娜‧科茲拉（Katarzyna Kozyra）〈春之祭〉透過定格攝影手法拍攝，呈現多位年長者的裸體舞動，影格顯得頓挫而產生一種非真實的畫面質地。特別的是，「ANIMA 阿尼瑪——2020 第七屆臺灣國際錄像藝術展」除了同時橫跨兩地展場之外，也舉辦多介質與異場域的串聯，例如放映單元呈現六小時俄國電影《DAU：退變》；另外，此屆錄雙展也與紀錄片影音平臺「Giloo 紀實影音」合作影展專題，於線上同時展出。

四、聯動計畫的擴延

錄雙展跳脫錄像單一媒材的限制，不再只是以「用來展示的影像或物件」為最終展示目標，嘗試以聯動計畫概念，擴延至「限地製作」（site-specific）、臨場藝術（live art）與社會實踐（social practice）來接近時基媒體藝術的生產模式。在此概念下，錄雙展亦試圖結合國內外館際及不同場館的合作，朝向多元形式的藝術形式介入展覽本身，在白盒子空間創

造出另一種展覽行動，以及與場域結合的參與型態。

（一）、限地製作

「食托邦──2010 第二屆臺灣國際錄像藝術展」除了錄像作品之外，特別規畫「臨場藝術」（Live Art）系列，由行為藝術家以「身體與食物」為題，進行限地製作的行為藝術發表。作品包括：劉秋兒〈炸香菇──嘴巴排泄〉、張恩滿〈現打蝸牛〉（圖 12）、廖祈羽〈宇宙美廚娘──好看小姐愛的料理秀〉、宇中怡〈香妄相望〉、邵樂人〈騷莎就是醬〉、黃章裕〈我愛你〉、蕭方瑀〈聽！你說〉及李宛玲〈我想吃掉你！！〉等作品。上述藝術家，分別以藝術家自我身體作為創作媒介的臨場藝術作品，透過當下時間與空間的交織，在觀眾親眼見證下，窺探藝術家自身的身體表徵與食物議題，進行一場現場的即時對話。[38]

此次臨場藝術作品呈現內容方面，劉秋兒〈炸香菇──嘴巴排泄〉以北投特有的砂岩和長茅刃作為工具，邀請參與者蒙上眼睛走進黝暗空間，他逐一帶領參與者手持長茅刃，奮力擊向地上那塊砂岩；當大力襲擊時的爆衝瞬間，因擊石取火作用而產生濃烈煙硝味，這股味道好似炸香菇的味覺，久久不散。他試圖掩蓋參與者的視覺，在參與行動過程中，純粹以聽覺和嗅覺等感官來獲取一種似是而非的訊息；張恩滿〈現打蝸牛〉延伸東臺灣

38　2010 年「食托邦──2010 第二屆臺灣國際錄像藝術展」之臨場藝術系列，藝術家與發表作品時間為：廖祈羽〈宇宙美廚娘──好看小姐愛的料理秀〉（2010.10.02）；邵樂人〈騷莎就是醬〉、蕭方瑀〈聽！你說〉、李宛玲〈我想吃掉你！！〉、劉秋兒〈炸香菇──嘴巴排泄〉（2010.10.10）；宇中怡〈香妄相望〉、黃章裕〈我愛你〉、張恩滿〈現打蝸牛〉（2010.10.17）。影像紀錄內容參見陳永賢，〈Eattopia 食托邦〉，《Live Art: Body and Food @ Taiwan》，網址：<https://livearttaiwan.wordpress.（2022.04.24 瀏覽）。

圖12 「食托邦──2010第二屆臺灣國際錄像藝術展」展覽期間以聯動計畫概念擴延至「限地製作」的臨場藝術與社會實踐來接近時基媒體藝術的生產模式。圖為張恩滿，〈現打蝸牛〉，2010，臨場藝術，圖片來源：陳永賢攝影提供。

道路旁常見的招牌文字「現打蝸牛」，她親手逐一現打蝸牛，敲破外殼讓蝸牛體內流淌出滑稠的黏液，再用芭樂葉洗濯黏稠介質，最後入鍋煎炒成為下酒佳餚；作品藉此串連起藝術家從小身為單親家庭的記憶，並將蝸牛體內黏稠汁液牽引至己身的臍帶連結。此外，廖祈羽〈宇宙美廚娘──好看小姐愛的料理秀〉穿著漫畫中的女僕裝，切著食材、倒果汁、料理食物，奇特的是，她的雙眼貼著一對與外界阻隔的大眼睛畫片，顯現動漫人物特有的「萌」味；在這種眼前全是黑暗的情況下，藝術家從容不迫地料理一

←圖 13　布魯斯‧諾曼二十九件錄像中的行
為作品之〈藝術上妝〉，在自己素淨的臉上塗
抹白色，再塗蓋上黑色，歷時四十分鐘。圖片
來源：藝術家雜誌社提供。

↑圖 14　維多‧阿孔希的近五十件錄像作品
中看出，她以自身的肉體作為實驗和冒險的橋
樑，並探討此兩者的互動關係。圖為〈商標〉
一作。圖片來源：藝術家雜誌社提供。

道道西式早餐分享給現場觀眾，作品在華麗包裝下帶有諷刺意味，猶如暗
室裡作羹湯一樣，一切時空頓時產生一種失速狀態。再如，邵樂人〈騷莎
就是醬〉運用騷莎音樂中的康加鼓和響棒節奏，將食材、蔬菜與香料鋪放

於特製平臺，他自己跳了一段騷莎舞蹈，腳部踩踏於層板上方，肢體貼近騷莎舞曲的曼妙律動下，把這些食材榨壓成騷莎醬汁；他藉此身體行為探索食物、節奏、舞蹈、情慾的交互關係，突顯出消費主義底層下的歡愉享樂之情。

為何在錄雙展現場，安排「臨場藝術」系列？除了呼應年度主題之外，也邀請在地藝術家以行為藝術的表現介入現場性，這種現場性的形式充滿無法取代的價值。再者，參與者的參與過程同時介入時基媒體藝術（time-based media art）的時間感受性。呼應臨場藝術中的身體行為，與早期錄像藝術家的作品表現有著密切關係，如藝術家維多·阿孔奇（Vito Acconci）、布魯斯·諾曼（Bruce Nauman）分別以「藝術家的身體行為」作為表現核心的錄像作品（圖 13、圖 14），兼具錄像藝術的媒材特性與自我身體的表述意義。[39] 話說回來，臨場藝術的具體表現，從形式、空間，它跳脫了所有舊有藝術分類的框架，以場所意義而言，其呈現身體作為主體並無特別限制，也沒有受到空間上的侷限。換言之，臨場藝術以創作者的身體為載體，探索身體的可能性，共構於身體行為、特殊場域與參與者

39　藝術家維多·阿孔奇錄像作品中的自我身體行為作品，如〈商標〉（Trademarks, 1970）是其在自我的裸身上咬印齒痕；〈開張〉（Opening, 1970）則拔除自己身上毛髮；〈三者關係的學習〉（Three Relationship Studies, 1970）以自我面對白牆，和自己影子做出拳擊動作；〈碰觸〉（Contacts, 1971）讓觀眾塗上唇膏的印痕。參見陳永賢，〈錄像藝術中的身體與行為表現〉，《藝術家》342 期（2003.11），頁 152-157。藝術家布魯斯·諾曼錄像作品中的自我身體行為作品如〈大腿〉（Thighing, 1967）、〈捏擠〉（Pinchneck, 1968）分別捏撐腿部和臉部的肌肉；〈藝術上妝〉（Art Make-Up, 1967-1968）在自我臉部塗抹白、金、黑色；〈牆·地的位置〉（Wall-Floor Positions, 1968）在工作室內移動自己的身體步伐，歷時一個小時。參見陳永賢，〈錄像藝術中的身體與行為表現〉，頁 152-157。

之間的當下對應關係。[40]

脫離白盒子展場空間之後，聯動計畫項目如何與限地製作的場域產生連結？「負地平線──2016 第五屆臺灣國際錄像藝術展」藝術家高山明（Akira Takayama）的〈北投異托邦〉（圖 15），特別以展館北投的在地性為考慮要件。[41] 此參與計畫以摩托計程車運載方式，參與者一對一搭載進行實地實踐，包含：摩托計程車招呼站、鳳凰閣、舊公娼檢查所、舊偕行社、舊臺北衛戍病院、中心新村、硫磺谷等八個景點進行場域行動。透過事前準備好的地圖導引，參與者到達每個景點掃描現場的 QR code後，戴上耳機聆聽由文學創作者：溫又柔、管啟次郎（Keijiro Suga）、瓦歷斯·諾幹（Walis Nokan）、陳又津等作家依據史料重新創作的北投故事，講述關於在地歷史、時空背景及場域變動的敘事文本。

高山明關注於北投早年因應地形和特殊經濟需求，發展出的「摩托計程車」這項特殊行業。[42] 至今摩托計程車仍然穿梭於北投山徑巷弄間，提供載人、載物等運送服務。因此，〈北投異托邦〉採用這種特殊的載運工具作為運程方式，透過地圖指引、實際遊走，透過耳機內的故事朗誦，在參

40　陳永賢，〈臨場藝術的文化策略〉，《藝術家》399 期（2008.08），頁 228-233。

41　日籍藝術家高山明的〈北投異托邦〉以北投在地作為發想，製作一件參與式的計畫型創作實踐，思考現場體驗能夠透過非影像的方式來呈現。參見 Yulin 撰、葉佳蓉譯，〈專訪藝術家高山明──坐上機車，在腦中劇場窺見〈北投異托邦〉〉，《關鍵評論網》，網址：<https://www.thenewslens.com/feature/tiva2016/53834>（2021.09.16 瀏覽）。

42　摩托計程車是北投特有的文化，由於北投位於鄰近陽明山的位置，因地形高低起伏，日治時期當地興起溫泉酒店，成為酒店小姐愛用的交通工具之一。近年來酒店文化沒落，當地居民仍習慣摩托計程車來作為代步工具。

圖 15 「負地平線——2016 第五屆臺灣國際錄像藝術展」展覽期間,高山明的〈北投異托邦〉透過非影像的方式呈現參與式的現場體驗。圖片來源:鳳甲美術館提供。

與者腦中形成一個歷史與現實之間的時空劇場,從參與者坐上摩托計程車司機的後座,聽司機講話的過程,乃至後續的景點內容擴充,逐一串聯起感官經驗的臨場組合。整個移動式參與行動不僅讓參與者感受北投的氣味與溫度,也以導覽方式帶領觀眾體驗北投的歷史軌跡、地方景景觀,進行一場穿越時空的跨域旅程。

（二）、展場聯結

隨著主題式展覽的藝術推廣概念，各類型的國際交流也不斷地持續進行，透過新的群組連結和社群機制，新型態藝術組織聯盟不斷朝向新的合作方案，這意味著館際交流的思維已經超越了過去單向度的思考方式。對於美術館機構的館際合作而言，錄雙展以館際合作的交流模式，透過跨地區交流模式和實踐策略，吸引不同區域、不同階層的觀眾群共同參與，達到民眾互動與藝術推廣之實質效益。（表 2）

【表 2】2010 至 2020 年臺灣國際錄像藝術展之館際合作統計表			
合作單位	展覽名稱	展覽地點	展覽日期
國立臺灣藝術大學 有章藝術博物館 鳳甲美術館	居安？食危！	國立臺灣藝術大學 有章藝術博物館 國際展覽廳	2010.10.11 ｜ 2010.11.07
臺東美術館 鳳甲美術館	食托邦 ——第二屆臺灣國際錄像展	臺東美術館	2011.07.26 ｜ 2011.10.23
高雄市立美術館 鳳甲美術館	臺灣國際錄像藝術展	高雄市立美術館 101 至 103 展覽室	2012.06.09 ｜ 2012.09.09
國立中正大學 藝文中心 鳳甲美術館	居安？食危！ ——鳳甲美術館國際錄像藝術主題影展	國立中正大學 藝文中心	2013.10.01 ｜ 2013.10.16

國立交通大學 藝文中心 鳳甲美術館	居安？食危！ ——鳳甲美術館國際錄像藝術校園推廣計畫	國立交通大學 藝文中心	2014.05.08 \| 2014.05.26
國立臺灣美術館 鳳甲美術館	臺灣國際錄像藝術展 ——鬼魂的迴返	國立臺灣美術館 影音藝術廳	2015.07.17 \| 2015.07.19
毓繡美術館 鳳甲美術館	巷弄裡的國際錄像藝術展	毓繡美術館 巷弄街區	2016.10.21 \| 2016.10.23
空場 鳳甲美術館	VIDEO on the Road 空場戶外播映之夜	空場 Polymer	2017.09.23 \| 2017.09.24
江山藝改所 鳳甲美術館	TIVA REwind × 江山藝改所	江山藝改所	2017.11.01 \| 2017.12.17
毓繡美術館 鳳甲美術館	2018 TIVA × 毓繡美術館	毓繡美術館 館內館外空間	2018.11.10 \| 2018.11.11
毓繡美術館 鳳甲美術館	2020 TIVA@ 毓繡美術館	毓繡美術館 館內館外空間	2020.10.30 \| 2020.11.01

作者整理製表

圖 16 「ANIMA 阿尼瑪——2020 第七屆臺灣國際錄像藝術展」以雙展館的聯動概念，分別於鳳甲美術館與空總臺灣當代文化實驗場美援大樓同時展出國際錄像作品。圖片來源：鳳甲美術館提供。

2016 年，位於臺北市北投區的鳳甲美術館與南投縣草屯鎮的毓繡美術館首次在「巷弄美學藝術計畫」概念下，以夜間展覽形式，讓民眾觀賞錄像藝術作品及聆聽錄像藝術講座。[43] 雙館合作機制下，可以發現不同區域與不同播映形式挑戰著觀者對於錄像觀看的方法。「巷弄裡的國際錄像藝術展」邀請民眾在夜間欣賞第五屆錄雙展的錄像作品，放映載體擴展到毓繡

43　鳳甲美術館與毓繡美術館跨館合作，以主題形式展出內容，於夜間舉辦錄像展和錄像藝術講座，包括 2016 年「巷弄裡的國際錄像藝術展」，展期：2016.10.21-2016.10.23，地點：毓繡美術館附近街區；2018 年「巷弄裡的國際影展」，展期：2018.11.10-2018.11.11，地點：毓繡美術館之館內與館外空間；2020 年「ANIMA 巡迴放映」，展期：2020.10.30-2020.11.01，地點：毓繡美術館之館內與館外空間。

美術館所在地平林里社區內的巷弄轉角、永安宮廣場、馬路邊的停車場、挑高鐵皮屋和咖啡廳等展覽區域。有趣的是，展覽期間的黃昏時刻邀請民眾先到永安宮廣場，品嘗由平林里兩位總舖師準備的臺灣傳統辦桌美食，於夜間再一起欣賞錄像藝術作品，體驗國際錄像平民化且接地氣的氛圍。再者，觀眾遊走於居民巷弄裡看到錄像藝術，近距離觀賞作品，讓這種悠閒態度下的藝術接觸，成為一種觀看錄像作品的日常。

接著，2018年「巷弄裡的國際影展」展出第六屆錄雙展、2020年「ANIMA 阿尼瑪——2020第七屆臺灣國際錄像藝術展」展出第七屆錄雙展精選作品展。[44] 有別於2016年走入巷弄街道各區配置，後者將視聽場域拉回毓繡美術館周邊極具特色的地理環境，藉由不同場地氛圍和播映形式的安排，讓觀眾對錄像作品有不同的觀賞經驗。上述活動，透過夜間放映展覽突顯影像播放與環境空間的呼應，觀看不再侷限於靜態的雙眼凝視，以此開啟巷弄的身體走動、戶外播映的觀看體驗過程，讓影像與生活結合在一起，展現另一種特色。

此外，展場聯結的概念也擴及國立臺灣美術館、高雄市立美術館、國立臺灣藝術大學有章藝術博物館、空場、江山藝改所及空總臺灣當代文化實驗場等場館（圖16），藉由機構的跨館合作，將錄像媒材推展至各地美術館及大學校園。依舉辦年份順序，如：2010年「居安？食危！」於國立臺灣

44 「ANIMA 阿尼瑪——2020第七屆臺灣國際錄像藝術展」除了於鳳甲美術館及空總臺灣當代文化實驗場的實體展覽之外，藝術展覽延伸亦包括與毓繡美術館的播映連結，以及與「Giloo 紀實影音」合作的網路平臺放映計畫。

藝術大學有章藝術博物館國際展覽廳展出錄像精選作品；[45] 2011 年「食托邦——第二屆臺灣國際錄像展」於臺東美術館展出錄像精選作品錄像精選作品；[46] 2012 年「臺灣國際錄像藝術展」於高雄市立美術館 101 至 103 展覽室展出錄雙展精選作品；[47] 2013 年「居安？食危！——鳳甲美術館國際錄像藝術主題影展」於國立中正大學藝文中心及鳳甲美術館展出錄雙展精選作品；[48] 2015 年「鬼魂的迴返——臺灣國際錄像藝術展」於國立臺灣美術館影音藝術廳放映錄雙展精選作品；[49] 2017 年「VIDEO on the Road 空場戶外播映之夜」、[50]「TIVA REwind × 江山藝改所」分別於替代空間空場及江山藝改所展出「負地平線——2016 第五屆臺灣國際錄像藝術展」錄雙展精選作品。[51] 接續於此，錄雙展延伸與國外機構合作展出，包括香港、馬德里、巴黎、日惹及峇里島等地，朝向外部拓展的藝術交流。（表 3）

45　國立臺灣藝術大學有章藝術博物館與鳳甲美術館跨館合作，由陳永賢、胡朝聖擔任策展人，結合第一屆與第二屆錄雙展內容，以「居安？食危！」為題，於國立臺灣藝術大學國際展覽廳展出錄像精選作品，展期：2010.10.11-2010.11.07。

46　臺東縣政府文化處臺東美術館與鳳甲美術館跨館合作，結合第二屆錄雙展內容，由陳永賢、胡朝聖擔任策展人，以「食托邦——第二屆臺灣國際錄像藝術展」為題，於臺東美術館展出錄像精選作品，展期：2011.07.26-2011.10.23。

47　2012 年「臺灣國際錄像藝術展」由高雄市立美術館主辦、鳳甲美術館協辦，於高雄市立美術館 101 至 103 展覽室展出第二屆錄雙展精選作品，展期：2012.06.09-2012.09.09。

48　2013 年「居安？食危！」由國立中正大學藝文中心與鳳甲美術館合作，展出第一屆與第二屆錄雙展精選內容，展期：2013.10.01-2013.10.16。

49　國立臺灣美術館與鳳甲美術館跨館合作，以「臺灣國際錄像藝術展——鬼魂的迴返」為題，於國立臺灣美術館影音藝術廳展出第四屆錄雙展精選作品，展期：2015.07.17-2015.07.19。

50　2017 年「VIDEO on the Road 空場戶外播映之夜」由替代空間「空場」與鳳甲美術館合作，於空場展出第五屆錄雙展精選作品，展期：2017.09.23-2017.09.24。

51　2017 年「TIVA Rewind × 江山藝改所」由替代空間「江山藝改所」與鳳甲美術館合作，於江山藝改所展出第五屆錄雙展精選作品，展期：2017.11.01-2017.12.17。

【表 3】2010 至 2019 年臺灣國際錄像藝術展之國外機構合作統計表

國外機構合作單位	展覽名稱	展覽地點	展覽日期
香港 Videotage 錄像太奇 鳳甲美術館	2010 微波國際新媒體藝術節 特展——食托邦	香港九龍土瓜灣 牛棚藝術村 13 室	2010.11.26 \| 2010.12.05
西班牙 MADATAC festival 鳳甲美術館	憂鬱的進步 ——臺灣國際錄像藝術	馬德里市政府西貝雷斯宮 （Palacio de Cibele） CentroCentro 展廳	2013.12.22
PROYECTOR 鳳甲美術館	TIVA in PROYECTOR	馬德里 Sala El Aguila 及其他市區替代空間	2019.09.11 \| 2019.09.21
Paris Asian Art Fair 鳳甲美術館	TIVARewind in Paris Asian Art Fair	巴黎 Les Salons Hoche	2019.10.16 \| 2019.10.20
日惹藝術團體 Ruang MES 56 鳳甲美術館	TIVARewind @Indonesia	日惹 MES56	2019.11.10
日惹藝術團體 Ruang MES 56 鳳甲美術館	TIVARewind @Indonesia	峇里島 Ketemu Project	2019.11.16

作者整理製表

五、結論——未來發展與省思

錄雙展策動的起源，並非為了製造展覽而推出展覽，而是觀察臺灣錄像藝術型態在臺灣美術史脈絡下的承傳體系和整體國際趨勢的長遠價值。思考兩者如何運用藝術的力量，擴延至在地策展人機制、評論者論述和支持錄像藝術創作，於是有了錄雙展創立的契機。2008 至 2012 年期間共歷經七屆的策展實務實踐，從 2008 年第一屆「居無定所？」、2010 年第二屆「食托邦」、2012 年第三屆「憂鬱的進步」、2014 年第四屆「鬼魂的迴返」、2016 年第五屆「負地平線」、2018 年第六屆「離線瀏覽」，以及 2020 年第七屆「ANIMA 阿尼瑪」（圖 17），透過雙策展人機制、國際邀請與國際徵件雙軌運作之展品，以及跨機構合作等展覽實踐，成為雙

年展的策展模式與展覽特色，強化臺灣成為亞洲錄像藝術的核心重鎮。

錄雙展可以提供什麼樣的專業展覽價值？在既有的條件之下，如何保持一定的公眾美學位置？十餘年以來，鳳甲美術館的經費及國際合作連結不似外界想像的那般容易，且館方在低限的人力動員和相對受限的資源下，維持每兩年國際交流的紀錄，實屬不易。既然，錄雙展能量有了向內厚植藝術創作能量、向外擴展交流的積極意圖，也逐漸開啟館際合作與國外藝術機構多角呼應的串接，第一個面臨的難題即是亟需多方面的合作關係與經費奧援，才能使錄雙展得以永續發展。

綜觀錄雙展發展，不僅開啟了錄像藝術思潮的策展論述，對國內外錄像作品表現風貌有了耳目一新的理解，也培養了新的群眾觀展關係，作為一種藝術性觀看的中繼站、藝術家的觀測哨，位居重要的關鍵角色。然而，對於研究型的學術機制尚屬缺乏，包括：錄像藝術研究人員以及作品影音檔案資料庫建置，針對錄像藝術的脈絡梳理及專題研究檔案，建構便於檢索的錄像檔案資料，作為策展人、藝術家、研究者、收藏家、藝術學習者和相關人士提供專業訊息的平臺，藉以揭示臺灣錄像藝術能量。這是第二個面臨的難題，亦是當務之急。

參考資料

中文專書

- 曲德益總編輯，《啟視錄——臺灣錄像藝術創世紀》，臺北：國立臺北藝術大學，2015。
- 沈以正編，《臺北市立美術館館刊第 14 期》，臺北：臺北市立美術館，1987。
- 邱再興，《捨得——電子業先驅邱再興的事業與志業》，臺北：圓神出版社，2015。
- 呂佩怡編，《臺灣當代藝術策展二十年》，臺北：典藏藝術家庭股份有限公司，2015。
- 呂佩怡、許芳慈，《負地平線—— 2016 第五屆臺灣國際錄像藝術展》，臺北：財團法人邱再興文教基金會，2017。
- 林怡華、游崴、陳含瑜，《ANIMA 阿尼瑪—— 2020 第七屆臺灣國際錄像藝術展》，臺北：財團法人邱再興文教基金會，2020。
- 胡朝聖、陳永賢，《居無定所？—— 2008 第一屆臺灣國際錄像藝術展》，臺北：財團法人邱再興文教基金會，2009。
- 翁華美執編，《尖端科技藝術展覽專輯》，臺中：臺灣省立美術館，1988。
- 翁淑英、許勝傑編，《憂鬱的進步—— 2012 第三屆臺灣國際錄影藝術展》，臺北：財團法人邱再興文教基金會，2013。
- 陳永賢，《錄像藝術啟示錄》，臺北：藝術家出版社，2010。
- 陳永賢、胡朝聖，《食托邦—— 2010 第二屆臺灣國際錄像藝術展》，臺北：財團法人邱再興文教基金會，2011。
- 盧明德，《複合媒體藝術及其教學實驗之研究》，臺北：藝風堂，1987。
- 蘇珀琪編，《離線瀏覽—— 2018 第六屆臺灣國際錄像藝術展》，臺北：財團法人邱再興文教基金會，2019。
- 龔卓軍、高森信男，《鬼魂的迴返—— 2014 第四屆臺灣國際錄影藝術展》，臺北：財團法人邱再興文教基金會，2015。
- 諾伯舒茲（Christian Norberg-Schulz）著、施植明譯，《場所精神——邁向建築現象學》，臺北：田園城市，1995。
- 菲立普·費南德茲—阿梅斯托（Felipe Fernandez-Armesto）著、韓良憶譯，《食物的歷史——透視人類的飲食與文明》，臺北：左岸文化，2005。

中文期刊

- 江凌青，〈反覆追逐未竟的疆界——錄影藝術的臺灣雜誌史〉，《藝術觀點》59（2014.07），頁 18-26。
- 陳永賢，〈錄像藝術中的身體與行為表現〉，《藝術家》342（2003.11），頁 152-157。
- 陳永賢，〈臨場藝術的文化策略〉，《藝術家》399（2008.08），頁 228-233。
- 郭少宗、陳傳興，〈Vedio 在國內屬初步發展階段〉，《藝術家》139（1986.12），頁 153-156。
- 詹淑櫻、葉華容，〈全球金融危機的衝擊與因應〉，《國際經濟情勢雙週報》1665（2008.10），頁 136-142。

網路資料

• Yulin 撰、葉佳蓉譯，《專訪藝術家高山明——坐上機車，在腦中劇場窺見〈北投異托邦〉》，《關鍵評論網》，
網址：<https://www.thenewslens.com/feature/tiva2016/53834>（2021.09.16 瀏覽）。

• 陳永賢，〈「佛像與經文的對話」特展〉，《Blogger》，網址：
<http://2007buddhistart.blogspot.com/>（2022.04.24 瀏覽）。

• 陳永賢，〈Eattopia 食托邦〉，《Live Art: Body and Food @ Taiwan》，網址：<https://livearttaiwan.wordpress.
com/>（2022.04.24 瀏覽）。

•「居無定所？——2008 第一屆臺灣國際錄像藝術展」官方網站，網址：<https://www.twvideoart.org/tiva_08/>
（2022.04.24 瀏覽）。

•「食托邦——2010 第二屆臺灣國際錄像藝術展」官方網站，網址：<https://www.twvideoart.org/tiva_10/>
（2022.04.24 瀏覽）。

•「憂鬱的進步——2012 第三屆臺灣國際錄影藝術展」官方網站，網址：<https://www.twvideoart.org/tiva_12/>
（2022.04.24 瀏覽）。

•「鬼魂的迴返——2014 第四屆臺灣國際錄影藝術展」官方網站，網址：<https://www.twvideoart.org/tiva_14/>
（2022.04.24 瀏覽）。

•「負地平線——2016 第五屆臺灣國際錄像藝術展」官方網站，網址：<https://www.twvideoart.org/tiva_16/
about.html >（2022.04.24 瀏覽）。

•「離線瀏覽——2018 第六屆臺灣國際錄像藝術展」官方網站，網址：<https://www.twvideoart.org/tiva_18/>
（2022.04.24 瀏覽）。

•「ANIMA 阿尼瑪——2020 第七屆臺灣國際錄像藝術展」官方網站，網址：<https://2020.twvideoart.org/>
（2022.04.24 瀏覽）。

泥塑的時間劇場

楊子強

泥塑的時間劇場

楊子強*

一、 前言

在當代藝術的開放性範疇中,「雕塑」成為了一個廣泛但也是空泛的表面詞義,似乎意有所指卻又無法有效地串聯起既有的過去形式和蠢動不安的當代語境,同時又必須對應那可加以臆測的數碼未來。更多時候,「雕塑」以第二者的參照形態存在於當代藝術中,如「類雕塑」的立體物件或被「雕塑」正名化的日常物品、「如雕塑般」引述性的空間場域或光影場境的空間詩性比喻,或是短暫消逝的「雕塑物質」所賦予的時間詩性敘述等。與此同時,「雕塑」成為界限參照,通過非雕塑性的確認而劃分出新的當代立體藝術的其他存在形式。

當我們主觀地置入「雕塑」作為持續被堅守的討論據點和必要參照,佔據著當代創作論述的正負磁極其中一端,遙遙對應著其他被同時並置的相斥極點時,我們是否有足夠的能力持續以一種「交纏」的形式進一步深入探索那如同 DNA 雙鏈結構下所可能產生的延續性新形態和新語境呢?又或者,我們只是不斷地在同一個資料庫中反覆搜索,尋找著一個預設之存

* 新加坡南洋藝術學院講師。

在，同時又可被加以闡述成不同樣式的形態邏輯。與此同時，我們必須理解的是，我們正處在一切都可被重新加以定義的數碼網絡時代，架構在有別於過往論述形式的數碼科技界面和無法被一致性概括的創作原動力和聚焦點。非線性詮釋的點對點跳躍並置比對，如同一個無法被清晰描述的悖論結構，被客觀地套用著，同時也羈絆著這一切。

新材質、新趨向所賦予的新鮮感、新奇度，如時尚潮流般，無需太多著墨就輕易地與新藝術劃上等號。而泥塑作為最原始的手作捏造技藝、最基本的雕塑入門手段，是否在這激活的當代藝術語境中已失去了回應當下的當代契機呢？其滯留於歷史中的悠遠身影，也似乎促使其更輕易地就被當代所忽略。客座國立臺灣藝術大學雕塑學系泥塑組的教學思考中，賦予我重新探討「當代泥塑」可能的詮釋契機。通過專案研究的形式，嘗試以「泥塑」作為羈絆點，以「當下」作為創作討論的滯留點，引導同學們以主觀形態的創作探討去思考在急劇迭進的當代藝術中，「泥塑」與「塑造」之間可加以印證辨析的當代創作切入點。架構在「塵歸塵，土歸土」的低限語境上，因應溫濕度的持續反覆變化，回歸到泥土的多重存在形態中。通過這反覆狀態下所催生的時間流動感和詩性敘述，重新思考人與泥塑創作之間的原始動機，如同人與自然之間、人與土地之間、人與塑造之間的原始連結，以及與當代對話的契機。

在撰寫本文的過程中，我嘗試透過建立材質的時間刻度論，為材質的時間詩性敘述建立基點。通過時間劇場的設定，為藝術創造與生活場域所交疊的巨大時間現場架構論述基調，作為論文主題「泥塑的時間劇場」的重要鋪墊；以泥塑專案的探討子題，「我們想塑造什麼？」、「我們塑造了什麼？」所產生的師生交互詰問範例，概括泥塑專案所觸碰的，當代泥塑

在當代語境中可加以開展的思考論述方向。「泥塑的時間劇場」則奠基於我與李鶴、阿倫‧夏爾馬（Arun Sharma）和梁碩這些當代的泥塑創作者所曾建立的實質對話基礎上，比照本身曾處身於作品現場的實際觀測體驗下，得以從原作者的角度，向專案同學進行實踐範例的論述推介與作品閱讀分享。參與專案的同學通過專案所列舉的當代其他材質創作的思考範本和多重形式的藝術切入手段，如沃爾夫岡‧萊普（Wolfgang Laib）、安東尼‧葛姆雷（Antony Gormley）、謝德慶、徐永旭、展望等，逐步架構出多階段的泥塑專題創作系列。最後，本文以專案提案者，也是參與討論和實踐的創作者的主觀描述角度，進行此項泥塑專案的範例比對和觀測性回顧，以劇場般的實驗性書寫架構作為此項專案的階段性總結。

二、當代時間劇場

我們身體有限的存在時限，誘發我們對無限時間的想像。當我們欣賞著那些滯留於歷史長河中的雕塑或物件，以時間膠囊般跨越時空的簡單滯留方式，物理性地保留著曾經存在的「事件」訊息時，無可避免地，這悠遠時間的長度直接誘發觀者對於遙遠過去的存在想像，同時指向於未來。於是，我們把對時間的未來延續想像架構在堅固恆久的材質上，如同正在被欣賞著的過去的經典。 當代的個人表達形式已然跨越了紀念碑般的古典形式，我們回到生活中尋找能夠細膩刻畫「時間」的日常材質，進行著「時間單位」新的清單統整，而這也包括滯留在這些「時間刻度」之間所連繫著的日常經驗。影像紀錄普及的時代下，我們進一步把「時間單位」精密的刻畫度延展至當下瞬間，並通過可反覆回溯的影像再現，不斷地重啟已消逝的過去當下。不同物質的存在時限允許我們能夠深刻闡述相對物質之間所構成的「時間劇場」，通過重啟當下的永恆回歸和一個「永恆瞬間」

的詩性定格，進一步跳脫堅固材質的經典滯留來確保創作者的想法能被持續的轉述。通過確認藝術創作所積極架構的個人意識面與個人顯性表達的趨向，以及創作思考的時間滯留性與持續存在性，我們可稍微區分出藝術創作有別於普世哲學／禪學的思考著力點。

德國沃爾夫岡‧萊普的經典作品〈奶石〉中，乳白色的牛奶完美地覆蓋在白色大理石面上，兩個完美相交融的乳白色材質呈現出無法加以區分的視覺統一性，以完整的視覺契合形態存在於展出現場。每日石面上新鮮牛奶的更換和重新填注，如每日提醒般把觀者帶到短暫與永恆之間的對話劇場，體會一日之短暫與超越人類肉體時限的一場材質間的原始時間對話。在這時間劇場中，通過物質並置所誘發的極度時限差異，我們得以感受時間詩意的低限擾動。英國藝術家安迪‧高茲沃斯（Andy Goldsworthy）通過對大自然野地進行人為的介入干擾和調整，有意識地把個人主觀意象投射入大自然野地的時間劇場之中。散落在野地上、不同色調的秋天落葉被有序地重新區分和組合排列，呈現出色彩層疊分明、意識清晰的組合圖案；或是堆疊著野地裡散落的冰片，形成可被闡述為抽象「雕塑」的架構形態；或是捕捉拍攝被拋向虛空中而正往下掉落的野地樹枝和那瞬間定格的虛空雕塑列陣，雕塑家把雕塑的創作意念短暫地凝聚在時間與空間之中。同時，我們也可預見當風吹散野地裡的秋葉列陣，或是冰片在陽光下慢慢消融，或是樹枝從虛空中落地時，「人」的主觀意識在這野地劇場所喚起的短暫介入亦隨之消散，而影像紀錄則成為了曾經發生過的雕塑事件的當下見證。雕塑家「借用」野地中不斷生長、形成，也在不斷變化腐朽的時間物質作為其時間的演繹道具，對永恆前進中的時間進行片段擷取和最終的「時間定格」。無論是萊普的材質劇場或是高茲沃斯的野外劇場，流動著的時間是一個不斷被提醒的事實，同時，也通過一個不斷被滯留重

啟的「當下」，延續我們對於永恆時間的存在想像。

相對於萊普和高茲沃斯個人劇場式的時間詩性敘述，達米恩‧赫斯特（Damien Hirst）在 2017 年威尼斯雙年展所呈現的「難以置信的殘骸中的寶藏」則更像好萊塢一百二十分鐘的電影劇場。巨大的電影雕像道具佈置在充斥著擬仿寶藏打撈的古物展廳外，展廳內播放著巨大海底雕像的打撈紀錄影像，直接把觀眾帶入擬真的電影情節當中；絡繹不絕的觀眾不只付費成為這時間故事的現場臨演，並且可進一步儲值而收穫收藏者的演出角色。在這電影劇場裡，通過從海底打撈過程中的「時間加持」手段，從而獲得「時間」的價值想像，無論你是否認同其通過虛構的時間情境所交織出的藝術詮釋意圖，對比著如同迪士尼樂園般巨大的經濟效應和可能催生出的藝術品市場價值，無可否認，那被「時間假象」所刻畫和渲染的雕塑物件依舊存在著巨大的吸引力。而在同一屆雙年展中，謝德慶的經典舊作〈做時間〉以樸拙的身體力行，實際地兌換著時間所存在的一年長度。每小時手動打卡的時間定格紀錄，持續確認著時間已被實際地滯留在卡片上；每小時個人實照紀錄的持續閃動影像以秒速兌換時速的前進比率，讓觀眾實際體驗那儲存著的「時間」被加速驅動的過程。在這兩件作品裡，我們通過可實際觸碰的實體物件和影像紀錄共同構建出時間的閱讀方式，以及其可被壓縮和滯留的形式。在這節點上，無論是虛構的「千年」或是被實際執行著的「一年」，時間已不再是被動地「被借用了」。通過主動的時間操縱，時間被加以闡述和釋放，重新建立出可被理解的時間流動速率。而這些被「時間」所附著的物件，則成為時間的實體依託見證，也提醒著我們真實生活中所經歷過的個人劇場版本，允許處身在這時間劇場內的我們交疊敘述自己的時間故事。濃縮、快速，我們似乎不再需要以實際的時間去交換真實的時間所能賦予的每一個當下體驗。如果我們比較億

萬年成形的太湖石與展望的〈素石製造機〉在一個小時內製造出億萬年太湖石的形成結果，我們可以對原材質的標準時間本質提出根本差異性的挑戰。通過模擬自然環境狀態下對太湖石原始組成材質的沖刷、炙烤，我們在極速中完整地觀測著一顆人造太湖石的誕生。太湖石材質獨特的形成時限被加以打破，其「時間刻度」被加以竄改，我們已無法再依據材質的特性串聯起其原來存在的標準時間維度。在一塊「石頭」和一件「雕塑」之間，悠遠的時間和濃縮的時間之間，藝術家迫使我們必須進一步跳脫理性理解與感性牽絆之間所誘發的不同「時間」想像方式。

在這五位被引述的藝術家中，其中四位或多或少地在其創作的時間歷程中，進行著對於「雕塑」的藝術形式，所可加以詮釋的新定義和新理解方式而收穫了「雕塑家」的稱號，成為他們自身多重藝術面向的其中一個重要駐點。如果以純粹「雕塑」的闡述角度主觀確立謝德慶的「時間」作品可被解讀的定位時，我們似乎也可以輕易賦予其「時間雕刻者」的稱號，或是註解為約瑟夫・波依斯（Joseph Beuys）般的社會雕塑。高茲沃斯曾強調其所實踐的無關藝術，更多的是關於我們有必要認知到生命中的很多事物都無法長久存在。[1] 當我們思考高茲沃斯所表達的，通過「創作／製作」去理解存在於自身所處環境間各種材質的存在樣式，進而獲得更深刻的哲思表述時，面對其所使用的藝術和雕塑等相關字義的闡述和表達，我們無法完全剔除藝術作為其重要的表達手段以及被加以理解和閱讀的形式。「塵歸塵，土歸土」作為早已存在於我們生活中可被輕易解讀的普世

1　NPR. "Sculptor Turns Rain, Ice and Trees into 'ephemeral Works," *NPR News*, website: <https://www.wbur.org/npr/446731282/sculptor-turns-rain-ice-and-trees-into-ephemeral-works.>（2021.09.23 瀏覽）。

哲言，含括存在於東西方文化中可加以引述的、超越宗教的普世哲理。因此，當我引用其作為當代時間劇場的泥塑專題題目時，不只是純粹引用其表面的普世含義，更重要的是突顯材質層面的顯性字義回溯和創作意圖，以泥土和泥塑的「雕塑」角度去表達真實存在於生活中需要被提醒的物質劇場和可加以連結的專屬時間刻度。

三、我們想塑造什麼

強調雕塑的手工性並不是單純為了突出技巧，而是為了突出一種理解世界的方式：一種直接的、未經概念中介的方式。藝術歸根結柢就是這種直接理解世界的方式，它跟身體的親密關係遠勝於思想。在今天觀念藝術大行其道的時代，人們差不多忘記了藝術的本性。藝術家成為精於思考、謀畫、算計的公眾人物，如同當代藝術領域流行的口頭禪那樣：「重要的不是藝術。」[2]

彭峰為雕塑家李鶴的泥塑作品集《原本》所書寫的論述〈讓身體說話〉，貼切地從塑造者的角度理解塑造創作所具有的直接身體經驗以及從這經驗中所獲得的理解世界的方式。但也如同梅洛—龐蒂（Maurice Merleau-Ponty）的現象學所闡述的，如果我們把理解世界的方式建立在經驗主義者所推斷的「日常感知」已然存在於客觀世界之前的「持續假設」角度上，即使「所感知到的」並沒對應著那刺激點所誘發的客觀世界，這個「持

2　彭峰，〈讓身體說話〉，收於李鶴，《原本——李鶴作品》（江西：江西美術出版社，2008）。

續假設」將使我們很難跨越架構在個人主觀經驗上所能片面理解的有限世界。[3] 我們可以從「雕塑」的原始字義組成中，輕易地理解「塑造」作為經典的造型手段之一，以及其可加以回溯的悠遠歷史背景。塑造作為一個「有所為」的創作手段，可針對所觀察到的事物進行模擬塑造，或者進一步跨越純粹模擬而進行再創造，更或是通過個人獨特的塑造個性、手感和直觀感受，在按捏之間進行著內在情緒的表達或個人精神意象的外放。如果我們把泥塑的手工性作為身體與泥土之間一種單純、直接的密切連結，未經概念中介的理解世界的方式，必須先釐清「塑造」作為「念頭」和「概念」之間的先後次序定位，從而得以回顧，審視身體與泥土之間更內在深層的、先於「理解世界」之前的「無所為」心態。如果我們回溯更透澈些，設定這塑造念頭是構成「我想塑造什麼」的必要心念時，那麼，通過「他人之手」所進行的塑造也必將流於概念執行的無機塑造，而無法進一步回應後續「我塑造了什麼」的「我」的必要存在。作為升上國立臺灣藝術大學雕塑學系泥塑組的第一個個人專案研究，洪聖雄的〈Yayoi ——無題〉（2019）以一個提問的方式，嘗試去比對和釐清被規範了的具象「塑造」專題與「心中有塑造，就是塑造」這對立思考可能的成立層面。其原始的研究基點在於如果我們無需在意到底塑造了什麼，「塑造」作為一個起心動念，是否就足以延展出「被塑造」出的作品呢？但與此同時，我們也面對著如何加以區分洪聖雄所提出「心中有塑造，就是塑造」的想法，與真實生活中「心中沒塑造，也還是塑造」的日常手作之間難以明確釐清的界線，而這針對塑造的基本定位所預設的悖論架構，姑且成為一個有趣

3　Maurice Merleau-Ponty, *Phenomenology of Perception* (New York: Routledge Classics, 2003), p. 30.

的泥塑創作實踐案例。

〈Yayoi ——無題〉（圖 1）以一個塑造劇場的形式設定在雕塑學系研究室的紗窗走廊上，白色的 Yayoi 免燒土通過手作的按捏穿透現場紗窗縫隙而產生的「泥團滲透」形態，直接對比著「縫隙填充」這輕易就可加以取而代之的日常手作定義。掉落在地板平臺上的泥塊（摻入鐵砂）被隱藏在地板平臺底下遊走的掃地機器人（其上裝置著磁鐵）所產生的磁力牽動而隨之晃動，恍若時間就徘徊在落地的那一剎那。作品作為一個「塑造」課題的純粹提問時，同時也成為一件「塑造」作品而存在，當我們審視「免燒土」在「塑造」意念的執行下所成為的「淤泥」、「皮層」或是「雕塑量體塊」，現場地面持續不斷晃動的鐵砂泥塊則適度地維持著一個激活

圖 1　洪聖雄，〈Yayoi ——無題〉，2019，圖片來源：楊子強提供。

的現場閱讀狀態，允許這個提問持續滯留於塑造現場。[4] 在這「心中有塑造，就是塑造」的悖論提問中，我們收穫了一個存在於「我想塑造什麼」和「我塑造了什麼」之間充滿趣味的「曖昧牽連」，允許我們持續尋找不同的思考著力點。經過一系列共兩年的後續創作延展，洪聖雄的〈地景接縫〉（2021）適時地再次回歸到泥質與塑造原初的切入點上。藝術家積極提出新泥質的操縱方式，通過兩種軟硬迥異的白色泥材質進行並置與對接，銜接出這材質劇場中的「心中有地景」。在這劇場裡，手捏塑造的傾斜「山壁」因「心中有地景」，進一步組構出「人造地境」與「自然地境」之間能被加以轉述的山體想像與被進駐的建築場域之間的異境同化性。因觀眾的每一步踩踏而隨之碎裂崩解的「白水泥」地，則如出一轍地適時提醒著觀眾「當下每一步」的時間情境和激活的現場閱讀狀態。藝術家以明確執行的「泥塑劇場」，直接跨越了「就是塑造」的原初提問。

安東尼・葛姆雷在 1989 至 2003 年之間進行了一個以「他人之手」進行的泥塑計畫──「場域」（FIELD）。這個泥塑計畫於 2003 年進行了「亞洲場域」版本，通過廣東地區一村傳統泥塑匠人之手，執行著藝術家的當代泥塑場域構想，製作期間收穫了超過二十一萬件的手捏燒製泥人進行隨後的空間占據展演。最終，雕塑家邀請村人把整數超過二十一萬件的燒製泥人排滿村莊街道直達村口，取代了村人駐守在村莊內，雕塑家與所有村人在村口外觀看這被泥人占據了的他們的村莊。雕塑家通過他人之手塑造出他所構想的泥人場域，也通過他人之手，以他的泥人占據了他人的村莊。這趣味的當代情境對換，引領我們進一步思考這被模糊了的「我想塑

4　洪聖雄，〈Yayoi 系列〉（作品概述，2019）。

造什麼」和「我塑造了什麼」的「必然牽連性」。通過定列出「以巴掌大小的泥塊，在雙手之間按捏出簡單的頭部與身體，再用鉛筆戳上兩個小洞作為眼睛」的簡單塑造規範，換取不受限的泥人形態組群，在最大的開放程度上確保整體一致性貫穿其中，同時彰顯著龐大製作群內三百五十位參與匠人個體的隨機捏造。在這「心中的塑造」迴響出一個「我」的巨大塑造構想下所可能收穫的豐沛的他人形態，也最大化地實踐著超越其個人本身有限塑造所能達致的最大量體極限。那麼，如果我們以葛姆雷的「他人之手」比照徐永旭的「陶塑家之手」在個人層面上所突顯的最大化參與，我們則可獲得另一個觀看的角度。徐永旭通過持續樸實的捏造和堆疊，以超越陶土常規極限的造型體量，釋放出一種單純、直接、不迂迴、不敘述的塑造張力。在這低限的手段和材質與極限的體量和燒製成果之間，每一個捏塑出的泥結，是一個原始但精確的塑造行為，以及不間斷專注執行的塑造意念和長時間實際投入的個人塑造生命。最終，當我們面對眼前巨大的陶塑作品時，或許會忘了去確認雕塑家最終塑造了什麼，因為作品本身的存在就是「塑造」的存在，同時也是一種熟悉但又超越這熟悉感的超常體驗。

我們很多時候都會進行最終結果論，而忘了真正的藝術體驗並不是一個必然存在的結果點或終極的表象形式確認。那被維繫在「我們想塑造什麼」和「我們塑造了什麼」這兩個極點之間的「曖昧牽連」、「必要牽連」或是「無須牽連」的情境設定，允許我們提出不同於以往的單向塑造態度。如何在雕塑家之手與他人之手之間、純粹個人創作與團隊執行之間、「手作」與「概念執行」之間，尋獲「塑造」本性的最終確認，則是一個持續不斷的「有所為」與「無所為」的實踐體驗。

四、泥塑的時間劇場

當我們進入泥塑的時間劇場這個構想設定時，必須先明確其劇場架構的形式。在當代的時間劇場內，泥土擁有無限循環的時間情境，而與之相揉合的水也擁有相同的特性。泥土可輕易被掌控和可被細膩觀測的反覆循環狀態，在柔軟濕潤與堅硬乾裂之間，賦予其時間層面的可持續被驅動性，並允許我們可以主動介入這持續變化的時間劇場當中。因此泥塑的時間劇場是架構在泥土的獨特時間刻畫方式和「我們想塑造什麼」的意象之上。當我們去除泥土作為後製翻模前的過渡性塑造材質定位，賦予其作為必要塑造材質的對待態度時，我們就可以正式引介一個未曾被加以聚焦的泥塑態度——捏泥巴的遊戲劇場。通過「捏泥巴」的泥塑態度，我們得以處身在這被構築出的「泥塑遊樂場」之中，藉由「玩遊戲」的過程，確認自身是否擁有成為「好的玩家」這個被皮埃爾·布爾迪厄（Pierre Bourdieu）闡述為可被預先假定的一種有關創造性的永久能力，讓我們可以適應永不雷同的各種處境。[5] 與此同時，當我們以更細膩的方式去蒐集泥土作為原始材質以外的其他閱讀訊息，諸如泥土的蒐集與獲得方式的象徵性、不同泥土材質的比例組合之間所產生的區別性視覺與觸感效應、所處展間環境的現場場域專屬性、泥模印記的負空間壓印特性、身體介入與情境設定的劇場語境，以及泥土本身在形態轉換之間所產生的時間詩性時，我們就能以「捏泥巴的遊戲當下」進行更細膩的當代創作構想。就如約翰·杜威（John Dewey）在《藝術即經驗》（*Art as Experience*）裡所提示的美感經驗是即時和瞬間的，當經驗在不斷的延展時，也在過去的經驗和新

5　皮埃爾·布爾迪厄著、包亞明譯，《文化資本與社會煉金術》（上海：上海人民出版社，1997），頁 62。

的經驗中逐漸形成複雜的關係，內容跟著延展，但基本的啟動元素依舊維持著，就如一本書的第一個句子。在這個提議下，「泥塑的當下性」是建立在泥土作為遊戲的原始材料，塑造作為當下遊戲經驗的持續延展，當所有不同的突顯經驗段落逐漸形成一個統一的和諧規律並自日常的經驗中脫穎而出時，我們可稱之為當下的「美感經驗」。[6]

國立臺灣藝術大學雕塑學系的泥塑研究專案「塵歸塵，土歸土，泥塑的當下性」在這基礎上，通過國際創作案例的研究誘導方式，探索著在低限的材質語境下、樸實的塑造態度上，延展當代泥塑的新時間詩性敘述。作為泥塑研究專案的參照雕塑家之一，美國雕塑家阿倫·夏爾馬的泥人系列作品突顯泥土作為時間劇場材質的多方呈現角度，藉由變化不同的泥土形態在流動的時間下所產生的時間詩意，細膩闡述著生命的流逝意象。在 2013 年丹麥版本的「海邊雕塑」（Sculpture By The Sea）這個國際大型戶外雕塑展中，雕塑家以「有限度的時間」對照著永久性材質的當代戶外雕塑作品群，通過限地裝置的專案形式進行為期數週的戶外泥塑創作。〈分解：家庭〉（(de)composition: family）通過與當地居民進行關於生活與生命題材的對話，最終選擇一對夫婦進行人體石膏模翻製和泥稿壓印，再把交擁睡姿的兩個泥人置放於戶外林地中，兩人之間置放燒製過的陶土嬰兒，象徵生命的持續延續。泥人的身體以另一種安靜、沉默的方式乾裂、崩壞、坍塌、模糊、消逝，最終，在數週的風雨之後，留下兩個如同腐朽的人形軀體泥跡，仿若真實的人體腐朽現場。雕塑家通過泥土軀體的再現形式，剔除了現實中難以承受的屍體腐敗惡臭，以一種存在於

6 John Dewey, *Art as experience* (New York: Perigee, 1980), p. 38.

野地劇場裡的自然詩意敍述著生命的消逝、過渡和回歸。我們也可以從其後續的系列作品〈分解：自塑像〉（(de)composition: self portrait）的精心視覺佈局中，見證以水作為時間催化劑的視覺手段，讓觀眾持續感受記憶消逝的泥土詩性敍述。被完全浸泡在玻璃水池中的自塑泥像在水分子的滲透下，表面土層慢慢鬆開、漂散在水中。在逐漸混沌的水裡，消散的泥像如同記憶中的逝者形象，在時間的推移下漸趨模糊。時間在被加速的同時，水中泥塵也以一種難以承受的輕緩往下沉澱，如同被放慢的墜落影像，讓整個腐朽的過程可被清晰地感受。如果「塵土」可輕易誘引出我們存在於生活的記憶，那必然是因為我們生活在土地之上。回歸塵土，不只是一個隱喻，而是存在於我們身體內的生命，在往前擺動的律動中提醒著那不間斷的時間推移，以及其實際展現在身體上的成長、成熟、老化和最後的衰亡。這生理上的持續體會，以一種明確且無可抗拒的持續變化刻畫著時間的痕跡，也形塑出非物質性的內在情感層面。我們可以在這系列作品中明確感受到泥像成為創作者身體的延伸想像，紓解著自身所處在的「時間是無可抗拒」的心態，而創作者本身間接地成為自身的觀測者和療癒者。那麼，在這「泥土劇場」的基本架構上，雕塑學系泥塑組的王耀萱以「左膝」系列（2019）的「泥土塑造劇場」方式，進一步創造出可通過深刻的自身身體介入、進行「個人塑造劇場」的展演。

「左膝」系列以泥土未被燒製前的脆弱性與自身的身體病痛進行有機性的隱喻連結，面對自身左膝病痛的持續發作，「塑造」意念成為舒緩疼痛的「按摩推拿」情境聯想。在一座堪比暴龍腿骨化石的巨型膝關節骨架上，〈左膝〉（圖2、圖3）以一個開放的櫥窗展櫃形式進行一場持續十天、如同個人史詩般的塑造劇場。在這無限循環的劇場情境裡，崩裂與修復反覆上演，土塊如同肌肉般被覆蓋在膝關節上，層層疊疊地進行著緩和疼

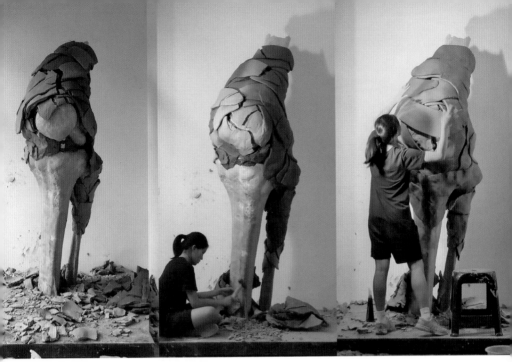

圖2　王耀萱，〈左膝〉塑造劇場，2019，圖片來源：楊子強提供。

痛的按捏，每一次的最終乾裂、崩塌都是不斷期待有所進展的後續堅持。作為劇場外的觀測者，我們不妨加以臆測藝術家在這塑造劇場內是否獲得其所期待的身體覺醒與塑造體認。我們將如何定義這在白晝與黑夜之間不同光線下所發生的持續泥塑事件，以作為我們的觀測定論呢？最初的實驗性〈左膝〉泥稿，泥土的內置磁鐵使其可脫離骨架的支撐而自由站立在鐵板上，爾後延伸到以巨大的擬仿人骨架構出超越常人的巨大化劇場塑造，最終再以燒製的泥磚取代未燒製的泥土，在現實生活中的時尚櫥窗內展示著被組構著的「肌肉」外層，再次回到永久性的材質處理上。這持續不間斷的泥塑專案思考，以精進的思考態度和充滿韌性的執行堅持，不斷疊加在時間的進度動向當中。

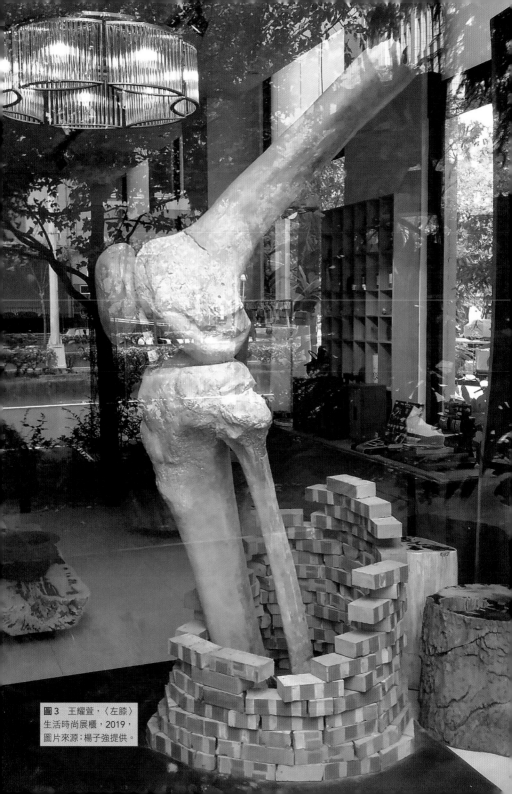

圖3 王耀萱,〈左膝〉
生活時尚展櫃,2019,
圖片來源:楊子強提供。

從分析角度看，一個場域也許可被定義為不同位置之間的客觀關係所構成的一個網絡或一個構造。[7] 如果我們進一步推演身體與泥土之間的關係，必然會進入一個更巨大的情境設置中，那就是我們的生活場域。生活場域並非單指物理環境而言，也包括他人的行為以及與此相連的許多因素，同時也回應著包括自身在內所處在的參與角色。生活場域的塑造允許我們跳開存在於我們雙手之間純粹泥稿外輪廓上的「塑造」行為，脫離作為「塑造者」的主導角色而進入泥稿內在的塑造場域之中。那麼接下來所進行闡述的「泥塑造場」，不只是雕塑家的創作現場或是泥塑劇場的展呈現場，同時也是創作者與觀眾共同處在的一個大眾時間劇場。另外一位泥塑專案的參照雕塑家梁碩的〈女媧創業園〉（2016），以一個泥塑遊樂園的開放性現場，進駐到一間白盒子展廳內進行泥塑場域的創造，並通過女媧捏土造人的經典神話延展出一個開天闢地的巨大塑造場域。泥土圈圍起湖泊，構築起山石，泥岸／湖邊小路上有著泥塑的石頭、樹木，還有許多在現場完成的等身大寫實泥人。細膩的人體塑造，彷彿泥人在即將完成的剎那就會起身融入走動的觀眾群中。在已乾裂的泥像現場旁，雕塑家和他的團隊持續塑造出一尊新的泥像取代，通過一個無間斷的勞作和自身的時間投入，維持著這個不間斷崩壞的泥塑世界。現實與神話交疊，崩壞與重塑交纏，時間在這反覆的塑造運動中被實際地注入場域。我們在這泥塑遊樂園之中，見證著一個古老手段和原始材料所誘引出的當代空間與時間交錯而為的泥塑遊戲現場。

相較於〈女媧創業園〉的主題概念執行，2019 年夏天在國立臺灣藝術大

7　皮埃爾・布爾迪厄著、包亞明譯，《文化資本與社會煉金術》，頁 142。

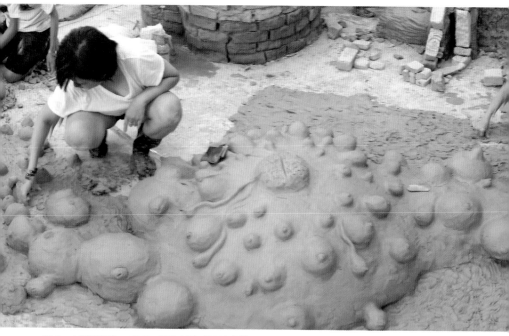

圖4 〈泥塑造場〉，2019，圖片來源：楊子強提供。

學雕塑工作坊，「造型實驗場」之〈泥塑造場〉則在這個概念層面上以場域共築的形式進行。〈泥塑造場〉（圖4）作為不定項選擇的空間，以一個開放式的創作實體空間和十二噸陶土，由九位素人創作者按照「塵歸塵，土歸土」的特定邏輯要求在十天內共同建設。素人創作者進入這場域中進行思考、體會和想像，以十二噸陶土作為僅有的創作材料，回到無可迴避的單純泥塑上，感受身體與這被自身所營造出的塑造場域之間所建立的獨特經驗。素人創作者們嘗試實踐預想結果的同時，也得面對其他存在的個體所產生的創作實踐和競爭，在進行個人創作時也得適應這看似單純卻也不盡雷同的個人處境。〈泥塑造場〉一方面體現出參與者的意志，即

196

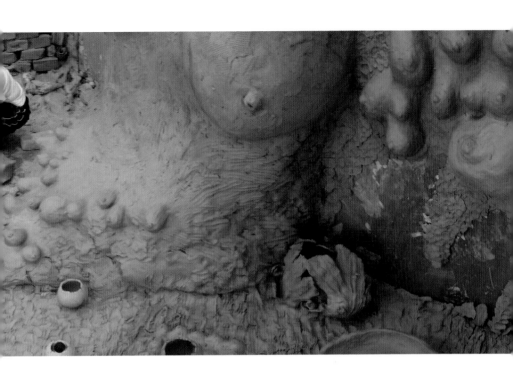

個體的創造，另一方面則體現出這個「社群團體」所產生的「社會活動」。而在這「社會活動」中，我們塑造了什麼呢？或許我們可清楚「描繪」出我們在現場到底塑造了什麼，但是這個答案依然是曖昧的。〈泥塑造場〉作為塑造遊戲場的第一現場，泥土作為樸實的泥模印跡，鉅細靡遺地忠實記錄著場域內的一切事件，我們身體、情緒、行為慣有的步履，都可在這第一現場被仔細閱讀，因為只需進入這塑造場域，一切肢體的活動都是「塑造」的存在。有意識的塑造與無意識的塑造共同存在著，「有所為」與「無所為」之間被交疊著，我們不再純粹通過我們的雙手進行塑造。

五、我們想留下什麼

> 遊戲架構意識面，
> 溫溼度創造概率，
> 趣味串聯想法，
> 刻度構成比擬，
> 變化組成形態，
> 法則牽引自然。
> 一刀三刻，是滲開的詩意。[8]

同一年的國立臺灣藝術大學「雕塑‧遊戲‧場」展出中，〈一刀三刻〉以個人專案的形式延續自「泥塑的時間劇場」的「後塑造」思考角度。〈一刀三刻〉（圖5）回歸到泥土作為「物」的根本上，進行最低限的人為介入，剔除有意識「塑造」和無意識「塑造」的直接參與，觀測這方「土／物」在這第二現場（塑造現場為第一現場）中所能牽引出的滾動時間的偶發性自然隨機「塑造」。通過三件土塊，嘗試記錄一段特定時間內的三個當下存在狀態，如來自於自然環境的溫濕度改變、每日氣候的介入和所有可能發生於其上的事件，並被設定為進行最終的燒製，通過土塊上被刻畫／留存的痕跡，成為「那一段存在過的時間」的實質保留和憑證。在這裡，我們可輕易稱之為永久性的雕塑存在形式。有別於高茲沃斯的野外劇場，泥土以人為的形式介入現場，三件土方塊昭示著人的主體意識存在，以明確

8　楊子強，〈一刀三刻〉（創作概述，2019）。

的非自然幾何方塊介入戶外活動環境之中。土塊上的單一切痕以不同深淺度與角度被刻畫在同樣大小的土塊上，架構出不同刻度。相對於〈泥塑造場〉開放式的未設定劇本，〈一刀三刻〉更多的是思考預設劇本下所持有的開放性。作品概述以反向提問的方式，提醒我們如何看待「有趣味的想法」與「被趣味性串連起的想法」之間可能存在的先後次序確認。是我們設定了遊戲規則？還是遊戲的規律先於被設定之前就已潛藏在意識層面之下？通過一組預設並置的可區別比較之間，我們預見一個變化形態的描述方式，最終，我們是否始終從自身預設的立場角度，觀察這早在我們意識存在之前就已存在的自然世界。「後塑造」的思考存在於「塑造」之後，也同時存在於「塑造」之前。我們處在時間線上的某個時間節點而提出了我們當下的設想，同時對照著與這個設想並列的「之前」和「之後」。〈一刀三刻〉不只是一個思考維度上的三個處理方式，也是三個思考維度上的同一個切入角度，更重要的是，它以一個遊戲的方式進行趣味的思考和實踐，這或許就是藝術的本性。

杜威把經驗當成是一個「活體」，在持續與周遭的環境產生連結和交互影響時，存在於混亂與平穩之間的移轉與重新確認，賦予「經驗」的基礎架構。當我們進行表達時，將啟動這個「活體」不安定的「衝動」狀態，也創造出一個重新恢復平衡的「需要」。[9]因此，〈一刀三刻〉最終的燒製「意圖」是依循所思考的「我們想塑造什麼」和「我們塑造了什麼」中，泥塑的當下性引介的「短暫存在」時間情境所啟動的新不安定狀態，試圖審視

9 John Dewey, *Art as Experience*, pp. 58-60.

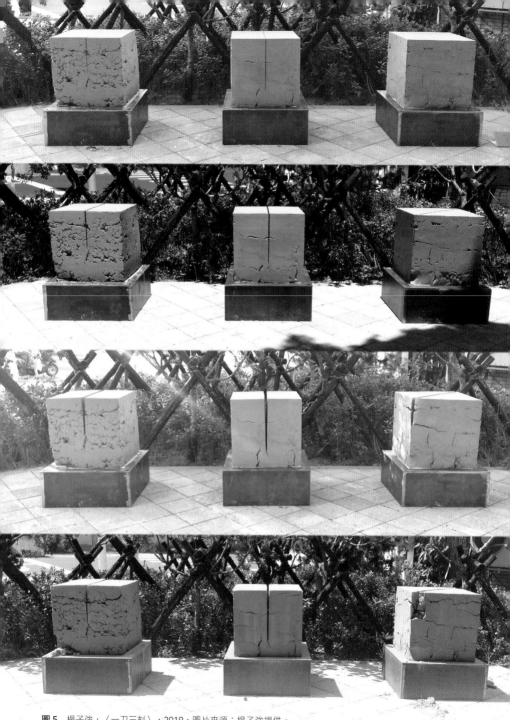

圖 5　楊子強，〈一刀三刻〉，2019，圖片來源：楊子強提供。

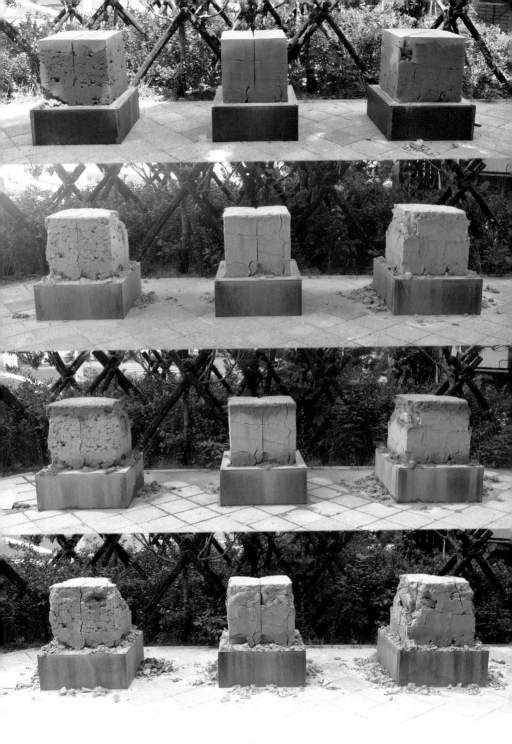

這「短暫存在」時間情境的延續思考並延展出「我們想留下什麼」的「需要」。我們也可以加以假設〈泥塑造場〉將成為未來日常塑造經驗中的創作常態，在這常態下，我們或許會開始掂量「泥塑造場」的實體保留創造的「新趣味」可能，開啟回到永久性雕塑思考的新契機。因此，當我們提出「新」的泥塑態度時，我們也必須有能力深刻剖析「經典」的泥塑手段所能達致的泥塑廣義和深度，對照著個人認知中的泥塑「美感經驗」；當我們討論雕塑的再定義時，得先確認我們所認定的「雕塑」是何所指；當我們成為探索當代物質與概念呈現方式的雕塑創作者時，很多時候，我們需要建立「多重人格」以回應這早已存在於當代語境中的「多重選項」，並從中探尋可加以對應的不同定點，而每一個獨立的人格設定都有其獨立的思考方式、品味選項、著重的面向，以及存在於其背後的歷史包袱和契機。只有在深入的探索中，才能獲得更清晰的面向，產生更專屬的美學意象，也當然無可避免地開始區分出更細膩的對立面，以及無法被交疊共享的必要差異性。

六、結語

藉著確立泥塑的時間劇場，我們得以細膩分解「泥塑」所規範、存在於泥土和塑造之間由來已久的「持續假設」關係，回到這「持續假設」之前的客觀世界，通過泥塑劇場所創造的時間場域，我們實際感受著泥土作為原始材質所能「刻畫」和「提醒」，存在於生活中、身體內的時間刻度。在這新的字義和詞彙不斷湧現的數碼虛擬時代，泥塑劇場允許我們重新建立原始的日常感知，回到物質世界的現實面上，細膩品味這原本就已存在的簡單真實。如果我們能建立一個更寬廣的「有所為」與「無所為」的當代塑造態度，允許「提問」這個當代語境中重要的探索手段成為創作的必要

經驗之一，或許就能在不斷在「持續假設」之中獲得新的客觀體會和驗證。在個人塑造到場域塑造之間、個人劇場與大眾劇場之間，以及開放性主題架構與遊戲框架的開放性之間，我們在時間的現實面上延展著超越時間現實的詩性敍述。

參考資料

中文專書

· 皮埃爾·布爾迪厄（Pierre Bourdieu）著、包亞明譯，《文化資本與社會煉金術》，上海：上海人民出版社，1997。

· 李鶴，《原本——李鶴作品》，江西：江西美術出版社，2008。

· 楊子強，〈一刀三刻〉，創作概述，2019。

西文專書

· Dewey, John. *Art as Experience*. New York: Perigee, 1980.

· Merleau-Ponty, Maurice. *Phenomenology of Perception*. New York: Routledge Classics, 2003.

網路資料

· NPR. "Sculptor Turns Rain, Ice and Trees into 'ephemeral Works," *NPR News*, website: <https://www.wbur.org/npr/446731282/sculptor-turns-rain-ice-and-trees-into-ephemeral-works.>（2021.09.23 瀏覽）。

臺灣原住民的現代藝術與其後

從 1970 年代到 2000 年

陳譽仁

臺灣原住民的現代藝術與其後

從1970年代到2000年

陳譽仁[*]

摘要

關於臺灣原住民現代藝術的研究，過去大多用一種貌似現代主義的美學標準來評斷原住民藝術的好與壞，甚至是真與假，其中帶有濃厚的根基式理解。本文首先試圖揭示這種觀點表面上來自於普遍的形式主義，實際上卻是脫胎自 1970 年代臺灣島的鄉土主義與素人藝術，因而是種特定的美術觀點。接著再從非根基式的角度，來敍述自 1960 年代以來臺灣原住民現代藝術的發展：在解嚴以前，臺灣原住民藝術家在觀光經濟的背景下，同時從維生的觀光工藝與臺灣島的主流藝術來思考自己的創作特色，這樣的過程在 1980 年代的解嚴前後又伴隨著原住民族意識的成長。從九族文化村、《雄獅美術》雜誌的兩次原始藝術專輯，到漂流木的藝術，這些藝術家就用極為侷限的物質與美學條件，一邊反思、利用觀光形象與原始藝術的黃昏美學意識型態，一邊發展藝術家網絡並創造性地思考臺灣原住民族藝術的未來。

關鍵字｜臺灣原住民藝術、鄉土主義、九族文化村、原始藝術

* 臺新藝術基金會網站「ARTalks：議論紛紛」特約評論人。

一、前言

阿美族藝術家 Si Fo 在 1985 年來到同族人林益千（Li Home E Ki）的工作室一起創作時，林益千曾經建議他：

> 不要用漢人細緻的技法創作，否則作品就沒有原住民的風格味道，這樣才不會沒有市場與銷路。[1]

原住民藝術的傳統與現代表面上是兩個不同的時期，但實際上現代的藝術家也可以為了藝術或經濟上的理由沿用、仿製傳統風格；另一方面，在部落裡年紀大的傳統匠師可以在現代繼續製作傳統作品。從戰後到 2000 年以前的臺灣原住民藝術也符合這樣的現象。

單純用藝術原創性去理解這個現象的困難點，在於是誰或是依據什麼標準來做傳統與現代的美學判斷，本身就是一種藝術場域裡的權力關係，而原住民很少能夠代表自己。他們的作品有時被當成工藝品，或是被當成主流藝術以外的「別格」來看待，然而這些評判也常帶有倫理上的判斷，認定真正的原住民族藝術應該是什麼面貌。不論是哪一種評斷多少都帶有一種殖民主義式的意識型態，透過視線的支配將本真性的神話帶入到對象的作品與身分中。

1　黃俊榮，《阿美族木雕技藝與風格變遷研究——從臺東四位阿美族創作者談起》，（臺東：國立臺東大學公共與文化事務學系南島文化研究碩士論文，2012），頁 63。

從 1990 年代開始，臺灣原住民藝術大致就被安置在素人藝術與鄉土主義的架構裡，而這些架構又是脫胎自 1970 年代的洪通熱潮與朱銘的作品。這些都不是中性的架構，而在這之中還有更多值得探討的內容。我認為要理解從 1970 年代到 2000 年之前的臺灣原住民藝術，先決條件在於確立兩個看似矛盾的視角命題。第一個，首先要擺脫將這些木雕作品粗獷、未經雕飾的特徵理所當然地視為呈現原住民傳統「原味」的做法，這些特徵應該被當成是創作手法的選擇，而這種選擇只是原住民藝術的一部分，其他如編織、陶藝及繪畫不見得會有同樣的特徵，而木雕在當時占據主導地位必然有其原因；第二個命題，則是藝術家的原住民族意識必須被視為是一種與時代互動的漸進發展。唯有確立這兩個命題，在面對原住民藝術時才能脫離那種根基式的理解，並且從中發掘原住民藝術與主流文化藝術的關係。

換句話說，問題並不在於原住民的作品或是商業性的藝品「好像是，又好像什麼都不是」[2]，而在於這種雜混風格底下有著持續而一致的結構因素，讓這種「好像是，又好像什麼都不是」其實只是面對這些結構時的迂迴手法。這些原住民藝術家都想要創作，但是多迫於經濟上的邊緣地位，因而沒有足夠的藝術資源與訓練，在成名後也不得不背負著聲名繼續學習。弔詭的是，正是在這些雜混之上所產生的藝術信念，讓他們能夠以真正的藝術家身分來面對原住民文化的嚴重斷層與種種問題。

2　盧梅芬，《天還未亮——臺灣當代原住民藝術發展》（臺北：藝術家出版社，2007），頁 47-49。

二、顏水龍與九族文化村

臺灣島的觀光產業在 1960 年蓬勃發展後，為原住民文化的再現帶來巨大的衝擊。原住民觀光、歌舞表演與工藝品的需求成為原住民的生計來源。許多研究著作將焦點放在山地歌舞上，如黃國超追溯了原住民歌舞的軍方起源，當時舞蹈家李天民在軍方的協助下來到花蓮參觀動員來的阿美族舞蹈，而活動的主持人就是阿美族文化村的創辦人夫婦。[3]

不過單純由軍方發起這點，並沒有辦法說明這類經過官方審定的舞蹈如何在後來變成特定的大眾文化。所謂的「山地舞」在 1950 年代就被併入中華民國的少數民族舞蹈，與「邊疆舞」一起置入「土風舞」的範疇裡。這些舞蹈主要透過省運表演、藝宣隊以及政令宣傳的比賽來推廣，用來宣揚中華民族是多民族共和的幻想。後來在社區營造的前身「社區發展」開始實行後，這類「土風舞」繼續透過各級行政、學校機關，以及在 1971 年透過「媽媽教室」大量推廣。[4] 到了 1980 年，當時在一篇《民生報》報導裡，記者曾素姿先是表示在清晨運動已經變成一種全民運動，其中又以土風舞和太極拳為大宗，然後他還訪問了臺北市救國團，寫道：「另據臺北市救國團團務指導員易安表示：土風舞已形成社區發展的局面，如木柵地區的永建國小、木柵國小、故宮博物館附近的雙溪社區及臺北各區都有，概由婦女會、早覺會、微笑協會發起，以協助社區婦女調劑身心，成果可

3　黃國超，〈臺灣山地文化村、歌舞展演與觀光唱片研究（1950-1970）〉，《臺灣文獻》67 卷 1 期（2016.03），頁 81-128。

4　周思萍，《臺灣社區發展政策演變之研究——論國家對社區發展的介入》（臺北：國立臺灣大學社會學研究所碩士論文，1996），頁 68-83。

觀。〔…〕由團委會安排，固定每週二次到陽明國中受訓，以培養一批優良的土風舞師資，使其成後能深入地方，慢慢提高國人『舞』的素質並增進地方團結。」[5]

「山地舞」看起來像是由觀光業的市場需求而興起，但實際上最早卻是由中華民國官方向下推行，最後融入貌似由公民自主發起的生活運動之中。這些官方活動在規模及持續時間都遠大於最早 1952 年成立、以美軍和外國遊客為號召的烏來「清流園」，或是後來接踵而起各種觀光商業導向的文化村。在這之中，問題不在於被改編的歌舞還有沒有原味，更重要的是其背後的政治就是從官方由上至下指導的結果。

這種以官方中華文化為主導的大眾文化對於臺灣美術的影響十分廣泛，但很少受到檢視。同時期興起的原住民觀光一方面在這種由戒嚴形塑的大眾文化中尋求利基，但是對於如顏水龍這樣的藝術家而言，多少也是希望能透過民間企業贊助藝術的方式，在這些戒嚴政治的樣板戲外尋求更多的可能性。這也是他在戰後初期參與官方工藝政策得到的經驗與教訓。[6]

在九族文化村的原住民文化建構事業裡，原住民本身顯然沒有主導權。它不是第一個成立的原住民文化村，但是它結合了人類學研究與原住民文物收藏來確保展演內容的真實性。這種合作模式有著毫不掩飾的舊式殖民主義的特徵。據顏水龍所述，他在 1970 年前往歐洲觀光時，在比利時參觀

5　曾素姿，〈國內晨間運動蔚成風氣——太極拳和土風舞最普遍〉，《民生報》（1980.04.20），版 8。
6　陳譽仁，〈顏水龍與 1950 年代臺灣手工業〉，《雕塑研究》9 期（2013.03），頁 63-105。

圖 1 顏水龍，〈排灣族母女〉，1990，油彩、畫布，117×91cm，圖片來源：莊素娥，《臺灣美術全集 6 ──
顏水龍》（臺北：藝術家出版社，1992），頁 162。

了剛果博物館，心裡覺得臺灣原住民的東西也不輸給他們，就寫信給民政廳長，但一直沒有下文。後來顏水龍的學生姚德雄拿著一個兒童遊樂園的設計案來找他，他要姚德雄向業主詢問是否對原始藝術的保存有興趣，這個設計案就是九族文化村。[7] 在興建過程裡，顏水龍與姚德雄聯絡了收藏家徐瀛洲提供資料，再與千千岩助太郎、陳奇祿聯繫，依據他們的研究來建立園區裡的家屋與內部裝飾。

關於九族文化村如何在觀光中追求並建構出一套真實的原住民文化，過去已經有謝世忠的著作討論，這裡不再贅述。[8] 值得注意的是，九族文化村改變了顏水龍，也改變了原住民藝術。顏水龍的作品開始運用九族文化村的照片為底本，並專注在紀錄性上。著名的〈排灣族母女〉（1990）（圖1），原本照片中的母女穿著現代的簡單原住民服裝——或許就是園區裡制式的排灣族服裝——他改為較為正統的服裝，畫中的椅子與背景也是想像而成，這件作品也是少見的全身人物群像。[9] 其他的作品如〈泰雅族新屋季〉（1986）則可以找到對照的照片，〈巫術〉（1990）、〈祈雨〉（1990）應該也是根據九族文化村的照片完成。

如何評估這些原住民題材作品呢？顏水龍似乎將自己的繪畫當成美術工藝的一部分。許多半身像作品的風格來自著名的藤島武二（Fujishima Takeji）〈芳蕙〉（1926），而在沿用這個風格到臺灣原住民人像時，他

7　雷逸婷編，《走進公眾・美化臺灣——顏水龍》（臺北：臺北市立美術館，2012），頁 398。
8　參見謝世忠，《「山胞觀光」——當代山地文化展現的人類學詮釋》（臺北：自立晚報社文化出版部，1994）。
9　莊素娥，《臺灣美術全集 6 ——顏水龍》（臺北：藝術家出版社，1992），頁 237。

在工藝與美術間創造一種混合的風格。以 1958 年的〈排灣少女〉（圖 2）為例，他把藤島武二的濃重裝飾性風格變得較具寫生感，畫裡的排灣族少女因此較像是實際人物，身上的排灣族服飾因此也更像是真正穿在身上的工藝品，其中的工藝感不止是單純的衣服圖案，更在於它給觀眾一種在旁邊觀察衣服上的裝飾的奇特感覺。另一方面，他也用暗黃色調來將這些母題統整到「黃昏」這樣象徵性的繪畫主題上。顏水龍也不排斥重製多件同樣構圖的作品，他在 1966 年畫了省展的審查員作品〈山地小姐〉（圖 3），隔年的「臺陽美術展覽會」裡又做了另一件構圖相仿的〈排灣小姐〉（圖 4），不過後面背景改用排灣族圖騰。值得注意的是，顏水龍可能先畫了兩件一樣的作品，〈排灣小姐〉的作品左下角依稀可以看到覆蓋梯形山丘的筆觸。這些不是特例，而可能是他的習慣，他在 1988 年的訪談裡提到〈妻子（顏夫人）〉（1948）這張畫時，說這張畫「這被人買走了，我就趕快再畫一張回來，不然就沒了」。[10]

這些作品大多是以一個或兩、三個人的半身像為主角，上述的九族文化村作品則聚焦在多人的儀式上，並且將此視為表現原住民文化的內涵。這些作品畫面少了過去作品在色調或構圖上的統整性，而顏水龍彷彿也在找尋其他多樣性的整合方式，例如與前述九族文化村作品同時期，他還製作了許多蘭嶼題材的作品。他在日治時期的 1935 年夏天首次前往蘭嶼，1972年再次踏上這座島嶼時，發現當地正受到開放觀光的破壞；他在文章中敘述了改善蘭嶼工藝的想法後表示：「我這些想法，是因為我深深的祈望蘭嶼永遠是我們在太平洋上的樂園，文化上的奇葩。」[11]

10　雷逸婷編，《走進公眾．美化臺灣——顏水龍》，頁 395。

11　顏水龍，〈期待一塊永遠的樂土〉，《雄獅美術》75 期（1977.05），頁 66-69。

圖 2　顏水龍，〈排灣少女〉，1958，油彩、畫布，60×72.5cm，私人收藏，圖片來源：莊素娥，《臺灣美術全集6——顏水龍》（臺北：藝術家出版社，1992），頁 66。

圖 3 　顏水龍，〈山地小姐〉，1966，圖片來源：《臺灣省第廿一屆全省美術展覽會畫刊》（臺北：臺灣省第廿
一屆全省美術展覽會籌備委員會，1966）。

圖4　顏水龍，〈排灣小姐〉，1967，圖片來源：臺陽美術協會編，《臺陽美術──臺陽美展三十週年紀念》（臺北：臺陽美術協會，1967）。

圖 5 顏水龍，〈慈母〉，1988，90×72cm，圖片來源：莊素娥，《臺灣美術全集 6 ——顏水龍》（臺北：藝術家出版社，1992），頁 139。

圖6 顏水龍，〈雅美族新船下水禮（一）（未完成）〉，1990，油彩、畫布，130×194cm，圖片來源：莊素娥，《臺灣美術全集6——顏水龍》（臺北：藝術家出版社，1992），頁161。

在這次蘭嶼之旅後，顏水龍製作了許多蘭嶼題材的作品，包括〈檯燈〉（1980年代）、〈蘭嶼風景彩繪大缸〉（1984），這兩件作品分別將蘭嶼的達悟族人在海邊活動的生活景象畫在顏水龍自製的檯燈燈座與大缸表面。[12] 這是美術工藝的部分，蘭嶼題材的繪畫雖然大部分是他的旅行照片或寫生，不過如〈慈母〉（1988）（圖5）以及〈雅美族新船下水禮〉（1991）（圖6）圖像其實來自於艾格里（Hans Egli）的〈蘭嶼之

12　這兩件作品的圖版，詳見雷逸婷編，《走進公眾‧美化臺灣——顏水龍》，頁81、150。

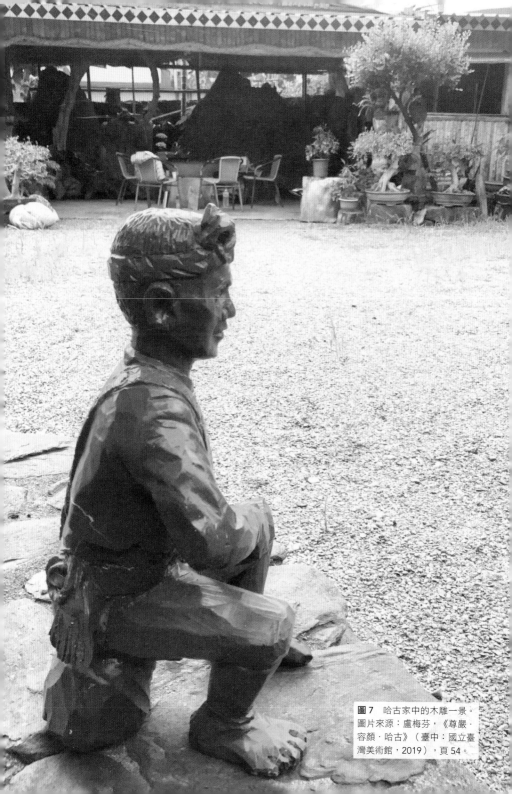

圖 7　哈古家中的木雕一景。
圖片來源：盧梅芬，《尊嚴·
容顏·哈古》（臺中：國立臺
灣美術館，2019），頁 54。

旅〉。[13] 艾格里是白冷會神父，1964 年來臺灣後有很長的時間留在臺東並多次前往蘭嶼，顏水龍借助了他的在地經驗。這兩件作品中，〈慈母〉還算是容易畫成他過去常見的近景半身人物格式，〈雅美族新船下水禮〉則顯示他透過照片來掌握群像的構圖。

顏水龍作法的有趣之處，在於他在創作中同時調用了工藝與美術各自的自主性，讓它們在作品中彼此融合。這樣的方法對於同時期擺盪在觀光工藝品與藝術創作之間的原住民雕刻不無啟發──儘管他們確實是建立在既定的殖民知識建構模式之上，並且難以擺脫觀看者與被觀看者的權力關係。

三、在兩個「原始藝術」之間

九族文化村雖然運用殖民時期的研究與當時的收藏來建構原住民物質文化的真確性，但是它在建造園區時招募了許多原住民工匠來興建原住民傳統家屋，無意間促成了各族工藝師的交流。例如撒古流・巴瓦瓦隆（Sakuliu Pavavaljung）當時跟著排灣族的雕刻師達卡那瓦（漢名：賴合順）至園區工作，因而在那裡結識了屏東佳興村的排灣族人沈秋大（Yaguyaguts Aerozangan）、好茶部落的魯凱族人力大古（Lidaku Mabaliu）、古樓部落的排灣族人卓太平（Medrang Parhigurh）等，他們在園區裡按照陳奇祿的《臺灣排灣群諸族木雕標本圖錄》製作園區的雕像。[14]

13 艾格理著、林春美譯，《蘭嶼之旅》（臺北：中華彩色印刷公司，出版年代未詳），頁 18-19。
14 盧梅芬，《傳譯・詩意・撒古流》（臺中：國立臺灣美術館，2018），頁 36-37。

這種研究與收藏的結合牢牢地抓緊著原住民的主體與文化詮釋權，而這也是原始藝術的建構方式。例如雄獅美術雜誌社早在1972年就做過一次「臺灣原始藝術特輯」，內容除了訪問了陳奇祿與顏水龍，其他作者還包括有在收藏原住民文物的施翠峰與高業榮，其中施翠峰去和平鄉訪問了山地門的排灣族人巴斯浪（漢名：包天水），高業榮則拜訪了前述的力大古與江漢文，不過都把他們當成單純的傳統工匠來看；其他篇幅則用在介紹菲律賓島、澳洲與新幾內亞等地的藝術。[15]

這種原始藝術的建構方式在原住民族運動（以下內文簡稱原運）開始後有了變化。《雄獅美術》雜誌在1991年再次製作了「新原始藝術特輯」。當時的主編王福東先聯絡了九族文化村，但是未獲回音；後來他輾轉聯絡到了瓦歷斯‧諾幹（Walis Nokan），透過他介紹排灣族與魯凱族的雕刻家，並前往三地門拜訪撒古流。在那裡，撒古流向他們推薦了前述的達卡納瓦、沈秋大，以及與沈秋大同為佳興部落的排灣族人高富村、好茶部落的魯凱族人卡拉瓦楊‧帕里（漢名：陳志恆）等。此時力大古與巴斯浪已經過世，他們就拜訪了他們的家人以及看作品。除此之外，王福東與雄獅美術雜誌社社長李賢文也前往臺東拜訪土坂部落的朱財寶（Sapari），以及建和部落的卑南族人陳文生。

與二十年前的內容相比，新的特輯率先將「山胞」名稱改為「原住民」，達卡納瓦與沈秋大有了各自的篇幅，也開始將注意力放在其作品原創的一面。例如介紹達卡納瓦時，作者劉佩修表示雖然他的作品幾乎都依照排灣

15　雄獅美術出版社編，〈臺灣原始藝術特集〉，《雄獅美術》22期（1972.12），頁2-87。

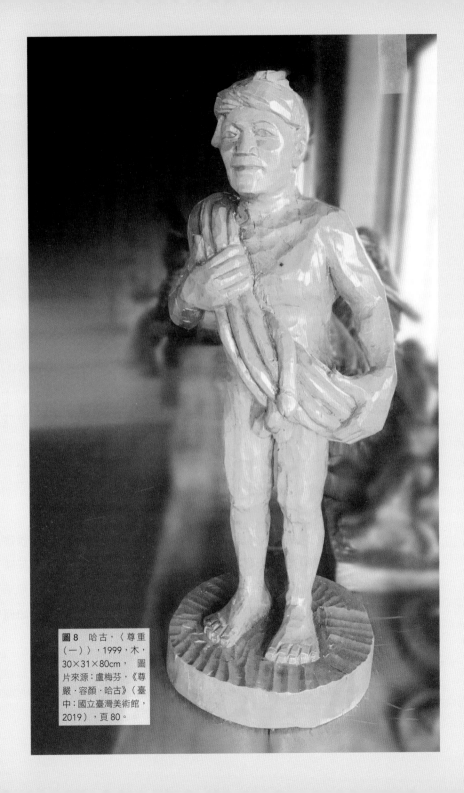

圖8　哈古，〈尊重
（一）〉，1999，木，
30×31×80cm，圖
片來源：盧梅芬，《尊
嚴・容顏・哈古》（臺
中：國立臺灣美術館，
2019），頁80。

圖 9　哈古的牛車作品。圖片來源：盧梅芬，《尊嚴·容顏·哈古》（臺中：國立臺灣美術館，2019），頁
104。

族的傳統，不過「也有稍加變化的作品，從中看得出潛心探索的痕跡」。[16]

另一方面，這個特輯的目的不只是介紹這些原住民藝術家，還要為雄獅畫
廊策展。主編王福東與社長李賢文在看過他們作品後，認為達卡納瓦缺
少一點現代感、沈秋大的作品不夠多，最後選擇了作品夠多又現代的卑南
族雕刻家陳文生。在文章裡，王福東用一個戲劇性的方式描述陳文生如何

16　雄獅美術出版社編，〈新原始藝術特輯〉，《雄獅美術》243 期（1991.05），頁 122。

圖 10　花蓮亞士都飯店裡的袁志寬浮雕作品。圖片來源：陳譽仁攝影提供，攝於 2016 年 11 月 29 日。

在策展裡恢復他的原名：「陳文生告訴我們，他做了這些年的木雕就是期待有一天能夠遇到知音將他的作品公諸於世。當天下午，李賢文就以雄獅畫廊的名義邀請他上臺北展覽，並問他：『我是不是您等待中的那位知音呢？』於是，陳文生的名字變成了哈古，也算還回他原來的族名 HACO 了。」[17]

17　王福東，〈與獵人共枕〉，《雄獅美術》243 期（1991.05），頁 108。

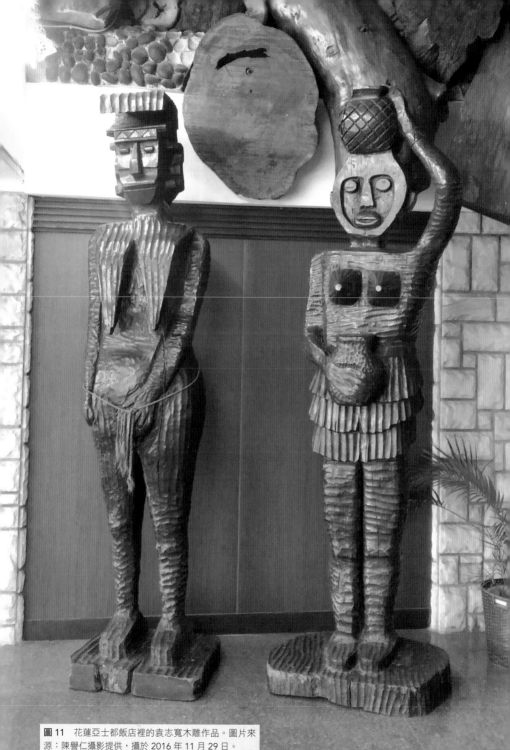

圖 11　花蓮亞士都飯店裡的袁志寬木雕作品。圖片來
源：陳譽仁攝影提供，攝於 2016 年 11 月 29 日。

這裡所謂的現代，其實仍然是在 1970 年代中華民國的鄉土主義中發展出來的藝術標準。李歐在同特輯的文章〈另一個素人美術家——哈古〉中就將他與洪通和朱銘放在一起比較，他在《文訊》雜誌看過哈古的作品（圖7、圖8、圖9），行前就期待著他：「會不會是另一個素人美術家？會是另一個洪通，或是另一個朱銘嗎？」實際見到作品後：「與朱銘早期的刀法比較起來，哈古的作品顯得細膩又多情。」[18] 在這樣的判準裡，素人藝術是藝術的範疇，而在這個範疇內，原住民的藝術作品不能過於學院，但也要有能力表現出質樸的生命力，而原住民藝術與朱銘的作品不同之處在於對象從農民變成原住民；另一方面，這樣的架構與土風舞一樣，根源自戒嚴時期以官方中華文化為主導政策所形塑的大眾文化，以朱銘在 1976 年造成轟動的個展為例，展品同時展出了「鄉土」系列與「太極」系列，試探性地在這種特殊的大眾文化中尋求共鳴。

朱銘的作品除了提供策展的架構外，作品本身也是一些原住民藝術家參考的對象。以出身於臺東馬蘭部落的袁志寬（La Mai）為例，他是阿美族人，於 1967 年來到花蓮亞士都飯店工作，原本是做園藝的工作，後來在董事長吳景聰的支持下住在飯店庭園的臨時工作場，在十幾年間為飯店裡製作了兩、三百件的木雕（圖10、圖11）。

袁志寬與亞士都飯店是企業贊助原住民藝術家的特殊例子，而且創作時間

18 李歐，〈另一個素人美術家——哈古〉，《雄獅美術》243 期（1991.05），頁 114-117。李歐或許就是王福東的化名，因為依據他在文章中的描述，哈古陸續搬出了許多作品，並且答應北上展覽。對照主編王福東在序文中的敘述，哈古在他們初次拜訪時答應李賢文的邀展，而那時拜訪哈古的只有他和李賢文。

圖12 林益千工作室裡的木雕作品。圖片來源：簡扶育，《搖滾祖靈──臺灣原住民藝術家群像》（臺北：藝術家出版社，1998），頁92。

早於朱銘的鄉土風格開始之前。一開始，袁志寬的作品受到吳景聰的國外藏品影響，有著美洲原住民與非洲木雕藝品的味道，後來才逐漸摸索出自己的風格。[19] 不過他也欣賞朱銘的作品，《民生報》記者韓尚平於1981年訪問他時表示：「對於國內其他木雕藝術工作者，他讚賞朱銘的木雕，

19 關於袁志寬，詳見蘇曉喬採訪譯述，〈袁志寬的創作生涯與阿美族木雕的發展〉，《空間雜誌》81期（1996.04），頁96-97；張金催，〈花蓮文化創意產業的先驅──阿美族藝術家袁志寬與花蓮亞士都飯店的創意結盟〉，《花蓮學──第二屆學術研討會論文集》（花蓮：花蓮縣文化局，2009）。

圖 13　林益千工作室中的木雕作品。圖片來源：簡扶育，《搖滾祖靈──臺灣原住民藝術家群像》（臺北：藝術家出版社，1998），頁 93。

不過只是欣賞報上所刊的圖片。他說『我的味道和朱銘不一樣，我強調原始。』」[20] 袁志寬影響了許多花蓮的原住民藝術家，他的兒子林益千曾經跟著父親雕刻三年，並在看到朱銘的作品後思考如何跳脫傳統原住民木雕的風格（圖12、圖13、圖14）。[21]

20　韓尚平，〈袁志寬以山地雕刻裝潢餐廳──雕出阿美族的粗獷與原始〉，《民生報》（1981.11.13），版9。
21　蘇振明，〈臺灣樸素雕塑家之五：林益千──敲出生命的力與美〉，《民報》，網址：<https://www.peoplemedia.tw/news/1a39c336-078c-45b1-90ec-aa989e6aae8a >（2022.04.12 瀏覽）；林益千受朱銘影響另見盧梅芬，《天還未亮──臺灣當代原住民藝術發展》，頁 53。

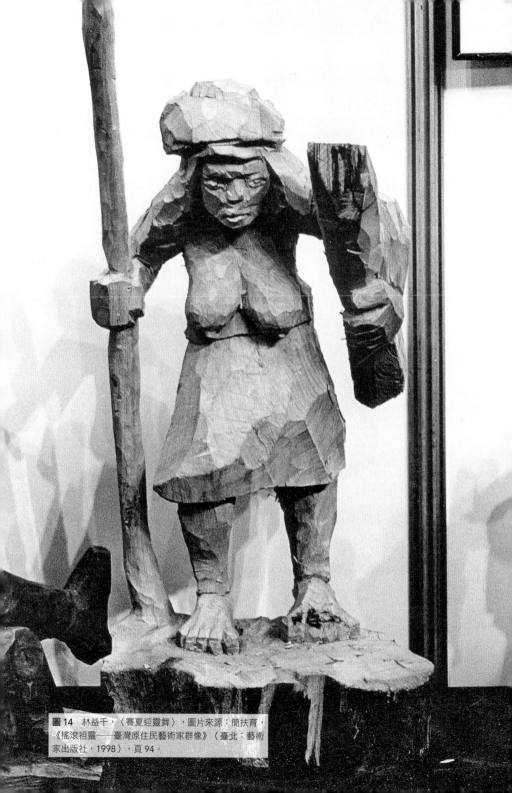

圖 14 林益千，〈賽夏迎靈舞〉，圖片來源：簡扶育，
《搖滾祖靈──臺灣原住民藝術家群像》（臺北：藝術
家出版社，1998），頁 94。

四、漂流木的藝術

雖然不免受到這些已成經典的藝術的影響，在 1990 年代，當原住民能夠開始以藝術家個體的身分活動時，彼此突破地域性的交流也變得更加頻繁，這些交流大多是透過展覽或其他藝術活動，而不再需要依附在九族文化村這些觀光事業體上，彼此之間有時也形成鬆散的師承關係。

在這樣的背景下，許多以漂流木為創作媒介的作品開始出現，過去一些原住民藝術家包括哈古都曾運用漂流木來雕刻，此外也有人看上漂流木的造型，將其當成奇木加以改造。[22] 1990 年，花蓮東海岸在歷經六次颱風後，豐濱鄉大港口沿岸堆滿了漂流木，當地的阿美族人用這些數以噸計的木頭在海邊搭起占地兩公頃的漂流木寨，號稱「漂流木寨觀光區」，吸引遊客觀賞。[23]

將海邊撿來的漂流木拿來改造看似人人都會有的舉動，不過漂流木能夠成為創作焦點，甚至變成原住民文化與生活的象徵，展覽與商業的宣傳效果也扮演了催化劑的角色。在展覽方面，此時鄉土主義早已在展覽中褪去光環，它會用來詮釋原住民藝術，除了作品本身的性質外，其實也突顯出所謂的「原始藝術」，不論是新版或舊版，都是同樣的事物；相對地，漂流木的形式只是將時代往後拉近現實的藝術現況。

22 杏林子，〈哈古──永遠的卑南頭目〉，《聯合報》（1991.01.21），版 37；吳文良，〈海邊漂流木，巧思成藝品──下次看到郭登木撿拾 別以為要當柴燒〉，《聯合報》（1993.02.10），版 15。
23 康武吉，〈漂流木寨〉，《聯合報》（1990.10.15），版 27。

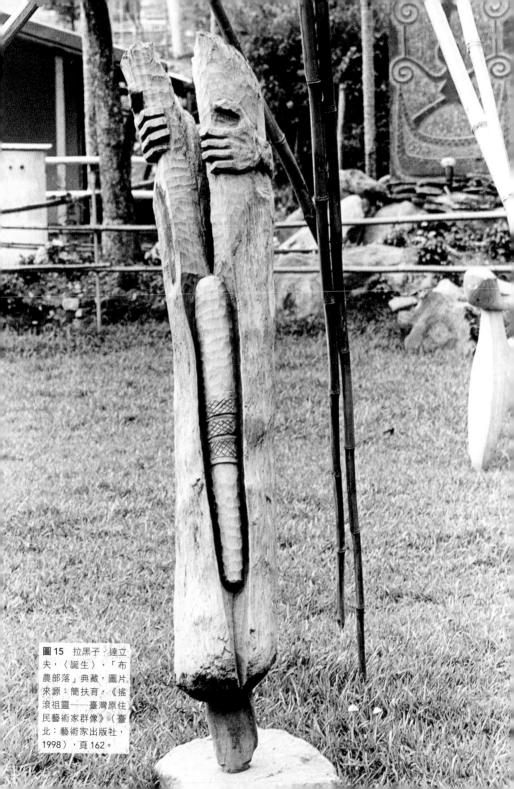

圖15　拉黑子・達立夫,〈誕生〉,「布農部落」典藏,圖片來源:簡扶育,《搖滾祖靈——臺灣原住民藝術家群像》(臺北:藝術家出版社,1998),頁162。

圖16　拉黑子‧達立夫,〈椅子〉,「布農部落」典藏,圖片來源:簡扶育,《搖滾祖靈——臺灣原住民藝術家群像》
(臺北:藝術家出版社,1998),頁165。

此時以漂流木創作著名的藝術家是拉黑子‧達立夫(Rahic Talif,漢名:
劉奕興),他來自花蓮的港口部落,1991年從臺北回到部落後,他先
是慢慢調查自己的部落文化,然後以舊房舍木材製作「椅子」系列(圖
15、圖16),於1993年在帝亞藝術中心舉辦首次個展「劉奕興創作展
——驕傲的阿美族」(1993.3.13-1993.3.31)。在這之後,拉黑子連續三
年都辦了個展,並大量運用漂流木來創作,完成的作品多放在部落的海景
前拍照,這些作品是部落母體文化的一部分,此外他也將溯溪尋找、搬運
漂流木的勞動當成自我覺察的過程,並試圖在部落圖騰之外、在與自然接

觸的經驗中找尋自己與部落的深層對應。

在四次個展後，拉黑子很快地引起其他藝術家的注意。阿美族人希巨・蘇飛（Siki Sufin，漢名：廖勝義）、高建成（Iway）與卑南族人伊命・瑪法琉（Imin Mavaliw）在此時開始跟著他學習木雕。隨著展覽，漂流木變成許多阿美族藝術家的創作媒材，例如林益千與陳正瑞後來也加入使用漂流木來創作。

漂流木雖然很早就被用在傢俱或室內裝潢上，不過此時也因為原住民意識的抬頭而被賦予更為普遍的意義。例如 1995 年 8 月在臺北市開張的「漂流木餐廳」，是由撒古流與伐楚古（Sa Vatsuku Skaolao）等藝術家大量利用漂流木裝潢而成，老闆則是漢人李謀幸。他對記者表示：「象徵著在都市的原住民，就像山上的木頭漂流到城市，失去了根。」[24] 漂流木在這裡不再只是拉黑子的阿美族藝術，而成了都市原住民境況的集體象徵。

都市原住民本身是跨族群的共同體，漂流木的離散寓意在 2002 年的「意識部落」得到進一步的發展。「意識部落」成員包括了魯碧・司瓦那（Ruby Swana）、娥冷・魯魯安（Elen Lolowan）、哈拿・葛琉（Hana Keliw）、達鳳・旮赫地（Tafong Kati）與 Sa Vatsuku，他們分屬於不同的部落，齊聚在臺東金樽海灘，利用漂流木搭建臨時的住處，一起過著沒有水電的生活。在海灘上，藝術家的處境不僅是在寓意上，也在現實裡與

24 陳盈珊，〈風格粗獷・原住民餐廳好思鄉：熱鬧歌舞、豐富多樣、牆上圖騰、原始自然——這些碩果僅存的餐廳讓原住民有「回家的感覺」〉，《中國時報》（1997.03.31），版 15。

漂流木疊合在一起。這些成員可説是把創作意識當成一種想像的共同體，原有的族別身分則是從屬在創作實踐中，他們的都市經歷將現代藝術中的波希米亞生活作為典型，疊合著原住民「無根」的境況，反而帶來某種苦澀的詩意。

五、從臺灣島到國際

儘管許多原住民藝術家的題材並不侷限在自己的族群上，但是更重要的是以族群為整體的文化意識已進入藝術創作與策展中，例如 1996 年，蘇曉喬在花蓮策畫重要的「東海岸阿美族木雕藝術祭」時，曾根據太巴塑祭司家屋木雕的文獻，推斷阿美族的木雕歷史應該有四百年：「我們看其他族群的木雕，已經到達巔峰了，看到百步蛇的時候就會想到排灣族，看到作品可能會聯想到他們的圖騰，但是阿美族到現在為止都沒有特定圖騰。」[25]

這樣的探究與比較具有某種創造性的遠景，取代了過去那種常見於原住民藝術與文學中的黃昏美學意識——這種想法見於顏水龍的作品、孫大川的文學以及哈古的展覽。尤哈尼·伊斯卡卡夫特（Yohani Isqaqavut）在〈突破原住民族消極的宿命論〉評論這種黃昏意識：「見到臺灣原住民族各種令人憂心的社會景況與趨勢，便冠上臺灣原住民族是『黃昏民族』的稱號，結果原住民族亦真的那麼認為，臺灣原住民族再怎麼努力，再怎麼掙扎，

25　詳見蘇曉喬採訪譯述，〈袁志寬的創作生涯與阿美族木雕的發展〉，頁97。

亦只有一個日薄西山的命運。」[26]

還有其他的框架被挑戰。九族文化村在 1992 年也成為當時臺灣原住民族權利促進會（以下內文簡稱原權會）抗議的對象，當時的原權會南投分會要求九族文化村為公開利用原住民文化社會財產權圖營私利道歉、原住民入村憑證不收門票、提撥百分之十盈餘設立原住民教育文化基金、公司雇用員工原住民須達半數以上，以及若無誠意就要把招牌換掉。[27] 當時沒有「原住民族傳統智慧創作保護條例」（2007.12.26 公布），社會企業責任（Corporate Social Responsibility, CSR）的概念更無從談起，因此九族文化村得以全身而退，後續也不了了之。值得一提的是，當時該公司反駁這些訴求時，表示他們的員工確實有半數以上是原住民而且待遇優渥，甚至表示若再來抗議，他們不排除「放棄保存山地文化的責任」。實際上，他們還貢獻了當時許多人的相簿裡穿著原住民服裝拍照的相片。[28]

鄉土主義的框架不再適用於臺灣原住民藝術，除了漂流木藝術的出現外，原運的部落營造與國際路線也都在瓦解這個框架上間接推了一把，當時的原運發展在 1989 年嚴重的「導正專案」事件後，部分原運人士如瓦歷斯·諾幹轉向了部落營造，部分則將目光轉向參與聯合國的會議。前面提過，

26　尤哈尼·伊斯卡卡夫特，〈突破原住民族消極的宿命論〉，收於尤哈尼·伊斯卡卡夫特，《原住民族覺醒與復振》（臺北：前衛出版社，2002），頁 214-215。

27　《中國時報》編輯部，〈九族文化村利原住民文化營利 卻不思回饋 投縣原權會要討回公道〉，《中國時報》（1992.03.07），版 14。

28　《中國時報》編輯部，〈九族文化村澄清：未藐視原權會曾經致函三位縣議員說明立場 針對六點聲明一一釋疑〉，《中國時報》（1992.04.29），版 14。

瓦歷斯為王福東引介了撒古流。撒古流原本在 1981 年在三地門鄉公所當公務員，同時也是「山地文化工作隊」的成員，協助政府推動同化政策；後來他在 1984 年決定離開令人欽羨的公務員工作，成立「古流工藝社」，主要承接九族文化村的工作、研究復原古陶壺的技術，並且以師徒制的方式培育後進。[29]

國際上的原住民議題也讓原住民創作者的眼界越向臺灣島以外的地方。例如前述 1996 年的「阿美族木雕藝術祭」，希巨‧蘇飛在接受採訪時表示：「那時候很喜歡讀報紙，剛好 1992 年（筆者按：應為 1993 年）是國際原住民年，報紙上有一整個系列關於關懷原住民的報導，很多文章我讀了很感動，就是從那時起我開始覺得要為族人做一些事。」[30] 其他如林益千也表示：「全世界的原住民問題，都受到世界各國人士的關注及矚目，北美洲有印地安人，澳洲有毛利族，臺灣呢？臺灣的原住民沒有受到相應的重視。這也是我的目標，希望將來可以帶著作品到全世界去展，至少讓世界上其他國家的人民也可以知道我們的存在。」[31]

臺灣原住民藝術家開始被帶進國際性的展覽中。2000 年，日本策展人長谷川祐子（Yuko Hasegawa）來臺參觀臺北雙年展時，在會外展中看到杜文喜（Arase Salrebelrebe）的作品；魯凱族人杜文喜出生於 1941 年，來自於屏東縣霧臺鄉阿禮部落，他長年待在深山的部落裡打零工維生，

29 盧梅芬，《傳譯‧詩意‧撒古流》，頁 26-33。
30 林栢年採訪，〈廖勝義 Sigi〉，《空間雜誌》81 期（1996.04），頁 100。
31 林栢年採訪，〈林益千 Iki〉，《空間雜誌》81 期（1996.04），頁 106。

閒暇時就拿隨手撿來的木頭來雕刻，作品具有一種動人的安靜與細膩的情感特質（我個人覺得他是原住民族裡的奈良美智）；長谷川祐子看到他的作品後大為驚嘆，邀請他參加隔年由她策展的土耳其伊斯坦堡國際雙年展（International Istanbul Biennial）；後來杜文喜還獲頒聯合國教科文組織（UNESCO）的「視覺藝術特別推薦獎」，不過因為中華民國不是聯合國會員國，結果杜文喜的獎金就被取消了。後來他回到深山裡，像以前一樣地繼續打零工與創作。杜文喜的例子顯示國際性展覽的選角偶爾能夠拉拔那些在本地被邊緣化的藝術家，但是這些藝術家面對著被雙年展汲取作為其開放的國際主義的形象時，其實很難真正掌握這些機構運作的各種國際現實政治。

在當代的臺灣原住民藝術場景裡，無論是藝術家的出身或是創作生涯的規畫，幾乎都不同於以往的原住民藝術家，創作媒材開放的程度也是過去的環境所無法比擬。不過舊的結構依然持續挑戰當代的原住民藝術：當代原住民藝術仍舊在奮力抵抗原始主義與原住民的觀光形象，而美學化的黃昏意識也依然存在。全球化只是證明了它們並非侷限在臺灣島，而是一種全球現象，具有深遠的歷史因果，並且依然與臺灣原住民密切相關。

參考資料

中文專書

· 尤哈尼·伊斯卡卡夫特，《原住民族覺醒與復振》，臺北：前衛出版社，2002。

· 莊素娥，《臺灣美術全集 6 ——顏水龍》，臺北：藝術家出版社，1992。

· 雷逸婷編，《走進公眾·美化臺灣——顏水龍》，臺北：臺北市立美術館，2012。

· 趙剛，《頭目哈古》，臺北：聯經出版公司，2005。

· 盧梅芬，《天還未亮——臺灣當代原住民藝術發展》，臺北：藝術家出版社，2007。

· 盧梅芬，《臺灣原住民族藝術發展脈絡研究——以木雕為例（1895-2010）》，南投：國史館臺灣文獻館，2012。

· 盧梅芬，《傳譯·詩意·撒古流》，臺中：國立臺灣美術館，2018。

· 謝世忠，《「山胞觀光」——當代山地文化展現的人類學詮釋》，臺北：自立晚報社文化出版部，1994。

· 簡扶育，《搖滾祖靈——臺灣原住民藝術家群像》，臺北：藝術家出版社，1998。

中文期刊

· 《空間雜誌》編輯部，〈阿美族木雕藝術祭特輯〉，《空間雜誌》81（1996.04），頁 88-120。

· 雄獅美術出版社編，〈臺灣原始藝術特集〉，《雄獅美術》22（1972.12），頁 2-87。

· 雄獅美術出版社編，〈新原始藝術特輯〉，《雄獅美術》243（1991.05），頁 104-141。

室冷與熱——以雕塑之名

簡子傑

室冷與熱——以雕塑之名[*]

簡子傑[**]

摘要

早在 1993 年，呂清夫便曾以〈十年來臺灣現代雕塑之走向——一個雕塑公園熱的年代〉一文，指出當時臺灣的「現代雕塑」遭遇了朝向景觀的發展，其形式標誌於臺座的取消，但這些觀察無非突顯了某種有別於雕塑存有論的政治經濟因素的宏觀存在，另一方面，1990 年代初也是臺灣當代藝術的初始階段，置身於斯時情境下的雕塑卻也擁有較諸當時多半侷限於學院的當代藝術潮流一個更早地遭遇了公共性的條件。

劉柏村 1994 年受臺灣省立美術館（今國立臺灣美術館）委託的公共藝術作品〈人與房子關係——不安〉可以視為這種情境下的時代產物，以景觀之名回應時代的大他者期許，然而，這種被預期成為景觀的雕塑還是先要擁有某種「熱」——這種「熱」有其傾向與主觀層面，倘若我們將焦點轉向 1990 年代學院內部，其實不難發現，在高等藝術教育領域的雕塑存有論一直隱含著某種穿梭於框架內外的感知構造。〈人與房子關係——不

*　原文發表於《雕塑研究》25 期（2021.06），頁 59-80，經修改並酌減原文篇幅。
**　國立高雄師範大學美術系所副教授。

安〉一作中被過度突顯的框架，乃至劉柏村 1997 年後的「金剛」系列創作，在在突顯了在偏冷的雕塑存有論議題旁邊，仍存在著某種冷與熱持續交錯的當代雕塑特質，一方面是延續自現代主義的自由造型理念，另一方面卻是平行於前者的某種「後設」特徵，而從更年輕一代藝術家的雕塑實踐來看，框架的後設性質則逐步地轉換為某種反身性思考的源泉，我們或可將冷與熱視為雕塑存有論迄今的重要殘留。

關鍵字｜臺座、框架、現代雕塑、雕塑公園、臺灣當代藝術、冷與熱

一、前言

行經臺中的國立臺灣美術館時，很難不注意到在館舍入口前方廣場的斜坡豎立著一個略顯歪斜的大型雕塑，這件名為〈人與房子關係──不安〉（圖1）的青銅作品有六公尺高，歪斜感大概源自該作的長方形框架是以傾斜的方式進行設置，但是在這個框架的上方還鑲嵌了一個有著人體意象的造型物，它的姿態像是抱頭苦思。按照作品名稱來推想，其實不難猜測長方形框架意味著「房子」，人體意象的蜷曲姿態則表達了不安感，符號性的框架與人體意象的造型物之間似乎有著某種對峙關係，並讓人不免思索這個框架除了意味著「房子」，可能還具有其他意義。

這件 1994 年完成的作品，是藝術家劉柏村自法國留學返臺後的第一件大型戶外雕塑，在他之後的系列創作中也不時可以看到以如此具體的框架對應人體意象的創作型態，而後續的「金剛」系列更透過鋼鐵這種強烈指涉工業文明的材質寓意著意義越加廣泛的框架。事實上，從劉柏村的創作脈絡進行回溯，〈人與房子關係──不安〉所突顯的人體／框架議題其來有自，其中，人體意象的創作型態除了可指向藝術家早期雕塑訓練的來源，同時也意味著一整套源自西方雕塑的美學思考，並擁有某種自由表現的藝術溫度；另一方面，相對冰冷的符號性「框架」，不僅僅暗示著某種由外部強加的權力，同時，由於框架兼具功能性與臺座意義，似乎也體現著某種後設的觀看位置。就好像在製作這樣一個大型人體塑像的同時還必須顧及給出其座標的客觀判準，大型雕塑的製作雖然必須憑藉創作者強力介入現實的權力意志，框架卻同時還表達著某種大於藝術家自我的東西，框架似乎指向了一切社會性賦予我們各種秩序想像的東西，但此時此刻它已然歪斜。

這種歪斜還有著冷與熱的兩面：冷，在於以雕塑之名進行的各種後設理論思索，不僅關聯著臺灣雕塑存有論的建構，也涉及框架必然中介出的某種後設距離；熱，不僅出現於製作大型作品必要的熱情，實則也呼應了當年的「雕塑公園熱」與雕塑領域未曾中斷的體制化過程，而要討論這些內容，無可避免地必須回到雕塑所置身的具體背景。事實上，1990 年代前後恰恰是臺灣由現代主義過渡到所謂當代藝術的關鍵轉型期，[1]劉柏村在這個時期的創作當然難以自外於這樣的脈絡。

當然，這個脈絡相較於一個可以被視為臺灣雕塑領域整體的研究對象來說，恐怕僅是這整個逐步當代化的臺灣雕塑情境的部分舉隅，然而，若是企圖以雕塑之名來進行理論提問，在這個當代藝術與各種體制化過程早已衝入雕塑領域並改寫其存有論預設的當下來說，無論如何都會顯得問題重重。無論如何，本文以冷、熱等狀態描述來捕捉這個持續變化中的雕塑維度僅是一項有限度的理論嘗試，然而，就臺灣當代雕塑十分豐富的具體發展而言，包含劉柏村在內諸多的藝術家多樣且兼具深度的創作，為我們的理論工作提供了異常充分的動機。

1　儘管對於「臺灣當代藝術」的出現有各種不同說法，但多數文獻仍將其連結至 1987 年的「解嚴」，也因此，整個 1990 年代彌漫了一股關於臺灣當代藝術如何蓬勃興起的描述，例如出現在蔡昭儀的《巨視‧微觀‧多重鏡反──解嚴後臺灣當代藝術的思辯與實踐》中的觀點，便以「解嚴」視為「臺灣當代藝術開展的歷史『變革點』」，主要築基於藝術家通過個人詮釋來反映時代現實的觀點、手法、切入方式，真戰後以來的藝術表現開始形成一個鮮明的區隔」。參見蔡昭儀，《巨視‧微觀‧多重鏡反──解嚴後臺灣當代藝術的思辯與實踐》（臺中：國立臺灣美術館，2006）。

圖 1 劉柏村，〈人與房子關係——不安〉，1994，600×125×125cm，圖片來源：簡子傑提供。

二、在「雕塑公園熱」的情境中

無論如何，就劉柏村個人的生命史來說，1991 年自法國留學返臺後，直到 1996 年才取得國立臺灣藝術學院（今國立臺灣藝術大學）雕塑學系的專任教職，雖然這個階段的臺灣仍處於 1990 年代初經濟繁榮的樂觀氣氛中，但對劉柏村而言，這些年卻是歸國後一段青黃不接的探索時期。根據藝術家本人的回憶，1993 年獲得臺灣省立美術館審議委員推薦而創作的〈人與房子關係——不安〉，作為他的第一件大型戶外雕塑，其實是在

工作不穩定的情況下一個非常重要的創作出口，[2] 當然，這種必須在專職藝術家與學院教師間做出抉擇的身分困境在臺灣並非偶然。[3]

然而，或許也因為這樣的生命階段，雖然在劉柏村的創作脈絡中人體意象一直是慣常的主題，但這個歪斜的框架畢竟還是表達了某種焦慮，只是我們也注意到這個框架下方還有著相對厚實的基礎，相對於上方絕大部分鏤空的線條狀框架也有著某種支撐功能，這個基礎給人一種類似臺座的認知意象，卻又由於整體都被整合為單一的框架，讓它像是一個過度擴大最後整個包覆著作品實體的巨型構造物。另一方面，當我們的視線從作品傳達的不安稍微移開，在這樣一個與館舍遙遙對望的位置，廣場滿佈的綠意還是帶來了舒緩的感受，假日時駱繹不絕的遊客在這座大型雕塑旁逛行休憩，孩童們從斜坡跑向廣場的嬉鬧聲仍十分融入這種雕塑在一旁的生活場景。

同樣在 1993 年，呂清夫曾以〈十年來臺灣現代雕塑之走向──一個雕塑公園熱的年代〉一文指出，當時臺灣的「現代雕塑」有了朝向景觀雕塑的發展。呂清夫當年的文章鉅細靡遺地回顧了十年來雕塑領域的各項發展，

2　這些生平敘述來自作者對劉柏村的訪談。

3　例如王嘉驥 2003 年發表的〈臺灣學院裡的當代藝術狀態〉便曾指出，至少在 2003 年當時臺灣的藝術環境中，非但專業藝術家難以倚賴藝術市場而存在，往往也必須寄居於學院，以教師身分謀求生存才能兼顧創作，但這樣的創作對王嘉驥來說，卻是一種業餘狀態。參見王嘉驥，〈臺灣學院裡的當代藝術狀態〉，《藝術家》337 期（2003.06），頁 290-293。

對於透過雕塑這種藝術形式而匯集的藝術社群有重要的回顧意義。[4] 但「雕塑公園熱」畢竟突顯了某些外在於雕塑自身的社會經濟因素，事實上，臺灣 1990 年代的經濟榮景所造就的大型景觀需求，乃至呂清夫文中也提及的 1992 年立法院所通過的〈文化藝術獎助條例〉，其中所謂「百分之一公共藝術」的預算規畫更提供了臺灣雕塑社群難能可貴的資源與舞臺。當其他的藝術形式仍掙扎於市場導向抑或開拓疆界的當代實驗，這些外部因素為雕塑保留某種化外之地，同時也比當時多半侷限於學院內的當代藝術潮流更早遭遇了公共性的拷問。

〈人與房子關係——不安〉可以視為這種「雕塑公園熱」情境下的產物之一，其後果便是成為國立臺灣美術館前廣場斜坡上的景觀佈局要素之一。然而，理論面對的難題還包括：當我們更多地考慮藝術家各自的創作脈絡，這種外部影響很可能只得被視為是一種偶然。雖然將這種偶然放在整個臺灣社會條件中去思考將會有著截然不同的意義，但是劉柏村當年遭遇的困頓與這件像是出口的委託創作，還是讓他個人的生命經驗與當時社會情境的遭遇有著某種命定的特質，作品中的框架實則也可視為大他者的社會之於當年雕塑創作者的一種兼具體制化功能的凝視，當然，我們也不能否認這種凝視對於試圖堅持創作之路的藝術家而言有著顯著的支持效果。

4　參見呂清夫，〈十年來臺灣現代雕塑之走向——一個雕塑公園熱的年代〉，《炎黃藝術》50 期（1993.10），頁 17-29。

三、必須揮別臺座

另一方面，透過呂清夫當年的回顧性文章，至少會讓我們發現：我們今日在臺灣大型都市中處處可見各種景觀雕塑當然需要歷經漫長的發展過程。「雕塑公園熱」絕非忽然冒出來的政策產物，對於雕塑領域而言，早在 1985 年，作為形式主義議題的臺座問題便頻繁出現在雕塑領域的創作與評論中，儘管這種「臺座」問題多半只為圈內人所關注，我們卻可以將臺座問題的相關思辨──這些雕塑形式的爭論對社會大眾來說無非是一種相對「冷」的知性思考──看作這個置身在城市與市民間，那作為美學中介的雕塑存有論至少在理論意義上的必要條件，最終通向社會對於景觀或雕塑公園的熱的想像。

這種理論意義，實則也指向臺灣現代雕塑直到當代藝術的脈絡，因為早在 1985 年「中華民國現代雕塑特展」的相關文獻中，偏「冷」的理論問題便已出現於當年的評選紀錄中，「臺座」是其中最重要的關鍵詞。當時的評論透過對於越來越多捨去臺座的雕塑的觀察，推論出一種新的「空間」關係，如果說這種空間關係仍預設著抽象的形式主義思考方式，並仍以雕塑的存有作為討論的基底，在呂清夫為該展畫冊所寫的專文標題〈別了臺座，回歸廣場〉中，卻也表達了這些雕塑蘊含著撤除作品與現實間藩籬的意圖，當他以十足宣示性的口吻倡議著要「將作品歸還於廣場或公共的場所」，幾乎預言了八年後文章的「雕塑公園熱」觀點。[5] 當然，時至今日，我們也不難將這種期許視為雕塑存有論的重大轉折點，轉向空間的雕塑理

5　參見康添旺編，《1985 中華民國現代雕塑特展》（臺北：臺北市立美術館，1985），頁 9。

應遭遇公共性，這種推論也可視為從單一形式類型朝向跨域化之當代藝術的某種在地理論模型。

但也是這種轉折讓我們難以再將「雕塑」視為某種普遍的藝術形式。事實上，在 1995 年連德誠翻譯的羅莎琳·克勞斯（Rosalind E. Krauss）的重量級著作《前衛的原創性》，其中完成於 1978 年的〈擴展場域中的雕塑〉一文一開始便強調雕塑的這種概念已成為問題，認為雕塑實則更多地作為一種「歷史限定的範疇」[6]——當臺灣的藝評人傾向將無臺座作品視為某種「空間化」觀看條件之創造時——，進一步倡議某種混和了風景與建築的後現代主義觀點，並批判那種與「地方」失去關聯的現代主義雕塑觀。這種現代主義雕塑的「臺座」被克勞斯看待成為雕塑完成其自主性要求的重要媒介，她批判地描述現代「雕塑往下擴展吸收臺座成為自己的一部分」，接著則引入了所謂「擴展場域」議題。[7]

值得注意的是，克勞斯要求雕塑回返地方的倡議，然而這種著眼於作為歷史限定範疇，而非普遍範疇的雕塑，其實隱含著一種對於雕塑進行「再脈絡化」的要求，但對克勞斯來說，這種再脈絡化卻必須有別於傳統上透過雕塑史所建造的雕塑存有論，她轉而將雕塑視為經常成對的文化概念的某

6　例如王秀雄便在 1985 年的「中華民國現代雕塑特展」畫冊上論及：「由於作品是放置地面，它擺的位置和空間構成的方式，與欣賞者的角度產生不同的效果，觀者可走進作品中，由站的位置和移動的方向，欣賞作品不同的角度和造形。」參見王秀雄，〈中華民國現代雕塑特展評述〉，收於康添旺編，《1985 中華民國現代雕塑特展》，頁 7。

7　見 Rosalind E. Krauss, "Sculpture in the Expanded Field," *October* 8 (1979): pp.30-44; 中譯參見羅莎琳·克勞斯（Rosalind E. Krauss）著、連德誠譯，《前衛的原創性》（臺北：遠流出版公司，1995），頁 384。

種節點。

回看臺灣的雕塑領域，其實也經驗了另一種再脈絡化的過程，越來越多作為景觀環節的雕塑確實面臨各種公共性的拷問，[8] 但這種公共性卻更多地盤根錯節於「地方」，而這種地方幾可等同於地方政治勢力與市民大眾的認同。這種脈絡化意味著將雕塑存有讓位予美其名為民主的政治決斷，這些都讓框架問題從理論意味十足的冷的形式論辯為之轉型。當然，當代藝術的跨域傾向也稀釋了雕塑自身的存有論含量，而在這條走向當代藝術的路徑中，不再需要依賴雕塑形式的雕塑終究走向了體制化的公共藝術領地。總而言之，在面向大眾與當代藝術的位置上，雕塑確實擁有遠勝於其他藝術形式的熱。

四、從預設雕塑存有的臺座到體制化的框架

當然這裡的熱不僅意指藝術家在擁抱創作時的熱情，實則也意味著透過藝術家、專業經理人、公部門承辦人與執行小組的協作成果。換言之，這種熱來自藝術社群與體制的會合，但也在這種貌似讓「熱」貫穿涉及雕塑全部領域的描述中，一方面提醒了我們雕塑與外在於自身的社會條件間的複雜關係；另一方面，卻也是這種「熱」，無論是基於修辭或感性意義，提醒了我們作為問題意識的臺灣當代雕塑有其主觀面向，1990 年代

8　例如 2005 年在臺北市舉辦的第二屆「公共藝術節」中，市府文化局便依據前屆辦理經驗，明確地將規畫重點放在「先公共，後藝術」，這種以臨時性公共藝術及建構廣泛的民眾參與機制的公共藝術政策，後來也頻繁地出現在各式公共藝術標案的說明書中，參見文化部公共藝術官方網站，網址：<https://publicart.moc.gov.tw>（2019.07.20 瀏覽）。

及其之後的臺灣當代雕塑發展存在著某種與體制性因素進行交互作用的傾向（inclination）。

這種作為熱的雕塑傾向，同時也使我們發現冷的理論與伴隨而來的知性思考其實一直維持著與前者並行的分歧狀態，也因此，探究「臺座」議題，除了有助於澄清從現代主義雕塑邁向當代藝術過程中的理論範式的轉移，也對雕塑與體制性因素的連動關係提供了相當豐富的論述條件。

如前所述，由於雕塑領域擁有相對豐富的公共藝術資源，當代藝術趨勢也推動起那作為形式的雕塑之於回應時代的社會性期許。這些條件導致雕塑在臺灣經歷著一段較為特殊的體制化階段，在這個體制化的過程中，雕塑加速度地從侷限於臺座上的現代主義模式一躍而出，從追求純粹並嘗試建構自身律法的形式思維，蛻變為座落在公園一隅的景觀——這裡的景觀無疑地意味著視覺性的偏重，並有其服務對象——市民大眾，即便大眾很可能對藝術漠不關心，卻依然接受了被塑造為中介於城市與市民之間的美學模組的雕塑。可以說，當雕塑試圖突破既有的形式疆界之時，就立即遭遇體制性目光的審視與過濾。

早在 1985 年「中華民國現代雕塑特展」承辦人康添旺在《現代美術》的特展專輯前言中便表示「鑑於以往公辦雕塑展限制太多，無形中將參展作品局限在臺座上的觀念已形成，為突破傳統的包袱，則必須大膽嘗試，採取自由開放式公開徵求作品」，[9] 而首屆由林壽宇、黎志文、徐揚聰創作

9　康添旺，〈1985 中華民國現代雕塑特展〉，《現代美術》6 期（1985.04），頁 4。

的獲獎作品恰好都沒有臺座，擔任評審的藝評人呂清夫便指出，這些作品「有一個明顯的特徵，那就是它們都撤去了臺座，那怕作品底下鋪一塊布都有所不容，因為布不過是臺座的平面化而已」。[10]

值得注意的是，當有館方身分的康添旺將「公辦雕塑展」的限制指為作品都在臺座上的侷限，也間接表達了展覽制度對特定形式的體制性目光有所本的傾向；而在呂清夫的評語中，則是將獲獎作品所去除的臺座視為重大的趨勢特徵。藝評人的觀察固然其來有自，但這兩種觀點卻也突顯了某種糾結在制度與形式間既連結又分離的論述張力——無臺座的雕塑形式雖是破除了某些傳統規範，但這種破除應允的自由卻也僅是片刻閃現，與此同時，無臺座的雕塑也與作為制度框架的展覽之間開始其綿密的互動，如果說舊的框架仍為雕塑的純粹性保留了某種不容侵犯的神聖性，被推下臺座的雕塑的一旁則簇擁著一群在公園中嬉戲與漫步的市民。

到了 1990 年代，事實上，相似的觀察也所在多有。例如陳傳興於 1992年發表的〈「現代」匱乏的圖說與意識修辭：1980 年代臺灣之「前」後現代狀況〉一文，雖是聚焦於當年藝壇的「臺灣主體性」論戰，卻也指出臺灣自 1960 年代以來的現代主義發展早已淪為某種「制度符號」。其實陳傳興當年的這些觀點與其論戰對手多有雷同，主要差異在於在提問臺灣的現代主義是否真正的本土化時，他自問自答地點出這種現代主義發展與

10　呂清夫，〈十年來臺灣現代雕塑之走向——一個雕塑公園熱的年代〉，頁 19。

制度相互滲透的狀況：

> 是，因為它已被制化，滲入制度內成為其構成成分。不是，因為這
> 個「現代主義」被制化的過程並非是經過思辨、辯證與抗爭而完成
> 的。[11]

當然，陳傳興的觀察源自一個大於雕塑領域的觀察，而在雕塑領域的相關評論中，也可以看到十分接近的觀察，諸如侯宜人於 1994 年一篇帶著女性主義宣戰意味濃厚的短評〈荒原之所在，糞屎亦可吃——臺灣當代雕塑人文情的野人觀〉中，將當年方興未艾的各種冠上「人文」抬頭的雕塑展，視為某種「不說不舞，既缺乏態勢（gesture），又不具社會批判性（雕塑的衍生發展命題）；它們是溯本探源後的冥想實體，顯現『人文』氣質」的客體。[12] 這種冥思性的「人文」不禁讓人聯想晚期傅柯（Michel Foucault）的自我技術相關論述。無論如何，這種被侯宜人批判的「人文」存在著體制馴化的一面。

五、藝術家手中的過度框架

相較於克勞斯批判的雕塑，向下吸納臺座的現代主義雕塑特徵會讓我們想

11　該文〈「現代」匱乏的圖說與意識修辭——一九八〇年代臺灣之「前」後現代美術狀況〉早在 1992 年 9 月發表於《雄獅美術》，後收於葉玉靜編，《臺灣美術中的臺灣意識——前九〇年代「臺灣美術」論戰選集》（臺北：雄獅圖書股份有限公司，1994），頁 238-255。

12　侯宜人，〈荒原之所在，糞屎亦可吃——臺灣當代雕塑人文情的野人觀〉，《藝術家》231 期（1994.08），頁 198-201。

到的布朗庫西（Constantin Brâncuşi），純粹的西方現代雕塑仍然純粹；但在劉柏村的〈人與房子關係──不安〉中，我們所見的反而是某種臺座向上吸納雕塑的不協調狀態。如果說在擴展場域中的雕塑往往取消了臺座，在劉柏村後續的創作中雖不乏各種特定場域的大型戶外創作，卻大都還是維持著十分顯眼的框架思考。事實上，我們或許可以將他著名的「金剛」系列看作某種持續變化中的框架的具體外延，由鋼鐵打造的金剛即以其材質寓意著我們所處工業時代的宏觀框架。

在劉柏村一份標記為〈2019 年創作自述〉的文章中，曾再度提及作為人體形象的「肢離形貌」表現，但他也強調為了進一步尋求這些作品「形式呈現的確立性與擴張方向」，必須先確定其框架，只是這種框架不只是形式意義的東西，同時也寓意著我們身處時代的環境整體：

> 一種**框架**的形式結構，也自然成為詮釋反映現代都會文明生活的基礎依據。透過此種科學、理性的 20 世紀圖騰產物，一種新文明原初的神話景象，是為反應工業化時代所衍生的「現代自然」總體面的呈現。然而此種符號是既為寫實且凌駕於我們之上，卻又抽象的顯示其不確定方位，如同生活在這長長高高四四方方的鋼筋水泥叢林結構中，一切事物的衍生，都乃是孕育於此種**框架**的造形結構中，使人與大自然的關係，無形中被這成群成堆的鋼筋叢林建築物所隔離，人類似乎在建構且自囚式的關在這高長的**框架**裡，如在象牙塔中成長一般。然而此種形體架構，因其自身乃存在著自主的形式格局與建構的自律性質及規格化的構成，也呈現出一種現代化美學的向度表現。但是，也因其強烈地自成一格，無形中卻與自然間產生極度之矛

盾與對立性，形成一種自我框設的分離世界。[13]

對劉柏村來說，這個框架因而有雙重的特徵，一方面作為「現代化美學的向度表現」有其時代意義，但這種作為形式的功能性結構卻被極端地放大，因而抵達了這種充滿矛盾感的「自我框設的分離世界」——在本文開頭對本作的描述中，我們也注意到〈人與房子關係——不安〉那過於巨大的符號性框架暗示了某種後設的觀看位置，這種觀看的存在使得藝術家在最直接的創作對象前徘徊，人體形象與框架間的對立並非為了即將破繭而出的辯證過程而生，而是指向「自我框設的分離世界」的持存狀態。框架與自我被看待為持續分裂的兩端，我們甚至可以將這些框架視為人體形象的某種自囚姿態，這個框架無疑承載著來自外部的社會內容，過度膨脹的框架甚而擠壓著框架原先承諾要承載的雕塑。

在雕塑演變為「雕塑公園熱」以前所遭遇的那種冷的臺座問題畢竟可視為廣泛意義下的框架，這個框架決定了藝術與非藝術、雕塑與非雕塑的二元論關係，在這種情況下的臺座將盡可能地壓低姿態，避免自己僭越了它的工具性位階，而後我們遭遇了臺座的取消，好像理應遭遇一個更為開闊、限制越來越少的世界。但對劉柏村來說，在後來的這個世界中，卻並不意味著我們從此遠離了框架，相對地，臺座的消失反倒是突顯了框架的無所不在，這種內在性的框架先是透過鋼鐵寓意了我們所處的工業化時代，在

13 該文未刊，為筆者在參與 2020 年劉柏村於転非凡美術館之個展「金剛演義」座談前，由藝術家提供，粗體的重點標示為筆者所加。

←圖 2　林壽宇，〈我們的前面是什麼？〉，「1985 中華民國第一屆現代雕塑特展」獲獎作品。圖片來源：簡子傑提供。

→ 圖 3　張乃文，〈右手〉，2007，於臺北市立美術館「不是東西——2007 張乃文個展」展場一景。圖片來源：簡子傑提供。

一個不僅止於依循藝術家創作意圖的觀點下，逐漸流變為某種唯有公共性才能提供判準的東西。在後者的這種情況中，最常見的辦法是民眾參與機制，有形的臺座需要盡可能變得不可見，取而代之的是創作出一種與市民大眾間中介關係的建立。但在劉柏村的〈人與房子關係——不安〉與其後續的創作中，我們難以忽視他對於框架的著重，或者，功能性的現代主義臺座仍然是冰冷的存在物。

六、在過度框架中的冷與熱

事實上，自林壽宇參與 1985 年第一屆「中華民國現代雕塑特展」的獲獎作品〈我們的前面是什麼？〉（圖 2）採取無臺座形式之後，在劉柏村以外繼續從事雕塑創作的藝術家中，雕塑的臺座議題仍被視為相當重要的創作內容。

圖 4　張乃文，〈啻〉，2007，於臺北市立美術館「不是東西──2007 張乃文個展」展場一景。圖片來源：簡子傑提供。

例如任教於國立臺北藝術大學的張乃文 2007 年在臺北市立美術館的個展「不是東西」，混和了現成物與石雕等材質的各式作品中，便有意將臺座問題意識化。例如〈右手〉（圖 3）這件作品，張乃文先以石雕仿製米開朗基羅（Michelangelo di Lodovico Buonarroti Simoni）於西斯汀教堂（Sacellum Sixtinum）的〈創世紀〉壁畫中的神之右手，接著則以建築鷹架懸掛之，鷹架無疑表露某種施工中的後臺意象，框架也包覆著

圖 5　劉柏村，〈松島金剛〉，2013，250×370×450cm×2，圖片來源：簡子傑提供。

精心製作的石雕。在同一場個展中，張乃文也採用佛教造象風格製作雕像〈啻〉（圖 4），但該作卻斜倒在地，在因此外露的臺座底部上，藝術家更嵌上一面反射展場其他作品的鏡子，作品名稱之意是通常與否定詞連結的「只」，這種命名方式或許可視為藝術家對於臺座議題的回應。無論如何，在這些突顯臺座或框架的雕塑作品中，都有一種難以言詮的共同傾向，藝術家熱情地製作出雕塑後，又將創作焦點放在各種中介元素的選擇

圖6　劉柏村，〈謎樣山水〉，2018，尺寸依場地而定，圖片來源：簡子傑提供。

與調度，後者無疑可視為對雕塑所採取的某種後設視角，一冷一熱。

而在劉柏村往後的「金剛」系列中，這種與造形活動平行的框架更逐漸演變為某種同時作為巨觀與微觀的觀看／創作方式，諸如那些尺度超越一般

人類的巨大金剛（圖 5），這些超人的人體形象無非直接體現了創作過程中藝術家直面創作對象的態度，是一種帶著激情與狂熱態度下的生產；然而，這些巨大金剛卻也洩漏出極不相稱的微觀態度，因為微觀總是不會忘記任何微小之物，而整體則來自這些微小的細節之堆砌，就如同那些以微型金剛組構而成的巨大金剛。另一方面，巨觀提供的是俯瞰式的視角，於是我們看到那些螻蟻般的微型金剛列隊前行（圖 6），它們帶給我們一種更像是旁觀者的冷淡視角，冰冷而後設，我們不得不退後一步以見證金剛狂熱的整體，在震撼之餘還是能意識到同時存在著一種後設的觀看。

其實這種熱情的創作狀態中同時矛盾地維持著冷眼旁觀的後設姿態所在多有，例如龔卓軍曾將徐永旭據以構造大型量體的小物件稱為「小孔竅」，這些由徐永旭手部勞動製作而成的局部繼而組構出具備極限主義物件規模的「反陶」系列，或是涂維政參與 2019 年泰國雙年展的〈甲米神話遺跡〉，乃至其 2001 年起極為聞名的「卜湳文明」系列，都是在作為雕塑的造型活動之外，同時提供了一個謔仿著博物館體制的觀看框架。

七、在冷熱交替中殘留的雕塑存有

「熱」總是能召喚出它作為「冷」的背面。關於雕塑要如何回應時代的期許可能是一種議題熱，在 1990 年代這種熱表現為對雕塑公園的期許，然而雕塑卻如同任何其他的藝術類型，仍預設著絕緣於社會體制的冷的形式界線，這種冷當然不只存在於感官層次而已。在高等藝術教育領域中，對於雕塑觀點的建造一直隱含某種交錯於冷與熱之間，並在框架的內與外交互穿梭的感知結構。一如前述在 1990 年代回到臺灣並擔任教職的劉柏村，除了教授術科的金屬課程，也同時講授「西洋雕塑史」等理論內容，這種

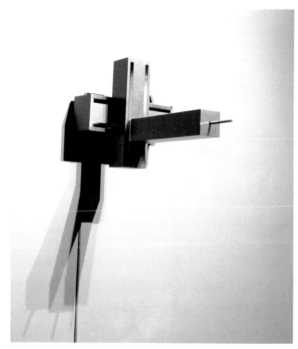

←圖7　2015 年就在藝術空間「光‧
體──邱昭財個展」展場一景，圖片
來源：簡子傑提供。

→圖8　邱昭財，〈光體—立方體〉，
2015，複合媒材，110×105×230cm
/ 21'00"，圖片來源：簡子傑提供。

創作與理論並行的現象不僅影響了一批當時仍在學的年輕雕塑藝術家，或
許也促使劉柏村自身的雕塑實踐擁有上述後設的觀看特徵，「金剛」系列
便在大或小，乃至於一與多之間持續切換視角，因而產生某種浸潤其中卻
也自我疏離的矛盾特質。

當那些龐大的雕塑走向景觀並成為都市空間經驗難以忽略的一環，雖然確
實稀釋了雕塑存有論中某些至關重要的形式預設，但對劉柏村這個世代從
現代雕塑走向當代藝術領域的藝術家來說，當他們難以不去意識到框架議
題的存在，甚至將其視為某種外加的、具有壓迫性的中介性元素時，這種

更多體現後設思考的冷的框架，或許可視為對隱含在雕塑公園熱之中的體制性框架的某種批判性回應；冷與熱也反映在他們的雕塑創作雖是維持了對於自由造型的高度執著，卻又像是自我分裂地表現在持續為其造型實踐尋覓座標的傾向中，但對於座標的追求又不免與體制性框架有著部分重疊，或許，在這重疊之處所反映出的奇異光芒──金屬表面冷冽的光澤總是要透過高溫方能進行彎折與裁切──也可視為臺灣當代雕塑的某種身分屬性。

從更年輕一代藝術家的雕塑實踐來看，我們也注意到若干雕塑出身的當代

圖9　吳思嶔，〈：為什麼我們沒看見（　）？：噢....，被我們殺光了。〉，2016，樹脂翻模、油畫布輸出、木材、攝影燈，180×120×240cm，於2016年絕對空間「澳大利亞──吳思嶔個展」展場一景，圖片來源：簡子傑提供。

藝術創作者，實則也分享了十分類似的冷熱表現，並將這種冷熱表現拓展到不僅止於框架的後設特質。

諸如邱昭財的「光・體」（圖7、圖8）以長時間曝光為可見性前提，在暗室中透過3D列印科技製造出基本造形的冷光輪廓，這些不

圖 10　吳思嶔，〈：為什麼我們沒看見（　）？：噢....，被我們殺光了。〉（局部），2016，樹脂翻模、油畫布輸出、木材、攝影燈，180×120×240cm，於 2016 年絕對空間「澳大利亞──吳思嶔個展」展場一景，圖片來源：簡子傑提供。

可見的光斑讓框架還原到基本形狀的現代主義式的預設中；吳思嶔那總是縮小了的「模型」（圖 9、圖 10）像是從現實世界退後到一個觀者得以俯瞰的冰冷的後設視角，在其「墓園」系列作品中（圖 11），符號性的小巧墓園都鑲嵌他長期蒐集的昆蟲屍體（圖 12），框架以真實的死亡突破了中介性的格局；廖建忠仿真效果十足的堆高機（圖 13）或許更

圖 11　吳思嶔，〈墓園〉，2009，圖片來源：簡子傑提供。

多地呼應著劉柏村「金剛」系列的工業屬性，但卻是一種道道地地的假裝，這部堆高機其實可以單手抬起，而作為工廠必備裝備的框架以其虛假投射了藝術家長期為其他藝術家代工的生命狀態；賈茜茹將家裡總是收藏過量的衣物堆疊成磚的「大勇街25巷」系列（圖14、圖15），以其工業製品的複數型態創造出一種至少在物的世界中可與劉柏村眾多「微型金剛」

圖 12　吳思嶔，〈墓園〉，2009，圖片來源：簡子傑提供。

等量齊觀的集體世界。在這些 1970 至 1980 年代出生的藝術家身上，框
架的後設性質不時交替著某種反身性，形式議題的多重關聯反倒提供了藝
術家擺置個體姿態的內容縫隙（圖 16），冷與熱則往往意味著某種雕塑
存有論迄今重要的殘留。

↑圖 14 賈茜茹，〈湯匙〉，於 2016 年福利社「大勇街 25 巷，末章。——賈茜茹個展」展場一景。圖片來源：
簡子傑提供。

←圖 13 廖建忠，〈堆高機〉，2013，於 2013 年非常廟藝文空間「2013 年的表面工程法——廖建忠個展」展
場一景。圖片來源：簡子傑提供。

圖15　賈茜茹，〈衣牆〉，2015，衣服，尺寸視場地而定，於 2016 年福利社「大勇街 25 巷，末章。——賈茜茹個展」展場一景。圖片來源：簡子傑提供。

圖 16　你哥影視社，〈登玉山途中〉，2020，錄像裝置，於 2020 年嘉義市立美術館「辵反風景」展場一景。
圖片來源：簡子傑提供。

八、小結：以雕塑之名

在這裡，我們當然仍難以賦予臺灣的當代雕塑某種具規範性高度的理論界
定，但在這一熱一冷的交叉中，我試圖將這些傑出的臺灣當代雕塑作品重
新擺放在一個由上述幾種關鍵詞交織的權宜性脈絡中，「當代雕塑」既是
這種遊戲般理論思考下的產物，也是為了讓這群多半拜「雕塑」之名所賜
而屢次在不同展覽被諸多策展人持續論述與調度的藝術家們，從他們之所
以被聚集的事實，乃至在雕塑那更早遭遇體制化目光篩選的社會情境中，
回推臺灣當代雕塑何為的一種論述形構。

參考資料

中文專書

· 康添旺編，《1985 中華民國現代雕塑特展》，臺北：臺北市立美術館，1985。

· 葉玉靜編，《臺灣美術中的臺灣意識──前九〇年代「臺灣美術」論戰選集》，臺北：雄獅圖書股份有限公司，1994。

· 蔡昭儀，《巨視・微觀・多重鏡反──解嚴後臺灣當代藝術的思辯與實踐》，臺中：國立臺灣美術館，2006。

· 羅莎琳・克勞斯（Rosalind E. Krauss）著、連德誠譯，《前衛的原創性》，臺北：遠流出版公司，1995。

中文期刊

· 王嘉驥，〈臺灣學院裡的當代藝術狀態〉，《藝術家》337（2003.06），頁 290-293。

· 呂清夫，〈十年來臺灣現代雕塑之走向──一個雕塑公園熱的年代〉，《炎黃藝術》50（1993.10），頁 17-29。

· 侯宜人，〈荒原之所在，糞屎亦可吃──臺灣當代雕塑人文情的野人觀〉，《藝術家》231（1994.08），頁 198-201。

西文期刊

· Krauss, Rosalind. "Sculpture in the Expanded Field." *October* 8 (1979): 30-44.

網路資料

· 文化部公共藝術官方網站，網址：<https://publicart.moc.gov.tw>（2019.07.20 瀏覽）。

國家圖書館出版品預行編目（CIP）資料

前沿與邊緣：1980年代臺灣藝術當代性探討 = Frontiers
and peripheries : exploring the contemporaneity
of Taiwanese art in the 1980s/ 王品驊，張乃文，張晴文，
許遠達，陳永賢，楊子強，陳譽仁，簡子傑作. -- 初版. --
臺中市：國立臺灣美術館，2022.11
　面；　公分

ISBN 978-986-532-660-9(平裝)

1.CST: 藝術史 2.CST: 現代藝術 3.CST: 臺灣

909.33　　　　　　　　　　　　　　111014657

前沿與邊緣
Frontiers and Peripheries
Exploring the Contemporaneity of Taiwanese Art in the 1980s
1980年代臺灣藝術當代性探討

發 行 人	廖仁義
出 版 者	國立臺灣美術館
地 　 址	403 臺中市西區五權西路一段 2 號
電 　 話	（04）2372-3552
網 　 址	www.ntmofa.gov.tw
作 　 者	王品驊、張乃文、張晴文、許遠達 陳永賢、楊子強、陳譽仁、簡子傑
策 　 劃	蔡昭儀、何政廣
審查委員	孫松榮、陳貺怡、高千惠 段存真、陳明輝、宋璽德
執 　 行	林振莖
編輯製作	藝術家出版社 臺北市金山南路（藝術家路）二段 165 號 6 樓 電話：（02）2388-6715・2388-6716 傳真：（02）2396-5707
編務總監	王庭玫
文圖編採	羅珮慈、謝汝萱、周亞澄
美術編輯	廖婉君、柯美麗、王孝媺 張娟如、吳心如、郭秀佩
行銷總監	黃淑瑛
行政經理	陳慧蘭
企劃專員	朱惠慈
總 經 銷	時報文化出版企業股份有限公司
倉 　 庫	桃園市龜山區萬壽路二段 351 號
電 　 話	（02）2306-6842
製版印刷	鴻展彩色印刷股份有限公司
裝 　 訂	聿成裝訂股份有限公司
初 　 版	2022 年 11 月
定 　 價	新臺幣 700 元
統一編號	GPN　1011101342
I S B N	978-986-532-660-9（平裝）

法律顧問　蕭雄淋

國立台灣美術館
National Taiwan Museum of Fine Arts
策劃

藝術家 執行